U0048021

슬기로운
한국드라마생활

我的機智
韓劇生活

\ 55部韓劇心動手札 /

「不看戲會死！」FB粉絲專頁版主
「蘑菇食堂」Podcast主持人

王喵

推薦序：聽她一席話，更勝一部劇

文◎蘑菇（王喵地下經紀人兼工作夥伴，資深韓劇迷）

若正在看這篇的您已入手這本書，身為經紀人的我真的很開心，感謝您對我藝人的支持。若您因為好奇這本書而翻到這篇推薦序，希望讀完我的推薦序後，您會願意掏出錢包支持這本書。

本書作者王喵原本只是我眾多喜歡羅PD（註）的網友之一，她熱心參與我當年發起的羅PD自傳書《反正競賽還很長》中文版的眾籌集資計畫。之後，我所舉辦的羅PD活動，她都捧場報名參加，並會主動在噗浪上跟我分享她的心得。她文字中的真心觸動了我，讓我對她產生更多好奇，進而驅動了我。原本不太願意跟網友見面的我，主動約了王喵見面。當時內心只打算「喝杯咖啡吧！兩小時就閃人」，沒想到與她一見如故，從午餐吃到晚餐，整整聊了超過八小時。一次次見面聊天，十年後的我們成為既是每天吵吵鬧鬧的朋友、也是共同探索各種（中年婦女二度就業）創業可能性的夥伴（一起主持「蘑菇食堂」

Podcast），也是（一直沒簽約的）經紀人與藝人的關係。

還記得第一次見面時，王喵小心翼翼跟我分享她有一個專門寫劇評的粉絲專頁，名叫「不看戲會死！」，當時只有二、三十人追蹤。我看完她的文章後驚為天人，馬上就想推薦給我自己經營的「蘑菇娛樂」粉絲專頁，並發下豪語，要讓她的粉絲專頁在一天之內達到五百位追蹤。當時王喵還不可置信，因為她整年度給自己的目標就是五百位，但現在她已經是韓劇劇評界的一方霸主了，每篇文章都能獲得眾多回應與數百次的分享。（對了！她第一版粉專大頭貼的 Logo 也是我幫她弄的！）

在台灣，寫韓劇評論者的粉絲專頁沒有一千也至少有五百個（誇飾），但王喵的劇評總是犀利中帶著溫暖，精闢中又帶著幽默。更值得稱讚的是，她總有自己獨特的觀察與詮釋，不盲從流量議題，對文字使用的精準度更是講究，每每看她對於發文的字數與用語對稱的追求，讓我這個把文字當工具的理工女感到佩服不已，也羨慕她的文字掌控力。

二〇二〇年底，我們開始合作錄製「蘑菇食堂」Podcast。王喵常在節目中分享她對於角色台詞、編導製作企劃等各種出色的角度觀察，雖然我也是主持

人，但確實常有「聽喵一席話，勝過看一部劇」的感悟呢！

我一直知道她有出書的夢想，這些年我們也不斷討論要怎麼達成，可能是

太認真跟宇宙下訂單，因緣際會認識了新經典文化出版社的總編輯，自封經紀

人的我勇敢向出版社提出王喵的出書計畫。並且，為了證明並非戲言，我們更

認真地做了出書企劃，提出不同的構想。我自己一路看著王喵為了寫這本書付

出多少心力，並鼓起勇氣聽著大家給予的建議與批評、持續修改自己的文字，

這種直視自己作品的勇氣，我真的很佩服。

我想也是這份勇氣，才能感動「請回答」、「機智生活」系列的申沅昊導演

及李祐汀編劇破天荒地給予推薦吧！

如果你是資深韓劇迷，閱讀這本書時，它能帶你重回觀賞每部韓劇時愉快

的回憶。如果你才剛開始收看韓劇，這本書提到的韓劇都是經典中的經典，希

望能成為你的韓劇收看指南，一起感受韓劇故事裡喜怒哀樂的人生。

註：羅PD，本名羅暎錫，韓國知名綜藝節目製作人。曾於二○一三年來台拍攝《花漾爺爺》節目，造成韓國人來台旅行的風潮。知名節目有《2天1夜》、《一日三餐》、《新西遊記》、《尹食堂》、《地球娛樂室》、《瑞鎮家》等。

.

在這之前

《我的出走日記》中說：每天集滿五分鐘的幸福是撐下來的生存之道。那麼，每晚追劇就是我撐下來的幸福時光。

就算身邊有家人朋友，有時候依舊覺得自己懷抱無處可說的孤獨，無法輕易對他人傾吐是我的壞毛病。有時候我也奸詐，如同《那年，我們的夏天》裡所說：「其實觀察別人的人生就是最有趣的事。當你閱人無數、遇過各式各樣的人，有時候就會感謝自己有個平凡的人生。」有時候我們只是想從劇中安慰自己過得還不差。

雖然戲劇是一個虛構的世界，我卻在韓劇中看見真實的人生，如果它沒有了解自己與他人，就不會戳中我的孤單，讓我在其中找到安身之處。當看得越多也從中明白，韓劇並不是公式，而是編劇赤裸地把自己誠實地寫出來，必須很勇敢。劇中所有的挑戰是主人公的考驗，同時也是編劇的，如果不聽從內心

真實的聲音就很容易被識破。那不是編劇真實的自己，而是從他人身上剪貼而來支離破碎的模樣，無法感動觀眾。

我們看到帥氣的演員們詮釋編劇筆下的角色。帥氣不一定指外表，也不限性別，而是活靈活現極具角色魅力，觀眾自然而然就被吸引。演員承接了角色的命運，遭遇人生考驗，有時軟弱，像是《金牌救援》中懷疑自我的白團長說：「我這樣的人，也可以抱孩子嗎？」有時也會迷惘，像是《未生》中吳科長說：「要堅持下去才能完生，我們都還是未生。」我們跟著角色，一起在堅持與摸索中找到自己的結局。

讓人心動也許不是帥氣，有時候是惺惺相惜，一起走過人生低潮的脆弱時刻而漸漸有了共感。因為我們都活在這世間，都知道人沒有不在低谷的時候，而且我們都想要走出低谷。如同趙震雄在 tvN 十週年的得獎感言所述：「在拍攝《Signal》時，比起幸福跟享受，更多的是害怕與痛苦，無論是道具組最年輕的工作人員、導演、編劇或是演員們，都想要和有所共鳴的人一起共感跟溝通，所以很辛苦，但這是必須的。我們絕對不能忘記，就算是這瞬間，也有身處水深火熱之中的人。」我深切地體悟到，只要有所共感，戲劇就能帶給人力量，

因此我們也不能獨善其身。

我也不得不去直視韓劇的那些標籤：婆媽、狗血、車禍、失憶、絕症、整形、談情說愛、無腦，只要說一句「我正在看韓劇」，就會換來嘲諷的「你怎麼會看韓劇？」。我知道對方不是真的好奇，而是用疑問代替否定，好像人生應該花在更有意義的事情上。

我把粉絲專頁命名為「不看戲會死！」的原因很簡單。喜歡追劇，專注在戲劇上的我正在看什麼就寫出來。創立初期，好友蘑菇建議我每天都要上架文章，持續一百天養成習慣，我把它當作任務來挑戰，並命名為「今天依舊過著要寫什麼的日子馬拉松」。讓我必須不斷地去挖掘劇情，不能錯過任何碎片，琢磨後或許便是閃閃發亮的寶石。職場菜鳥的我懵懵懂懂看著《未生》的結局想了好久，吳科長所說的路到底是什麼？我非得想得透徹，才有辦法寫出來，但老實說，那時候我還只是一個想要別人稱讚做得好的孩子。

寫著寫著，我也想打破他人對於韓劇的刻板印象。直覺型的我寫下腦中的想法，像礦工般不斷地挖掘，才有機會碰觸到問題的核心。我捫心自問，我在戲劇中想要找到什麼慰藉？劇中又想要傳達什麼訊息給觀眾？也因為韓劇持續

多元的發展，以及對於人性細膩的刻劃描寫，才能夠讓我一直寫到現在，不覺得疲累。

只要寫出來，無論是開心或悲傷，那些與我有共鳴的人應該也會再度感受到劇中帶給我們的感動。我想要找到一群跟我一樣的人，想要堅定又溫柔地傳達信念、撕下標籤。不過，追劇的我多半就像《請輸入檢索詞ＷＷＷ》裡裴朵美感到不平地反問：「為什麼你想結婚是理所當然，我不結婚卻要跟你解釋那麼多？」

韓劇中，許多女性也必須面臨大大小小的標籤。韓劇主要的收視群是女性，韓劇也有許多是關於愛情的投射與移情，例如「需要浪漫」系列、《不要戀愛要結婚》，討論女性渴望的愛情與婚姻的關係，我們能不能在傳統社會的注視下，找到屬於自己的幸福。有線台tvN跟JTBC擺脫傳統電視台的包袱，以女性為主，描述現代女性的愛情觀，思考我們究竟想要什麼樣的人生，女性角色不再是看著漂亮的花瓶。我們為了避開最壞的明天而努力生活，我們也想要有一間安置靈魂的房子，我們也漸漸懂得要好好照顧自己，愛自己才有能力愛別人，而不是童話故事中的人魚公主為了愛情可以化成泡沫，或是待在高塔等待著王子的長髮公主。

觀眾很聰明，能夠在十秒內分辨節目好不好看，尤其是韓國的觀眾。朴贊郁導演曾在受訪時表示，韓國觀眾很難對電影感滿意，希望類型電影兼具搞笑、恐怖跟感動，電影產業一直被折磨，韓影才會發展到這種地步。不只是韓影，韓劇也一樣，如果要吸引年輕的觀眾群，就必須拍出屬於他們的世界與心聲，無論是黑色、白色或是灰色模糊地帶。有線電視台發現觀眾的多樣性，包含愛情、親情、友情、人生、校園、職場、偵探懸疑等題材都可能受到歡迎，重要的是劇本是否精采，擁有讓觀眾想要繼續收看的黏著點。

現在，只要打開串流平台就能輕鬆收看源源不絕的韓劇！一開始，韓國電視台與國際串流平台合作讓韓劇更容易被全球的觀眾看見。國際資金挹注，有機會讓電視台覺得冷門的題材得以執行製作。《祕密森林》二○一七年在電視台播出的收視率平均4.5％，不算亮眼，但是網路上一致好評，口碑漸漸發酵，新人編劇李秀妍也得到第五十四屆百想藝術大賞劇本獎的肯定。二○二○年推出第二季，描述檢警調查權的矛盾爭奪，二○二三年預計再推出外傳，讓《祕密森林》的粉絲都引頸期盼。只要拍出好內容，就會有忠實粉絲，原本以為檢偵題材會過於艱澀難懂，但是劇情大膽指出長年的官商勾結與體制腐壞，正義與

不義的分岔路，形成了秘密森林，讓觀眾思考權力的分配與人性的是非善惡，反而獲得許多共鳴。

Netflix 於二○一九年推出首部韓國自製劇《屍戰朝鮮》，喪屍題材的架空古裝劇讓大家眼睛一亮，吸引了許多不看韓劇但是喜歡喪屍片題材的觀眾。習慣韓劇的觀眾對於曾經寫過《Signal》（信號）的金銀姬編劇以及演員朱智勛、裴斗娜等人並不陌生，串流平台的自製劇集數短且一次上架完畢，跟每週播映的傳統電視劇很不相同，觀眾可以一口氣追完，立刻上網發表評論再推人入坑，創造話題性。從題材取向也可看出 Netflix 讓韓劇製作有了更大的發展空間，類型的多元化也吸引了更多原本不看韓劇的粉絲，跨越文化差異的鴻溝。

許多非韓劇粉絲的觀眾，開始追劇後發現有許多醫療、律政、懸疑推理、職場、歷史等原本熟悉的類型劇題材可以挑選，喜歡某位演員也能回頭追起作品集，挖掘到以前沒發現的好劇，漸漸入了韓劇坑。韓劇並非一夕爆紅，其實是花了很長的時間深耕與拓展市場。

這幾年，除了多家國際串流平台先後加入韓劇戰場外，韓國本土串流平台也蓬勃發展，網路與電視台的審查標準不同及觀眾群的差異，讓暴力、性別、

職場等與大眾息息相關的議題都可以寫入劇本，拍攝手法也更加大膽，揭露醜陋、黑暗的一面。MZ世代的觀眾喜歡直接真實的闡述，沒有曖昧隱晦的空間。編劇應該勇於表達自己的意見，展現社會責任感，才能拍出鏗鏘有力的社會議題，得到觀眾的青睞。

韓劇還是有標籤嗎？我想還是有的。但是我已經很少被問起：「你為什麼看韓劇？」，反而是被問：「最近有沒有什麼韓劇可以推薦？」

問我喜歡韓劇的原因？這可是在閱讀這本書前爆雷了啊！但有時提前爆雷，也不會影響閱讀的樂趣。韓劇描述人們生活的各種樣貌、探討人性的分歧點，當我們覺得被黑暗籠罩時，又可以看見希望的微光。凡事沒有永恆不變，悲傷無可避免，幸福一定會來敲門。

韓劇成為我人生的補給品，不是消耗品。戲劇可以是娛樂，也可能改變某些人的人生。韓劇讓我百無聊賴的生活有了不同，看見某些台詞，我會感到悸動，有時也會想哭。在某個瞬間看見自己，也會讓我更加了解自己，原來我喜歡這個。我還想要去相信、想要去愛，接受自己原本的模樣，面對真實的自己，好好接住自己——因為，你很珍貴。

比起演員，
編劇與導演更重要！

劇本是靈魂，導演就是造物者

初見一部劇時，像是看菜單一樣，首先會看演員陣容，有沒有喜愛的演員是很多人第一個會注意的事。但我想也有很多因為演員入場，卻看了雷劇而感到鬱悶的經驗。一部好劇的構成，只有好演員遠遠不足，還有許多幕後人員在自己的崗位上默默努力工作，完成一部劇，尤其導演跟編劇更是主導成果好壞最重要的人物。

導演負責現場拍攝，編劇則在電腦前一個字接著一個字寫著故事。早期韓劇拍攝常常是邊拍邊播，編劇會隨著每週上映後觀眾的反應來更改劇情，電視台見收視率飆漲，要求延長集數的情況所在多有。對於編劇跟劇組來說，拍攝期間就是一場燃燒生命、與時間賽跑的戰役。近年來製作環境改變，拍攝製作完畢後播出的作品也不少見，不過電視台多半維持邊播邊拍的模式，所以在拍攝現場很少見到正在趕稿的編劇，編劇可說是幕後又幕後的神秘人物。

如果演員在劇本詮釋上感到疑惑，角色為什麼會說出這句話，當時的心情如何，首先會請教現場的導演，再來就是打電話請問正在趕稿的編劇大人。畢竟劇本是靈魂，而編劇就是灌注靈魂的人。

對觀眾來說，編劇是主宰世界的神。《請回答1997》裡女主角詩媛的爸爸因生病住院，晚上同間病房的病人們一起追劇，喜怒哀樂隨著劇情發展起伏，媽媽為了爸爸不斷打電話給編劇，希望能夠給劇裡也生病的主角一個好結局，最後盼得了奇蹟。俗話說看戲的人是傻子，但劇裡出現的奇蹟會給我們這群傻子莫大的安慰與支持的力量。

劇本承載編劇想要說的故事，親情、愛情、友情、職場、正義、懸疑等，家人間緊密又厭煩的關係、愛情甜蜜苦澀的滋味、吵鬧又是最堅實後盾的朋友、每天想寫辭職信的職場、正義是看得到卻遙不可及的月亮、揭發懸疑事件真相的勇氣。不過只寫好其中一種故事已經不足以餵養現在挑嘴的觀眾，一部劇中包含家庭、友情、愛人、工作加上懸疑是基本，觀眾還要有新鮮感！

《非常律師禹英禑》一開始，因為主角禹英禑患有自閉症類群而引起觀眾的關注，甚至在爆紅後引起模仿的熱潮。文智媛編劇想藉由禹英禑解決各種案

件，讓觀眾們看見LGBTQ、都市開發、身心障礙者、教育界與勞資糾紛等社會議題，並非要消費自閉症者，而是想打破一般人的偏見，看見禹英禑克服種種困境成長、可愛又堅強的一面而感到欣慰。

編劇就像引路人，在眾多韓劇中可以找到屬於自己命定的韓劇。我們隨著編劇跳入他的世界，暫時擺脫現實世界的苦悶，可以哈哈大笑，也會跟著主角的際遇而哭泣，又能在裡面找到微小發亮的碎片。

盧熙京編劇、朴海英編劇跟李祐汀編劇都是我會一生追隨的編劇大人，最美好的季節就是喜愛的編劇的新戲上映播出的時候，追劇成為我最幸福的時光。希望每個人都可以找到自己命定的編劇。

而劇本是靈魂，但如果沒有塑造它的人，也無法呈現在世人面前。將靈魂打造成血肉身軀的人就是導演。

導演跟編劇就像是節奏呼吸需要完美默契的雙人舞伴。導演將劇本的文字拍成一幕又一幕的畫面，串連起來，讓觀眾可以很快掌握故事的脈絡，又能夠隨著劇情推進而深陷其中。後段內容將介紹申沅昊、金元錫、金熙元三位我敬重的導演。

編劇

盧熙京

——犀利編劇，勇於挑戰不受歡迎的題材！

我很幸運曾一睹盧熙京編劇本人的風采。二〇一九年底時，同好網友分享

跟盧編合作過《我親愛的朋友們》的導演洪鍾燦應富邦藝術基金會邀請來台，

對韓國編導感興趣的我立刻報名參加，後來洪導因行程異動取消講座，沒想到

換來的卡司讓我在心裡尖叫：「啊！居然是我崇拜的盧熙京編劇！」

見到本人之前，我看見盧編的照片總是會想：啊，這麼小小的身子卻有這

麼大的能量，非常佩服。看到本人時覺得氣場更加強大！

「有什麼問題都可以儘管問！」盧編坐下開口就是這句話，立刻讓台下安靜

的大家騷動了起來。「與其我自己講，不如一開始就讓大家來問我吧。」她是否

總是不按牌理出牌呢？還是這也是在她的編劇之中呢？

盧編說自己很愛觀察人，喜歡跟周遭的人聊天，會去澡堂跟婆婆們聊天，去挖掘她們各自的人生。靈感並不會憑空出現，而是靠挖掘、用雙腳跑出來的！打開自己的耳朵，聽見別人的聲音，無論是對作品的聲音，還是每個人的聲音。

我想因為這樣，盧編才有辦法在迷你劇中使用多達十幾位主角，每個角色都有血有肉且立體鮮明。不是待在書桌前幻想，而是腳踏實地採訪、用顯微鏡觀察出角色和他周遭的人們，並且原本地呈現在觀眾眼前，引人省思。

以前看盧編的作品時，我感受到我的想法自大又淺薄，在看見一個人的身分、職業、言語、行動時，就為他貼上了標籤，用高高在上的態度看劇中角色，不懂得用同理心去觀察。因此，當真相揭露時才會被狠狠打臉，火辣的臉龐下更多是羞愧到無地自容，便也漸漸懂得不要有先入為主的觀念，多些耐心去看劇中的角色，不要貿然批評一個人。盧編大膽無懼地寫出讓人討厭的角色，正是因為她沒有歧視或偏見，認為那都是「人」，我們也才得以發現自己很珍貴。每個人都很珍貴，多關心周遭的人，同時也關心自己。

編劇　盧熙京

沒關係，是愛情啊

—— 我們都有病，只是輕重之分

《沒關係，是愛情啊》讓大多數台灣觀眾開始認識盧熙京編劇，也是不少人心目中的經典人生韓劇。從劇名來看會以為這是一部講述風花雪月的羅曼史，打開以後才發現，原來不敢跟別人傾訴的傷痛、害怕自己跟別人不同而遮遮掩掩，在這裡全部都沒關係。

盧編將受傷的小孩藏得很深，抽絲剝繭後才能看見事件的真相，我們也才有機會明白被普羅大眾貼上「瘋子」、「神經病」標籤的人們遭受外人難以明白的內心折磨。盧編細膩且準確地描寫與自己奮鬥的人是如何變成這樣，對某些人而言，光是活下去就很辛苦，無論是外在的傷或心裡的傷，都應該被好好治癒。小時候被家暴的張宰烈（趙寅成 飾）外在的傷口已經痊癒，然而內心的

韓文劇名 ● 괜찮아、사랑이야
播出時間 ● 2014 年
導演 ● 金圭泰
編劇 ● 盧熙京
演員 ● 趙寅成、孔曉振、都敬秀、成東鎰、李光洙等

創傷是直到遇到了池海秀（孔曉振　飾）才被發現，再花了好長一段時間才痊癒。

親眼看到的未必是事情的真相，看不到的也未必不存在。

《沒關係，是愛情啊》不只是要傳達愛情，而是要讓我們意識到，我們在人生過程中經歷了一些事情而受傷，幸運的話可以被治癒，但有時我們必須帶著傷痛往前走，可能留下了病灶，有的輕微、有的嚴重，但是不要感到絕望，總有一天會遇上包容你、治癒你的人。盧編想藉由這部劇，傳達溫暖的力量給受傷的人。

當然，如果你遇上了受傷的人，也請用更多的愛去包容對方。

編劇　盧熙京

我親愛的朋友們

——對不起，我對你們並不好奇

我親愛的朋友們，請你一定要來看這部劇！

「青春黃昏」的題材，在電影短短兩個小時內看老人家熱血騎哈雷機車環島，鼓舞人心又溫馨，但是一旦變成電視劇，觀眾是否有耐心看上兩個月「青春黃昏」的故事？我反而像女主角朴莞（高賢廷　飾），覺得有點不自在。在長輩面前裝得和藹熱情，其實內心毫不關心，就像首集的標題——「對不起，我對你們並不好奇」。

它描述了一個熟悉又陌生的世界。

熟悉的是，可以從裡面看見自己生活周遭的長輩們。盧編這次寫的可不是《他們生活的世界》，而是「我們生活的世界」。

韓文劇名●디어마이프렌즈
播出時間● 2016年
導演● 洪鍾燦
編劇● 盧熙京
演員●申久、金英玉、金惠子、羅文姬、高賢廷等

陌生的是，我未曾有過這樣的經歷，也沒有真切地關心了解過老人生活的世界。我喜歡老人家們像是參加派對鬧哄哄相約拍遺照，一是免費（這很重要！），二是不想要自己的遺照是二十年前的照片。比起年輕人對於死亡議題扭扭捏捏不想面對，老人家們真是坦坦蕩蕩。

喜慈（金惠子　飾）跟晶雅（羅文姬　飾）在肇事逃逸後，我跟朴莞一樣覺得怎麼可以不去自首？年輕的我不了解兩位阿姨的心路歷程，自以為是隨意評判她們，事後為了這個錯誤感到後悔。

有些事情沒有經歷過，我就無法了解。

我永遠無法比老人家們還要老，我長大一歲，他們也增加一歲。

但是，有一天我會跟喜慈阿姨的小兒子民浩（李光洙　飾）一樣，突然發現孕育著我們的人，在我們誕生之初就已經存在的人，這麼理所當然存在的人，有一天也會像入口即化的棉花糖一樣消失。或許有時候，不是父母放不下我們，而是我們放不下在誕生之初就一直待在身邊，給予我們無止盡愛的父母吧！

於是想要再多擁抱一點。

我們充分了解有些東西消失了，就真的消失了，而且會從你心中刨掉一塊

編劇　盧熙京

東西，讓你的心空蕩蕩的，永遠無法彌補。

我不了解他們，但是我明白那嚐過千百次後悔的滋味。

金石鈞（申久　飾）跟晶雅是《我親愛的朋友們》中主要夫妻代表，就像《又是吳海英》裡吳海英的媽媽說，婚姻除了愛情，還需要義氣，要有斷了手指的決心。在五十多年漫長的婚姻生活中，石鈞與晶雅都已經忘記當年新婚時，兩人約定相守的諾言，只剩下嘮叨與埋怨。感激與過錯經過五十年，都已經積了厚厚的灰塵。

老實說我當然不喜歡石鈞老人家，言談中充滿自卑、偏見又摳門，比起生氣可能被用不屑更為貼切，是一個年輕人都看不下去的討人厭角色吧！他就算知道自己被埋怨或討厭，也不去溝通或解釋，繼續當個討人厭的老人家。從小被教導的社會規則變成根深柢固的觀念，也造成長期的誤解，對於孩子或父親都是難以磨滅的心中傷痕與遺憾。

每個世代有自己的生活規則，我也跟新世代的孩子不一樣。與觀念不同的人生活在社會上，不斷抗爭、吵架或妥協，這就是世間的模樣。

晶雅阿姨的母親過世讓朴莞發覺，總有一天阿姨們也會變成自由的鳥。原

本總是對老人家的人生不好奇的朴茪，決定面對自己的母親與阿姨們，鏡頭也從「父母對子女」的角度變成了「子女對父母」。

父母與子女是彼此獨一無二的存在，聽我的話、能為我做些什麼這樣指使著對方。愛、付出、埋怨，甚至是討厭，全部糾纏在一起。盧編把這些複雜的情感赤裸裸地攪和，然後忠實地呈現在我們眼前。我有時感到尷尬、有時生氣、有時羞愧、有時後悔。讓我感受最深的是「愛」。如果沒有愛，我也不會有機會變成更好的人。

蘭熙（高斗心　飾）與朴茪這對母女回想彼此相伴的四十年，作為母親和女兒，可能都覺得自己不及格吧，總是用愛向彼此索取太多，卻也是最愛彼此的母女。人生究竟有什麼意義呢？命運為什麼總要這麼殘忍呢？我身上流著媽媽的血，走向人生的下一個階段。

《我親愛的朋友們》寫出了七位老朋友黃昏的故事，有友情、婚姻、愛情與親情，不是只有家庭而已。盧編細膩地編織每一個角色，卻不會美化，讓他們真實如「我們的世界」會出現的長輩一樣。如果曾經對自己的父母生氣，流過淚，就來看看吧！不只能讓人思考自己的處世態度，還會思考長長未盡的人生。

編劇　盧熙京

LIVE：轄區現場

——警察不是人當的，但每一個都是「人」

如果要我說起自己的生活，那不過是一連串瑣碎的事情。

如果要我說起自己的職場，哇，那更是下班後一個字也不想提。

《LIVE：轄區現場》就是把這樣的生活與職場栩栩如生地刻劃出來，又這麼好看！

比起檢察官面對無惡不作的財團進而揭發真相與正義大快人心的英雄劇，《LIVE：轄區現場》描寫的是與老百姓最貼近的派出所警察的日常生活。警察在示威活動的下雪夜晚，飯菜都結成冰塊，沉默地端著餐盤，把飯一口一口送出嘴裡；週五夜晚，警車載送的是爛醉如泥、說不出地址的人們，以及處理不完的醉漢嘔吐物。

韓文劇名 ● 라이브
播出時間 ● 2018 年
導演 ● 金圭泰
編劇 ● 盧熙京
演員 ● 李光洙、鄭有美、裴晟佑、裴宗玉等

現在因為不公平的待遇而憤怒抓狂，接下來你會漸漸發覺，只有更不公平的事件接踵而來。老天爺總是不會善待老實又懇切生活的老百姓，警察也是其中之一。

以往在其他戲劇中，派出所劇情總是親民又搞笑，像是《LIVE：轄區現場》官方海報中的警察戴著警察局吉祥物的頭套，又累又無奈地坐在地上，旁邊還有頑皮的國小生在嬉鬧。但現實的《LIVE：轄區現場》，每一天都是小人物的奮鬥，每一幕都是市井小民的心聲。我們把派出所警察的生活想得太輕鬆，他們最接近人民，卻被賦予最低的權力，讓他們拚命奔跑也永遠追不上犯人。

菜鳥警察就算將警察守則背得滾瓜爛熟，也無法面對突發狀況，只能與現實衝撞，才有辦法成長。每個人可能都是案件當事者，嚴尚秀（李光洙 飾）從受虐兒中看見孩提的自己，忍不住想要多幫忙一點，讓我們了解到每個警察也都是背負著過去來到崗位，盡心盡力做好大小事。

不只是「Live」，也是「Real」！我未曾在韓劇中看過如此貼近真實的警偵劇。不是一場偵探循線緝凶鬥智的遊戲，而是令人感受到心傷肉痛的真實案

編劇　盧熙京

件。我在訪談中看見盧編為了《ＬＩＶＥ：轄區現場》這部戲在派出所花了一年時間觀察取材，難怪案發的處理程序寫得仔細又自然。近年來，韓劇有大量警偵劇，我最怕編劇去碰觸性侵和性騷擾的故事，害怕劇情會讓原本就敏感的議題更讓人誤解，例如避免刺激到被害人、保護被害人個資、不讓被害人與加害人再度接觸等等。《ＬＩＶＥ：轄區現場》的程序與觀念都十分正確，犯罪不能被合理化，不要因為被傷害，覺得自己活該、不值得被愛，進而否認自己的存在。真心希望每個人都能珍惜自己。

盧編的寫實風格把最壞的一面給觀眾看，頭破血流的警察生活，與死神交手的人生，荷槍實彈的槍擊戰。面對刁民的為難，凶狠的歹徒，上級長官的背叛與陷害，讓我體會到「警察真不是人當的」！

《ＬＩＶＥ：轄區現場》把生活中遭遇的真實案件搬上螢幕，小從打架鬧事，大到連續殺人，都讓人膽顫心驚，不會只當做「看戲」。讓人身歷其境的原因，除了對細節與衝突描寫深刻寫實外，就是那群有血有肉的弘日派出所的警察們。藉著菜鳥不斷問如果當警察辛苦吃力又不討好，為何還要當警察呢？師傅吳楊寸（裴晟佑　飾）給了一個很好的答案，「使命感」是辛苦賣命的警察們繼

續堅持下去的動力。

盧編也把警察最好的一面給觀眾看。見到一群為了保護人民而賣命的警察，感動得痛哭流涕。他們為了夥伴團結有義氣，為下屬及夥伴奔走。當對人生感到失望時，有人陪你一起度過，不至於絕望。每次猶豫徬徨，都有師傅帶領，在面對危險時能拿出勇氣與使命感，選擇奮不顧身救人，而不是轉身逃跑。

《LIVE：轄區現場》讓人深深體會到，警察不是人當的，但每一個都是「人」。

編劇　盧熙京

我們的藍調時光

——我們是為了幸福而生

每次看一部戲，我都習慣看企劃意圖跟人物介紹，裡面會有編劇想要表達的中心思想，也有角色的背景經歷，算是編劇寫給觀眾的指南吧！如果去看《我們的藍調時光》，盧熙京編劇描述角色落落長的程度差不多把祖宗十八代都寫進去了。劇中的角色變成生活在世界某個角落的人，不會只流於表面，當人物設定越多細節，就更加真實，不像虛構故事。

除此之外，盧編喜歡寫一群人交織的故事，寫群戲不會龐雜混亂，反而人與人之間的衝突描寫得十分精采。

盧編也不害怕跟觀眾起衝突，勇敢挑戰未成年情侶懷孕的議題。人生有許多意外，包括意外的小生命，暴跳如雷的兩位父親印權（朴志煥 飾）與浩昔

韓文劇名●우리들의블루스
播出時間●2022年
導演●金圭泰
編劇●盧熙京
演員●李秉憲、申敏兒、車勝元、李姃垠、韓志旼
金宇彬、金惠子、高斗心、朴志煥
崔英俊、裴賢聖、盧允瑞、奇昭侑等

（崔英俊　飾），站在大人的立場希望意外不要降臨到世上對大家都好，但是對於小父母阿顯（裴賢聖　飾）與英珠（盧允書　飾）而言，聽到肚子裡胎兒的心跳聲後便再也無法狠心墮胎，善良的他們知道生命的寶貴，並非天真不知撫育孩子的辛苦，畢竟他們都看見自己的父親含辛茹苦地將他們拉拔長大。

雙方父親或是孩子們，都為了守護自己最珍貴的東西全力搏鬥，也因此傷害了最愛的人。這場談判沒有折衷辦法，只能全勝或全敗，我們都知道結局最後父母總會輸給子女，然而子女英珠與阿顯卻沒有勝利的得意，而是在眼淚中與父親和解。他們在即將成為父母之際，也多了解了自己的父親一些。

我很期待盧編的劇，因為每次都會獲得不同的體悟與成長，這次她帶來了「英希」這個禮物。一開始我也因為英玉（韓志旼　飾）對定俊（金宇彬　飾）態度忽冷忽熱難以理解，又對身世躲躲藏藏而感到鬱悶。相較於濟州島蔚藍命運多舛的其他人，年輕貌美的英玉看起來生活過得很好。但是當她將姊姊英希（鄭恩惠　飾）帶到大家面前時，不用任何言語解釋，大家就明白了一切。

編劇是用字詞表達的人，這回盧編做到不用犀利字句，就讓大家説不出一句話。

編劇　盧熙京

對英玉來說，患有唐氏綜合症的手足英希是自己不想被揭穿的秘密，不像父母對孩子用一輩子的愛、無條件付出所有，手足之間有時彆扭又矛盾。如果別人欺負英希，英玉會生氣反擊，但是在某個時刻，又厭煩想拋下英希，不想再見到她。英玉與英希的鬥嘴相處就如同一般的姊妹，如果要有什麼不同，就是妹妹英玉像母雞一樣護著姊姊英希，害怕英希的與眾不同會受到不平等的傷害。

也因此，英玉把自己困在小時候拋下英希的車廂內無法走出來，直到定俊將英希多彩的畫作展示在巴士裡，英希筆下充滿感情的線條展現出畫中人物的神采，英玉才發現英希遺傳了畫家父母的藝術才華，並且順利長大了。

是不是很多事情我們都理解得太晚了？我們都跟著英玉在巴士裡哭了好久好久。

《我親愛的朋友們》裡，忠楠（尹汝貞 飾）嘲諷又犀利地說「父母跟子女間的和好，只會在臨死之前」，在《我們的藍調時光》中又出現了！這次不光是嘴巴說說而已，而是真實地描寫出來。家人關係糾結且複雜，孩子在出生時喀嚓剪斷臍帶，卻難以剪斷看不見的血緣。

對兒子視而不見的玉冬（金惠子　飾）與看見母親像仇人般的東昔（李秉憲　飾）又是一段怎樣的關係？玉冬給了東昔遮風避雨的地方，東昔只想要母親全心全意的愛，在條件殘酷的海島生存，兩人最後都傷痕累累。母親能做出的最好選擇未必是孩子想要的。當玉冬成為佝僂瘦弱老嫗，東昔長大成人依舊還是當年被打得滿身是傷的孩子，一心渴求母愛卻找不到出口。此時，宣亞（申敏兒　飾）看出他的傷痛，告訴他趁能問的時候去問，趁來得及的時候去向母親追究，直到對她不再有疑問。

只有開口，東昔才有機會吃上一口媽媽做的大醬湯，最後能夠摸著媽媽的臉龐，擁抱著她大哭，就算沒有一句我愛你或是對不起，我們與東昔都明白了當遭遇苦難傷害，太多無法理解的際遇，學會和解才有辦法繼續走下去。

《我們的藍調時光》未必是你的人生劇，但它確實是人生劇。人生故事裡有討喜的，也有討人厭的，很像甩不開的橡皮糖，有時候會讓我煩躁生氣，有時候又給我歡笑溫暖。每個角色都有意義，也代表著每個人都是自己人生的主角，我們不可避免會遭受許多考驗與苦難，也因此更懂得人生的意義與幸福。

編劇　盧熙京

結語

盧熙京編劇寫劇時，喜歡走入劇裡的世界。

《我親愛的朋友們》就去社區的澡堂跟大媽們聊天、《LIVE：轄區現場》就踏入派出所採訪警察，在《我們的藍調時光》則去了濟州島。

用心觀察周遭的事物，關心身邊的人們，盧編塑造角色總是入木三分，又把生存描寫得刀刀見骨。生活如此殘酷，因為她真實的刻劃而吸引我繼續看下去，有時候會說出我的心聲，有時候也看見自己的自私與卑鄙。她接納了所有的我，並且告訴我，沒關係啊，就算是不完美的你也值得擁有幸運快樂的人生。

看過盧編這麼多作品，我也常常因為角色的台詞受到震撼教育，其中最喜歡的是在《我們的藍調時光》的片尾，盧編寫給大家的話：「有個使命我們都不該遺忘，我們生於這片土地，並非是為了承受磨難與不幸，我們是為了幸福而生，祝大家幸福快樂！」

編劇 朴海英

──厭世編劇，勇敢出走後才會遇到新的人生風景

你心目中的女主角長什麼樣子？

朴海英編劇的作品《又是吳海英》中，有個善妒的瘋狂女主角；《我的大叔》中有個暗黑的女主角；《我的出走日記》中則有個與周遭格格不入的女主角。海英編劇不喜歡寫市面上討人喜歡的女主角，對她而言那才叫厭世。

海英編劇總是很直白地描寫人性的欲望、嫉妒、可憐、不幸、瘋狂、愧疚、生氣、恐懼還有無聊，她不會試圖掩蓋或視而不見，反而去探究為什麼有這些負能量，接受自己原本的模樣，才會發現原來自己渴望著愛。面對真實的自己，勇敢出走後才會遇到新的人生風景，才有辦法找到愛。

當對這世界感到厭倦時，想到有個懂我的編劇，也就不會太寂寞了。

又是吳海英

——想要戀愛與幸福很討人厭嗎？

如果十個女孩中有個漂亮女孩，那我肯定是那九個普通女孩之一。吳海英（徐玄振　飾）比我更慘的是還跟正妹同名同姓。普通女孩沒辦法成為故事中的女主角，個性不大方、不開朗、擺臭臉，遇到事情會抓狂又散發負能量。我身邊未必有漂亮女孩，但是會有一個吳海英，也或者我就是吳海英。

吳海英是連自己的親生媽媽都認證像瘋子的女主角，她是韓劇中少見誠實面對自己欲望的女子，或者以往多被塑造成壞心的第二女主角，但是對海英編劇而言，大喊著想要戀愛與幸福是很平常的事情，吳海英只是那普通的九個女孩子之一。

其他韓劇是多金帥氣的男子去撩撥女人內心的一池春水，這裡則是吳海英

韓文劇名●또！오해영
播出時間● 2016 年
導演● 宋賢旭
編劇● 朴海英
演員●文晸赫、徐玄振、全慧彬、芮智媛、金知碩等

用盡全力去敲開男主角朴道京（文晟赫　飾）的心牆。那討人厭又迷人的特質，讓我難以從她身上移開目光，想再看看這女人會有多瘋。

如果說吳海英是個再普通不過的女子，朴道京就是天菜等級的非凡男子，意外擁有預視未來的超能力。一般人對於擁有超能力就像中樂透般欣喜若狂吧，但是對他來說並非值得開心的事情，反而讓他恐懼未來的日子是否會籠罩不幸？結局若已經拍板定案，人生是否值得奮力一搏？抑或應該逆來順受接受命運的安排？他無可避免地愛上了她，是否也要因為預見悲劇而先分手為強？

每次看愛情劇時，我很容易因為歷經重重考驗的男女主角終於在一起而失去興趣，他們愛得炙熱，我卻漸漸地冷卻。

但《又是吳海英》卻讓我更喜歡兩人認愛交往後的橋段。我看到不是一成不變的愛情故事，而是主人公在每次的選擇中成長。以為人生很漫長，但人生其實是「短的」，是由每個短短的瞬間連接起來。在人生最後的瞬間，像是一張張照片，如投影片跑馬燈播放。

當朴道京糾結著自己看見的未來，卻忘記自己活在此時此刻。必須等到生命播放最後一張投影片時，才後悔昨日沒有更愛一點。

編劇　朴海英

《又是吳海英》裡男主角朴道京的職業是電影音效導演，讓觀眾也意外認識不少音效的幕後製作，讓「聲音」貫穿了整部劇，像是朴道京向吳海英說：「換雙鞋吧，腳步聲聽起來不舒服。」表示著他傲驕外表下的在意。他已愛上了這個瘋狂的女子。

朴海英編劇更細膩地安排了「內心的聲音」作為對照。身為電影音效導演的朴道京一直在錄製收集外面世界的聲音，終於也該聽聽自己內心的聲音吧！順從自己內心的聲音後，就算未來艱難，心情卻越來越輕鬆。因為無論未來如何，他都沒有違背自己的心意，不留遺憾。

《又是吳海英》每集的標題都精心設計，倒數兩集的標題是〈就算今天死去也不可惜〉與〈讓恐懼都消失的力量〉。如果恐懼未來，不如活在當下，我們沒有比今天更相愛的未來了，但是給我們多一天的未來，我們又會比今天更加相愛。

雖然我並不認為「結婚」是 Happy Ending，但對吳海英跟朴道京來說，沒有比結婚更好的結局了吧！

我的大叔

——有一個人懂我，很傷心

我原本對二十歲女孩與四十歲大叔的故事一點興趣都沒有。但是憑著對金元錫導演與朴海英編劇的信任，我點開了這部劇。點開後才發現劇情十分有趣，那個二十歲的女孩其實是三萬歲吧。

女主角李至安（ＩＵ飾）總是與世隔絕的態度、表情漠然，但當你覺得她對命運的安排逆來順受時，她又會偷偷揮出右勾拳，讓人猝不及防被擊倒在地，只能呆愣看著天空，而她人已經一溜煙跑掉了。

觀眾只能看著她的背影，享受她充滿故事眼神的餘韻。我喜歡李至安的眼明手快，像是在暗溝裡生活的老鼠，懂得生存遊戲的王者，非必要就不開口，身為收發文件的助理小妹，卻成為公司權力鬥爭下不可預料的鬼神變數。

韓文劇名 ● 나의아저씨
播出時間 ● 2018 年
導演 ● 金元錫
編劇 ● 朴海英
演員 ● 李善均、IU、高斗心、朴呼山、張基龍等

編劇本是寫著一句又一句台詞的人，然而朴海英編劇卻擅長塑造寡言的主角，她非常理解內向人的心理狀態。

看似年輕又對萬事漠不關心的李至安，看透大叔朴東勳（李善均　飾）對生活厭世，過得像是無期徒刑的囚犯。只是在同一個辦公室，從年紀、職位都沒有交集的兩人，因為擁有相同厭世的心情，懂得彼此而有了交集。

但是，那是我第一次知道，如果有一個人懂得你，反而會覺得傷心。

短短幾句對話，朴海英編劇不用再讓主人公們以行動證明什麼，明白的人就已明白。於是我們成了李至安或朴東勳，不再是別人。

厭世的人，不是討厭這世界，而是討厭自己。

討厭自己的懦弱、無能，不敢面對真相，希望所有事情都變成一個誰也不知道的秘密。然而，秘密就像是為了被人發現而設計一般，讓人不斷想像會被知道的人的反應。那時，她明白了知曉秘密的人在自己心中的地位，也是第一次當被別人發現秘密時，不是揪心，而是放心，比起之前的無聲落淚，這次至

神奇的是，被發現的瞬間，秘密對她而言不再重要，反而在乎起那個發現秘密的人的反應。

發現而時時忐忑不安。

安在街頭放聲痛哭。

歷經世事、看盡卑鄙大人嘴臉的至安，第一次遇見因為懂她而心疼她的人。像是在溺水的生活中有人拉了你一把，你久違地浮出水面，大口呼吸，也無可避免地讓他看見了你的淚水。

「過得好的人容易成為好人。」至安曾經不屑那些過得好的人，對於犯罪也沒有太大的內疚，但她漸漸變得不一樣。朴東勳不求回報地對她好，也對她最愛的奶奶好，讓她有了不一樣的心態。她不想讓他失望，也希望他過得好。

跟《又是吳海英》一樣，男主角朴東勳也有與眾不同的職業，判斷建築物是否為危樓的結構工程師。建築必須把所有可能發生的外力，風、負重、震動都計算進去，然後把內力設計得比外力強。人生也是一樣，會經歷許多苦痛磨難，只要內力比外力強就能撐下去！不過，對朴東勳來說到底什麼是內力呢？是母親與兄弟嗎？是妻子與孩子嗎？我們是不是也一直在找尋人生中的內力，避免自己倒下去。

被救贖的李至安也盡力報恩，想要把也在人生中溺水的朴東勳救出來。他們都知道自己的人生必須被誰拉一把，才不至於滅頂。他們擁有相似的靈魂、

編劇　朴海英

一樣的心意，善良的他們怎麼可能只讓自己幸福就好？

珍貴又神奇的因緣，可能是這輩子再也遇不到的靈魂。

終於找到珍惜的方法，可能是這輩子再也遇不到的

的心意。

這時我們可能會擁抱，為對方加油；未來我們可能會握手，為對方開心。

後來發現我們不是建築物，而是活生生的人類。

建築物變成危樓時需要拆除，然而人類擁有自我療癒的能力，一切都會漸

漸好起來。

我們最終會在一個風光明媚的午後，用更好的樣子，與對方相遇。

《我的大叔》沒有風花雪月，卻有著生活與生存，兩項都不容易。

朴海英編劇願意慢慢撥著洋蔥，把生活的痛、生存的必須告訴我們，我們

看懂後哭得淚流滿面。朴海英編劇跟我們的關係是不是也是至安跟大叔呢？

我的出走日記

——不知道哪裡出了問題，但我就是累了

太無聊了。

人生如此，這部劇也是。

如果有人問我喜歡哪幾位韓國編劇，自從《我的大叔》之後，我的口袋名單中一定有朴海英編劇，但沒想到苦苦等候終於盼到的是三兄妹想要逃離鄉下的故事。這設定不會太無聊嗎？單調無趣的上班族的下班生活只會更無聊，這會好看嗎？我毫無頭緒，不覺得有趣也提不起興趣，忘記當年一開始看見《我的大叔》的簡介時，我也是一模一樣的想法。

不像其他戲劇的介紹一開始就充滿活潑、熱情或者正義等濃烈色彩，而是以灰撲撲的模樣在普通的一群人之間展開了她的故事。

韓文劇名●나의해방일지
播出時間●2022年
導演●金鋕潤
編劇●朴海英
演員●李民基、金智媛、孫錫求、李伊等

「為什麼只跳過我？」大女兒廉琦貞（李伊 飾）對愛情迫切的渴望，卻遲遲等不到愛情來敲門的一天，她滔滔不絕跟身邊的人述說對愛情的焦慮，以及不斷地改變外貌，認為吸引男人注意就能談上戀愛。

我想她只是想找個人結婚，脫離讓她厭倦的鄉下生活跟家人。但後來發現她的所有行動與思考都是對愛赤裸裸的表白，順從自己原始的欲望，嘴上說想上床，其實是想跟男人說說話，明白自己的孤單需要有人陪伴才可以治癒。

她想找個可以依靠的男人過下半輩子，卻遇上單親爸爸曹泰勳（李己雨 飾）。遲遲無法結婚，再度觸礁的感情生活，讓我以為她又會是一場空的結局。

但是當她摸著剛剪短的頭髮，叫他把自己當成男人，那時我也跟著泰勳笑了出來，也明白了泰勳愛上她的原因。

廉貞貞願意為愛付出，憑藉著斷頭的玫瑰就願意接起愛人頭顱的女子，面對愛情，她比誰都勇敢！

別人眼中看來，他比上不足比下有餘，排行也剛好是老二的兒子廉昌熙（李民基 飾），對生活也有諸多不滿，拚命說服固執的父親讓他買車，方便他談戀愛載女友。比起大姊琦貞對於愛情的渴望、小妹美貞尋找人生的解放，廉

昌熙聊天談的是車子、金錢跟升職，用外在事物來膨脹自己，我找不到比他更聒噪的角色。但是，從他嘴裡說出來的中肯言論又讓我想按一百個讚，這讓我對這個角色同時存在不耐跟喜歡的矛盾心情。

廉昌熙以為父親是不苟言笑又嚴厲的人，自己做任何事都遭到不屑與訓斥，但自從具先生（孫錫求　飾）出現後，他才明白如果父親疼愛一個人是這麼回事。

某日突然出現在鄉下又住下來可疑的具先生一定有驚人之處，父親才會如此欣賞倚重，這讓在家裡身兼老二與長子無所適從的他找到了一個可以依靠的人。廉昌熙親暱喊著「哥」，不是攀親帶故想得到好處，也不是具先生給了他夢寐以求的車子如此簡單。在具先生面前，他可以像個弟弟，是廉昌熙在嚴格的父親身上一輩子都得不到的疼愛，那才是他渴求的東西。

他用連珠炮的話語掩飾著他對愛的肯定與冀求。

也因為具先生，握著方向盤的廉昌熙才明白，自己想要的是專屬的空間與時間。誠實面對自己後，才有辦法說出自己沒有什麼人生目標，對錢、女人、名聲跟夢想都沒興趣，漫無目的地活著不行嗎？後來他騎著單車，狠狠摔了一

編劇　朴海英

跤後才明白，自己不是普世間的一元硬幣，無法隨波逐流，應該要回歸自己的那座山。

朴海英編劇用很曲折的線條描述廉昌熙的人生。屢次撞見至親生命中的最後一刻，一般人可能覺得難以承受，但是對於廉昌熙來說，能夠陪伴珍貴的人走完最後的旅程，告訴他們有人陪在他們身邊，讓他們安心離世，就是他覺得有意義並有價值的事情。

從討人厭的碎碎唸男子到最後變成受人喜愛且有趣的人，可見朴海英編劇多麼疼愛這個角色，在他身上下足了功夫，才能扭轉觀眾對他的刻板印象。

比起努力在社會中找到棲身之處的兄姊，安靜內向的小女兒廉美貞（金智媛 飾）想當個角落生物。比起厭世，她只是誠實地表現出很無聊的模樣。這個世界太無聊，引不起她的興趣，並不是她是個無趣的人。明白自己跟社會生活法則格格不入，才把自己變成透明人，不想被發現。我卻忍不住被她吸引，當她嘴角微微上揚，世界就好像不無聊了一點。

我越看就越覺得美貞很有魅力，明白自己在做什麼，真實面對自己的欲望，不是沒有看男人的眼光，知道就算有喜歡的人，也有不自在的地方，沒有

一個真正喜歡的人，讓她漸漸變得疲憊。她想要找一個無論對方成功或失敗，自己都能以平等的姿態支持的對象；想要找一個就算對方指使她做什麼，自己也不會只盲目聽從的人。比起外在條件，可以自由自在無條件去愛一個人更加困難，美貞打算自己打造一個比較快。

於是她找上天天喝酒的具先生，要具先生崇拜她。

光是愛情遠遠不足，要達到內心被充滿的狀態，崇拜要到這種程度才行。像是晚上打開窗戶就會忍不住抬頭看著月亮的那種角度的崇拜。

具先生不懂崇拜是什麼，我們也不懂。但是當他看著月亮時，我們也懂了。

或許一開始會覺得以鄉下作為背景這個設定過於無聊又單調，但是朴海英編劇卻將鄉下的褐色風景發揮到最大，就算是鄉下的野狗也帶來深刻體悟。野狗是一時迷惘跑到鄉下的具先生嗎？還是來找他的黑道兄弟呢？具先生想用失去手臂證明對過去沒有眷戀，美貞毫不懼怕大聲驅趕野狗想救他，她的野性讓他害怕、煩躁又崇拜，最後沒有名字的狗被抓走，美貞感到孤單而大哭。

日常的崩塌常常就在一瞬間，教人措手不及。嚮往出走的三兄妹，意想不到老天爺給的解放竟然如此現實又殘酷，必然帶走了某部分的自己，但又會重

編劇　朴海英

建立日常的秩序，繼續生存下去，人往往比自己想像的更加強韌。

思念對美貞跟具先生來說，都是獲得力量的來源，並且有了力量之後，才有辦法去幫助別人。

在暖爐前依偎的兩人，不再是崇拜的關係，他們明白內心的空虛與麻痺不是來自無聊的世界，而是充滿警戒的自己。

廉美貞的人生分成遇見具先生之前以及遇見他之後，就算具先生是否在身邊都不會改變，她依舊可以在日記中寫下自己討人喜愛，內心充滿愛，所以感受到的也只有愛。

最後出走的人是具先生。《我的出走日記》不是只有一個人的解放，而是屬於所有人的解放。

如果以廉美貞的出走日記作為結局，會讓觀眾在角色中獲得滿足，但那僅是補償作用，像是看著別人幸福美滿的結局，但是看見具先生嘗試著每天收集五分鐘的幸福，放下酒瓶出走時，觀眾就會明白，有一天自己也可以擺脫囚禁的枷鎖，找到自由的人生。

結語

細膩打造角色的過程中，朴海英編劇也在思考如何才能讓角色走向幸福。

描述角色追求幸福的過程中，也同時在問自己，什麼才是幸福？生活中，人們忙於隱藏自己的傷口，以為傷口痊癒就是康復了，其實卻無法擺脫傷痛。她希望人們可以擁抱傷口並且找到幸福。

大家都說看了《我的出走日記》被療癒，海英編劇表示其實不是為了療癒他人而寫，但是當自己找到出口時，那也就是主角們的解答。如同《我的出走日記》中美貞說的：「我認為解放的全貌就是找出自己的問題點。」

《我的出走日記》的韓文原文翻譯為「我的解放日記」，海英編劇對「解放」的定義，給了我一個未曾想過的答案。解放是寬大、寬容。如果對自己寬容的話，應該會被治癒。很嚴格審視自己，認為是自己造成的，認為自己沒有價值；對家人也是，認為他們不夠愛我，那些二都是「不解放」。應該解放自己與他人的關係，像是美貞一次也沒有跟具先生說過不要喝酒，對美貞而言，對外的關係上也有了成長的機會。不過，最重要的還是對自己寬容。

創作時，海英編劇也避免先入為主的印象，《我的大叔》中朴東勳的職業是

編劇 朴海英

最後才設定的，重點在於角色本人，外在條件則成為加分項目。名字唸起來會給人不同的感覺，所以連角色名字也是後來才決定。這讓我想到具先生的全名也是很晚才出現。除了名字與職業，連人物的行動都要去思考這樣寫下來的感情跟行為，到底是貪慾、侵犯、還是愛呢？

　　無論是從自身而寫，或者是想著他人而寫，都可以看見海英編劇細心思量她所面對的人，就算是劇本裡的虛構人物，也是自己，也是活在這世界某個角落的你我。

編劇 李祐汀

——懷舊編劇，人生最棒的就是有一起吃飯的朋友！

在忙碌且快速的時代中，打開「請回答」系列喚起我們心中溫暖的記憶。

有一起長大、打鬧玩樂的好友們，晚餐飯桌上有媽媽親手做的家常菜，李祐汀編劇的「請回答」系列讓人像是坐上時光機，回到令人懷念的懵懂青春時代。

就算沒有經歷過那個年代，也會因為滿滿的人情味而感動。

《機智醫生生活》有一種看了心情就會很好的魔力！生活中有時沮喪低潮，有時開懷大笑，有一群朋友陪在身邊，就不會覺得孤單。李祐汀編劇擅長描寫平凡日子裡的瑣碎，她會在百無聊賴的生活中，拍拍你的肩膀，往上一指，你順著看上去，就會發現和煦的陽光穿過繁密綠葉閃閃發亮地灑落在你的周遭。

請回答1997

——比任何一件多年毛衣更舒適和熟悉的感覺

一九九七年那時候，我還不是整天追著韓劇的人。啊，這裡是說《請回答1997》這部二〇一二年的作品。當時友人推薦我一部名字很奇特，說是很有趣的韓劇叫《請回答1997》，趁著連假在老家點開，我就被無厘頭的劇情，以及伴隨著綜藝效果的羊咩咩聲逗得哈哈大笑。

除此之外，啟用新人演員、講著「釜山腔」而非標準首爾腔、女主角是追星族，都不像傳統韓劇會出現的設定。後來在好奇心的驅使下，我去挖掘幕後製作團隊才知道，原來編劇李祐汀就是我最愛的韓綜《兩天一夜》第一季的幕後工作人員！當年如果喜歡幕前的大明星，不太擔心失去他們的消息，但是當幕後團隊解散時，猶如大海撈針不知道要去哪裡再找到他們，所以第一季結束

韓文劇名 ● 응답하라1997
播出時間 ● 2012年
導演 ● 申沅昊、朴成宰
編劇 ● 李祐汀
演員 ● 鄭恩地、徐仁國、申素律、殷志源等

時我傷心好久。沒想到我居然是在一部新創性十足的韓劇裡與李編再度重逢。

看來無論編劇她做什麼事情，我都會很喜歡。

「請回答」系列作品是指《請回答1997》、《請回答1994》跟《請回答1988》三部作品，由實驗性質的《請回答1997》出發，描述在釜山長大的六名好友，出社會成家後在一場同學會上，回顧高中時期青澀懵懂的時光，也帶入許多九〇年代的流行元素，像是電腦撥接上網、卡式錄音帶、電子雞等彷彿時代眼淚的產品，還有那些年我們一起追的歐爸⋯⋯H.O.T.與水晶男孩，都造成觀眾憶當年的懷舊風潮。

《請回答1997》的女主角成詩源（鄭恩地 飾）是H.O.T.的瘋狂粉絲，主角的原型是《兩天一夜》第一季的老么編劇金蘭珠，劇情有許多對粉絲文化的深入描寫，原汁原味呈現九〇年代追星應援的過程、H.O.T.與水晶男孩的粉絲戰爭。旁人可能無法理解，看了會搖頭嘆氣，但是對粉絲來說這些都是無可取代的珍貴時光，有一部劇幫我們寫出來，真好。

羅PD在《反正競賽還很長》中寫到，當初聽見李祐汀編劇熱烈介紹故事內容時，還覺得這題材太過冷門不會成功，但卻被李祐汀編劇反問：「我們的工

作哪時候計算過成功或失敗呢？只是因為有趣就會想要參與。這是我第一次寫連續劇，出乎意料地有趣，如果搞砸就搞砸吧。」首先必須是編劇關心也喜愛的題材，寫出來才有機會打動人心。

不只是追星的瘋狂事蹟，還有情竇初開的少年少女的酸甜戀愛滋味。從青梅竹馬的朋友關係，不知道在哪個瞬間起了化學變化，原本習以為常的玩笑變成難以開口的苦澀心意。李編細膩地描寫出朋友與戀人之間那道難以跨越的線。我們都曾經是那位少年、那位少女或是不被愛的第三者，劇裡沒有刻意破壞戀情、心懷不軌的壞心角色，觀眾看見的是在純真年代裡不成熟、卻無條件付出一切的炙熱時光。

因為青澀的第一次，而在心中有著無可取代的地位，每次有人問我最喜歡「請回答」系列的哪一部時，我都會回答《請回答1997》。對我而言，它如同主角尹允宰（徐仁國 飾）所說，是比任何一件多年毛衣都更舒適也熟悉，當厭煩了熟悉的感覺時，還有可以再取出來看看的心動。

那初遇的怦然心動，會讓人記住一輩子。

請回答1994

—— 所謂生活，每個瞬間都充滿了選擇

《請回答1994》延續懷舊風格，也像是進入下一階段的人生，描述到首爾的大學遊子們居住在新村的合宿生活。「請回答」系列裡，無論年代與主角都有所不同，唯一不變的就是女主角的爸媽都是由成東鎰與李一花擔任。當年成東鎰義氣相挺申沅昊導演連劇本都沒看就答應出演，大概沒想到最後會成為「請回答」系列中不可或缺的固定角色。

早期社會物資窮困，但怕孩子餓著的媽媽端上飯桌的食物就像堆疊起來的小山十分壯觀，做小菜時想到要跟左鄰右舍分享，也都做成澡盆大的份量，這點誇張又細膩的呈現，也是成媽的招牌風格之一。在《請回答1994》中，李一花像媽媽張羅熱騰騰的飯菜，讓這群離鄉背井的孩子像是在家裡一樣溫暖，這

韓文劇名● 응답하라1994
播出時間● 2013 年
導演● 申沅昊
編劇● 李祐汀
演員● 高雅羅、鄭宇、柳演錫、金成均、孫浩俊
Baro、閔都凞、成東鎰、李一花等

樣的風景也在現代社會中難以看見。如果「請回答」系列少了成爸成媽，肯定會失去最重要的滋味。

說到「請回答」系列，還有讓觀眾又愛又恨的「猜老公」安排。或許是綜藝節目出身的製作團隊所設計的巧思，在現在與過去場景切換之間，特意不去揭露新郎官是誰（甚至連演員自己也不知道），在劇情中佈下許多撲朔迷離的線索，讓觀眾每週總是為了最後是誰贏得美人歸而爭論不休，製造活躍熱烈的話題度。

《請回答1994》分成看似漫不經心卻默默守候的「垃圾派」，與溫柔又直球進擊的「七封派」，足以讓觀眾動搖的人設也是青春愛情劇必備。「猜老公」對入戲的我們來說是天堂與地獄的差別，如果押錯邊就只能用「男一是女主角的」，男二是觀眾的」這永遠的真理來安慰自己，像是我從此就跌入了柳演錫這個坑。

比起《請回答1997》高中生的大膽與橫衝直撞，大學時期正在面臨許多瞬間就會左右一輩子的選擇，像三千浦（金成均　飾）從鄉下來到首爾車站茫然的模樣，對於未來想得更多，也更加小心翼翼。對於大學時代的自己執著於

「正確的選擇」，就算決定了也會懷疑自己，而長大後會發現選擇不是填答案卡，並沒有正確答案，重要的是愛自己的選擇。

《請回答1994》裡的主角們，有人為了自己的選擇努力、有人堅持自己的選擇、有人為了選擇而改變自己，他們前進的每一小步都讓我們感到欣慰，也與他們共享喜樂悲泣。這個貼近我們真實生活的故事，是與在九〇年代火熱活著，在二〇一四年即將邁入四十歲的人一起乾杯。

編劇　李祐汀

請回答1988

——聽說神無法無處不在，所以創造了媽媽

接連二部「請回答」系列人氣爆棚，讓觀眾不斷敲碗還要下一部。二〇一五年，申沅昊導演與李祐汀編劇的製作團隊推出年份更復古的《請回答1988》，背景是一九八八年舉辦漢城奧運時，住在首爾雙門洞裡的五個家庭的故事。依「請回答」系列的傳統，採用觀眾不熟悉的新演員，申導與李編在面試時，依照甄選演員的模樣是否符合劇中的角色、個性等細心選角。柳俊烈在第一輪面試時還是沒有經紀公司的新人演員，孑然一身也不知道自己可以做到什麼程度時，在最後一輪面試聽見申導與李編的一句「做吧！」，立刻讓他感慨地紅了眼眶，好長一段時間都說不出話來，後來他憑著《請回答1988》金正煥一角得到廣大的注目與喜愛。當時朴寶劍為了崔澤的人設，還穿著運動服降低

韓文劇名 ● 응답하라1988
播出時間 ● 2015年
導演 ● 申沅昊
編劇 ● 李祐汀
演員 ● 李惠利、朴寶劍、柳俊烈、高庚杓、柳惠英等

《請回答1988》中展現出八〇年代鄰居守望相助的緊密連結，媽媽們會在巷口涼席上一起燙頭髮，小孩們替媽媽跑腿互送小菜，穿著同一條褲子長大的孩子們會一起搗蛋闖禍、也會一起慶祝彼此誕生在這個世界上的日子。孤單寂寞的時候，就會有人來逗你開心讓你忘掉煩惱，這些都是現代社會難得一見的光景，逝去的時光永遠美好得令人懷念。

除了成家，這次還有其他家庭，最搶眼的莫過是金正煥一家，媽媽羅美蘭（羅美蘭　飾）穿著風格強烈的豹紋上衣，大嗓門又強勢的模樣被戲稱為豹子女士。很多時候，為母則強的她不能展現出脆弱的那一面，當大兒子正峰（安宰弘　飾）心臟動手術時，她怕自己表現出害怕的樣子會讓兒子更害怕，於是裝作不在乎。

對於那個年代的父母來說，說出「我愛你」這三個字並不容易。他們總是把愛藏在日常裡，讓孩子難以察覺，總是要經歷一些事才會發現父母付出的愛遠比自己想像的多，也才懂得回報。

比起《請回答1997》中三〇代希望活力、《請回答1994》中四〇代穩健生

帥氣度去面試，展現新人演員的企圖心與決心。這些幕後花絮都讓人津津樂道。

編劇　李祐汀

活，在《請回答1988》到了四十五歲時，回首看見依舊健壯的父母與青春，真的會覺得自己走了好遠的一段路。《請回答1988》的結局不像《請回答1997》或《請回答1994》像冬日陽光下曬好的被子，讓人覺得暖烘烘而滿足，而是讓雙門洞裡的家族陸續搬走而更顯得悵然，子欲養而親不待更加真實地打入觀眾心中。

我們在「請回答」系列中能看見親情、友情之間剪不斷理還亂的羈絆。有時候討厭它、有時候卻充滿了愛與被愛的複雜矛盾心情。家庭親情戲也不全是溫馨感人，有偏心、看不順眼、吵架吵到屋頂快掀開的時刻，明知道不該在意，但總像心裡扎了一根針一樣讓人不舒服的大大小小事情。

李編厲害的地方就是在看似平淡的家庭劇情裡，也能突然往觀眾心上刺上一刀。

不，不是刺上一刀，而是把你心裡的針拔出來，也因此得到治癒的機會。

李編當初因為有趣而開始動筆寫下以追星族為主角的故事，從綜藝節目跨領域寫起連續劇，意外引起一連串的復古懷舊風潮，人情味濃厚的「請回答」系列也成為許多人心中無可取代的經典作品。

機智醫生生活

——有時候光是他們的存在，就能給你安慰

李編一邊寫著連續劇的劇本，也持續與羅暎錫ＰＤ一起製作許多膾炙人口的綜藝節目，是少見韓劇與韓綜雙棲的編劇，更厲害的是他在兩邊都創下非常好的成績，讓人十分佩服！重要的是，無論哪邊都有著與人相處、情深意重的人情味。

《請回答1988》過了五年後，李編再度與申沅昊導演攜手打造《機智醫生生活》。曾經被觀眾調侃「請回答」系列總少不了醫院的劇情，乾脆就寫一部醫療劇吧！申導在韓綜《劉QUIZ ON THE BLOCK》裡被問及為何將劇命名為《機智醫生生活》，他回答：沒有期待必然的結果，比起深入專業的醫療劇，只是想要拍一部人們生活的故事。

韓文劇名●슬기로운의사생활
播出時間●2020 年
導演●申沅昊
編劇●李祐汀
演員●曹政奭、柳演錫、鄭敬淏、金大明、田美都等

《機智醫生生活》除了敘事風格與傳統的醫療劇不同，制度上也做了不一樣的改革。為了更好的幕後製作環境，改成一週一集一小時，一季十二集，預計有三季，每次拍完可以稍作喘息，為下一季做準備。不過，因為申導一向慢工出細活，籌備及拍攝期間長，顧及演員的拍攝檔期下，目前以兩季劃下句點，反而是演員們捨不得，想繼續拍第三季！不像是在拍戲，反而像是在過營隊生活一樣，等待第二季開拍前的空檔還找來羅PD做了《機智露營生活》；第二季結束時怕大家太過失落而到深山裡展開《機智山村生活》。滿滿的售後服務，可見粉絲們捨不得結束的心情。

《機智醫生生活》中最讓人嚮往的就是99s五人幫的友情！無論是在餐桌上的「戰爭」，五人五色讓人眼花撩亂、目不轉睛又拍手大笑，看著他們大快朵頤的模樣又忍不住吞口水；又或者是短短幾分鐘的團練時刻，卻猶如劇中的醍醐味，劇中挑選的歌曲都變成觀眾日常反覆播放的歌單。

比起「請回答」系列直接沉浸在過往的年代，《機智醫生生活》自然地放入了恰好的復古懷舊，有著能讓人跟著輕聲哼起來的魔力。

醫生的生活跟一般人沒有兩樣，煩惱家務事、用網路購物犒賞自己、跟好

友聚餐、一起唱ＫＴＶ、或者暗戀一個人，讓人忘記其實他們正在生死無常的醫院裡。當死神輕輕揮起鐮刀就可以帶走最愛的人，醫生們必須盡最大的努力與死神一搏，每一集的病患都讓人看盡人生百態而唏噓不已。

《機智醫生生活》以醫院為背景，安排了五種不同科別的醫生，並不侷限專門的科室。在肝膽胰外科、胸腔外科跟神經外科，常常遇到讓人揪心落淚的故事；在小兒科就會看見讓人忍不住微笑的孩子們，最讓人悲喜交雜的是婦產科——有看見孩子出生，因初為人父的喜悅與感謝辛苦的妻子而在產房裡唱起歌來，反而害妻子覺得很丟臉這樣荒唐又好笑的畫面；也有因為留不住孩子而哭泣的夫妻，醫生即使悲傷，也必須打起精神安慰他們「有時候不幸的事情也會發生在善良的人身上」。

我在99s五人幫指導自己的住院醫生時，從他們的身上學習到人生的態度，讓觀眾看得更高更遠，也更溫暖待人。如果蔡頌和（田美都 飾）要建國，我一定會加入墾地的行列！

在《機智醫生生活》裡，忙碌的生活生活沒有太多時間談戀愛，只能把愛情這裡一點、那裡一點地放在日常中。當細心蒐集時，發現如果在日常中可以這樣

編劇 李祐汀

放入愛情，應該是最浪漫的事。

或許是在醫院看了太多生死，《機智醫生生活》裡沒有轟轟烈烈、你死我活的愛情線，但是卻有更多溫柔的情意隱藏在微小的動作裡，可以一起吃頓飯、喝杯咖啡就很值得開心。不輕易承諾或答應，因為對方是珍貴的人。

李編總是很溫柔地對待每個人，也才使得裡面的角色如此夢幻，傳達的力量卻不失堅定，讓觀眾也想要成為跟角色一樣好的人。日常的風景依舊，我卻有了不同的角度去珍惜身邊的人事物。

結語

李編本人非常低調，幾乎不受訪，但看選角的幕後花絮時，我發現她細心發掘每位演員，進而安排與演員個性相符的角色，不只是看演員的演技。例如《機智醫生生活》中，擔心人設刀子口豆腐心的金雋婠讓個性心地善良的鄭敬淏感到負擔，不過鄭敬淏表現出對角色堅定的決心，最終獲得出演的機會。

看「請回答」系列跟《機智醫生生活》我們總會驚訝演員跟角色的個性十分相似，比起角色更重視演員本人才得以將特色發揮到最大，對於李編而言，

「人」是最重要的資產，這樣溫暖的心意也展現在故事裡。無論戲裡戲外，都讓人感染到歡樂的氛圍。

放下成功與失敗的得失心，做自己覺得有趣的事情，也讓演員與故事發揮到一百分。

編劇　李祐汀

關於編劇，我還想説的是……

韓國電視劇的製作過程偏向「編劇中心制」，由編劇掌握話語權，導演及演員不得任意刪減劇本內容，是以編劇為中心的運作模式。

自然而然地，新聞報導上都會提及編劇，例如提到「金編」就是指大眾熟知的金銀淑編劇。《巴黎戀人》、《On Air》、《City Hall》、《秘密花園》、《紳士的品格》、《繼承者們》、《太陽的後裔》、《孤單又燦爛的神：鬼怪》、《陽光先生》、《The King：永遠的君主》、《黑暗榮耀》等都是金編知名的代表作品。金銀淑編劇是將韓劇推廣到海外市場的重要推手之一。金編的浪漫愛情劇多半以懸殊的愛情差距，搭配浪漫的橋段與讓人怦然心動的台詞，打動女性的心，也形成綜藝節目爭相模仿的旋風。金編的作品也曾受到劇情灌水、虎頭蛇尾等批評，不過每次推出新作品還是眾所矚目。雖然已經是頂級編劇，也不讓自己待在舒適圈，《黑暗榮耀》是金編劇第一次嘗試的黑暗復仇劇，高潮迭起的劇情播出後立刻引起海內外的榮耀旋風！

去一家漂亮的咖啡廳時，寫浪漫愛情劇的金銀淑編劇想的是展開一場男女主角一見鍾情的邂逅，而喜愛懸疑推理、發便當不手軟的金銀姬編劇想的則是如何在這裡設計殺人的橋段。寫作風格南轅北轍的王牌編劇讓觀眾難以聯想兩位好朋友一起喝咖啡的場景。

金銀姬編劇的作品都是懸疑推理的類型，神劇的創始號《Signal》打破台灣觀眾對於韓劇就是「失憶、車禍、絕症」三寶狗血劇的刻板印象，以古今時空交錯的手法調查長年未破的懸案，細膩描寫人性，打中人們內心的脆弱，又讓人充滿希望，從黑暗中看見曙光而引發共感。

接著，二〇一九年一月 Netflix 推出首部韓國自製劇《屍戰朝鮮》（改編自金銀姬與梁慶一的網路漫畫《神的國度》），架空的歷史背景下，傳染病蔓延的喪屍驚悚片，讓許多不看韓劇的觀眾因為對題材感興趣而好奇點開來看。金銀姬編劇的作品讓海外觀眾認識到不一樣的韓劇，也開始對韓劇改觀。

當觀眾對韓劇改觀後，回頭追韓劇才會發現，原來韓劇已經有許多非關愛情且精采絕倫的題材，例如二〇一四年的《未生》、二〇一七年的《秘密森林》都是值得回頭再追的韓劇。

早期多數編劇出身於「韓國放送作家（編劇）協會」附設的「編劇教育學院」，現在也有許多大學開設編劇相關的課程，讓懷抱編劇夢想的人們有門路可以追夢。一般是從「助理編劇」做起，在已經「出道」的編劇旁邊參與實際製作的過程，一部劇通常不會只有一個編劇獨立寫完，而是由主編劇及數位助理編劇一起完成。

韓國電視台也會定期舉辦劇本募集比賽，優勝作品可能會拍攝成電視劇，是許多助理編劇能夠出道的好機會。但不一定都會被電視台青睞，例如《金牌救援》在二〇一六年MBC電視劇的劇本募集得到優秀獎，但是各家電視台都認為體育題材太冷門，觀眾不感興趣，過了三年才在演員南宮珉的賞識下有機會拍成電視劇，最後引起熱烈的迴響與好評，讓新人編劇李信和十分感謝南宮珉的提拔。

《王后傘下》的新人編劇朴바라則是在CJ ENM的創作者培養項目O'Pen入選後，才有機會寫作、參觀國家調查研究所等許多協助，從企劃到播出花了三年的期間。

助理編劇一邊在主編劇的工作室裡累積經驗並維持生計，下班也無法休

息，繼續準備自己的作品熬過無名的時期，期盼有一天自己的作品也能夠登上螢幕。

編劇制度系統的培訓下，我們能夠看見許多優秀的編劇，也有許多非科班出身的編劇。就算現在韓流風靡全球，韓國電視台加上ＯＴＴ平台加入，韓劇的需求量比以往來得多，但是韓國編劇的世界依舊競爭激烈，創作本身就是一條艱辛的路，還要通過觀眾嚴格無情的檢視，但仍然阻止不了編劇們面對社會現況，想要跟世人傳達自己的心聲。

導演 申沅昊
——細膩的心思與觀察

申沅昊導演與李祐汀編劇是默契絕佳的黃金拍檔。「請回答」系列和《機智醫生生活》描寫家庭與朋友之間平凡又日常的生活風景，吵吵鬧鬧讓人會心一笑。申導注重情緒細節的拍攝使鏡頭有著強烈感染力，我們看著也成為其中的一份子。

「請回答」系列的主角群多半徵選自新人演員，觀眾會因新鮮感而好奇，但也會擔心演技不足，不過申導亦師亦友地引導演員進入自己的角色中，無論是詩源、娜靜或德善都像是鄰家女孩，觀眾能跟著他們一起度過懵懂青澀的歲月。《機智醫生生活》讓99s五人幫一起玩樂團，開拍之前，演員就開始練習樂器，像是沒有任何樂器底子的演員金大明就報名家裡附近的兒童音樂教室從零

學起。準備過程比其他戲劇來得繁重，有時候會覺得申導是天使又像魔鬼，帶戲時很溫柔，標準卻很嚴格。劇中團練的懷舊經典歌曲重新翻唱後佔據熱門排行榜，證明好歌值得一再回味，也讓觀眾不孤單，聽著歌等待下一集。

海報《請回答1997》從高中同窗六人開始、《請回答1994》新村合宿七人到《請回答1988》五個家庭十六個人，從一步一步增加的人數也能看見申導協調群戲的強大能力，像是引領眾多樂手的指揮家，演奏出美妙又協調的曲子。

接著，《機智牢房生活》監獄裡複雜的人際關係與《機智醫生生活》醫院裡許多人生無常的故事，需要觀察入微及細膩的心思才有辦法呈現讓人看了不出戲的自然生活感，難怪申導出品的韓劇從籌備到播出都要經歷這麼久的時間啊！

導演　申沅昊

導演 金元錫

——給人溫暖的撫慰

I－U在某次節目上被問及想要感謝的人，當時拍完《我的大叔》的她透漏，其實在拍攝前期時，她身體跟精神狀態不佳需要住院休養。從未半途而廢的她深思熟慮後，決定在未上映前辭演並賠償所有損失。跟金元錫導演見面時，I－U鎮定地說明了自己的狀況，沒想到導演聽了之後不是跟她說拍攝進度已經不容許辭演，反而是哭著跟她對不起。

劇中主角至安是個孤獨淒涼的人，金元錫導演拍攝時看著畫面覺得I－U表現得很好，卻沒察覺到她在現實中是如此辛苦。導演是劇組中的領導者，卻沒有發現演員的狀況，因而感到抱歉。如此真切的安慰給予I－U莫大力量，想著為了導演也要支撐下去。之後金元錫導演也對I－U照顧周到，在緊湊的拍攝行

程中盡力調整，讓她可以休息。—IU就像劇中的至安一樣，在拍攝過程中的尾聲也迎來春天，狀態變好，讓她覺得當初堅持下去是正確的決定。

金元錫導演不僅給予演員安慰的力量，也在作品中安慰著觀眾。像是《未生》中張克萊（任時完　飾）在清晨微亮的街道上看著許多跟他一起趕著上班的上班族；緊握著對講機說著「身處未來的您，是我最後一絲希望」的李材漢（趙震雄　飾），以及最後能夠笑著加油的李至安（IU　飾），就算走在夜晚孤獨的道路上，抬頭也會看見月亮陪伴著你。金元錫導演的畫面給人溫暖的撫慰。

「我想成為電視劇導演，因為我想要講述年輕人的故事。」金元錫導演也喜歡嘗試新的挑戰，曾經執導過《Monstar》音樂電視劇，講述青少年懷抱對音樂的夢想的成長故事，雖然收視率不佳，不過導演在此實現了很多想做的事情，依然很喜愛這部作品。《阿斯達年代記》更以觀眾陌生的上古時代文明以及國家起源為架空背景，雖然符合觀眾熟悉的英雄誕生的神話故事，但是對於時空背景與人物卻十分陌生。明知道會是個吃力不討好的工作，金元錫導演仍接下這個極限挑戰，並且虛心接受各界的批評指教。《阿斯達年代記》並非一部奇

幻劇，而是古文明時期的國家與英雄誕生的架空歷史劇，主角們在愛與權力兩者不相容的欲望之間反覆試驗，歷經逆境和痛苦，讓觀眾明白民族與英雄並非一蹴可幾。

金元錫導演喜歡在現場跟演員交流聊天，會讓演員自由發揮，但也盡責地作為編劇與演員之間的橋樑，最重要的是傳達溫暖的訊息，為自認渺小但重要的人們加油打氣！

導演 金熙元

——優雅與瘋狂共存

我第一次認識金熙元導演是在《黑道律師文森佐》，她將來自義大利黑手黨的律師顧問文森佐（宋仲基　飾）拍得像優雅的劊子手，海報中他睥睨一切、目中無人的眼神，拍出了致命卻吸引人的氛圍。

金熙元導演擅長在劇本中找角度，不用言語，也能傳達出劇本的內容。那可能是許多無法用言語形容的事物，像是一個人的優雅或是冷血，除了用劇本去塑造角色外，導演的鏡頭語言也很重要。

《黑道律師文森佐》除了把宋仲基拍出人生新帥度，也將朴宰範編劇筆下的黑色幽默發揮得淋漓盡致，尤其是文森佐與鴿子英薩吉的對手戲，除了互動爆笑外，最後英薩吉神救援的盛大場面更讓人印象深刻。有時編劇簡單的兩三行

話，為了追求畫面場景與劇本描述一致，卻是導演高難度的挑戰啊！

同時，觀眾也可以從本劇看出熙元導演追求男女主角的平衡。男生很帥氣，女生也可以很帥氣，站在一起卻十分協調相配，打破大眾既定的男女搭配風格。導演抓住膽小的人無法直視的黑暗殘忍，也拍出男女主角間流轉於眼神的濃烈火花。除了很擅長艱澀冷硬的劇情外，也是《愛的迫降》的共同導演，愛情羅曼史也可以放心交給她。

擅長將編劇描述的場景具體化，熙元導演在《小女子》中又更上一層樓！她認為這是一部現實與神秘想像共存的作品，開頭似乎是個很小的簡單故事，背後卻巨大而深刻。她努力將丁瑞慶編劇筆下美麗的故事、場面調度和演員們帥氣的表演協調成一致。

屬於韓國風格的《小女子》緊扣資本主義下扭曲的社會現象，花英（秋瓷炫 飾）的死亡如蝴蝶效應，七百億的秘密資金最後的歸處……熙元導演用緊湊但不紛亂的節奏將懸疑氣氛推到最高點，也大膽地將不舒服的畫面用粗暴直接的方式呈獻給觀眾，呼應劇中角色對金錢的欲望。

電視劇導演就是在與時間賽跑！熙元導演遇到問題直言不諱，準確地向演

員傳達自己拍攝這個鏡頭的原因，讓演員充分理解後減少ＮＧ的次數，還養成同樣的話說兩次的習慣。在採訪時也見謙虛的她不吝嗇讚美演員，謝謝演員給予的幫助。作為導演的目標，她想要建立一個良好的創作場所，希望自己、工作人員以及這行業裡的每個人都能身心健康地工作，做彼此最好的同事和夥伴。

二〇〇六年入社的熙元導演這幾年漸露光芒，讓更多人看見她的才華，我也如同丁瑞慶編劇一樣期待熙元導演十年後的模樣！

導演　金熙元

關於導演，我還想說的是……

雖然我常說我愛編劇，但是比我更愛編劇的人，大概就是導演了吧。能夠理解編劇並且把一行又一行的文字用完美的畫面呈現出來，若是僅靠著導演的專業卻無法好好讀懂劇本的話，就沒有辦法在現場為演員們解說角色的動機與心情，無法拍出一部好作品。

所以我們會常看見編劇與導演一起搭檔合作下去，畢竟能夠讀懂你的人如鳳毛麟角。我印象很深刻，盧熙京編劇在她的散文集《此刻不愛的人，都有罪》中提到，她與表民洙導演見面時最常談論的話題是「人生是什麼？愛情是什麼？」，而不是「如何創作故事」。或許作品在收視率上不一定成功，但是對編導來說，如果連自己都不相信親手打造的作品的話，那就真的是一部失敗的作品。如果打從心底喜愛這部劇，不斷地去探索劇本想要告訴觀眾的故事與價值，無論成功或失敗，編劇與導演就是一體，不是分開的。

我的機智韓劇生活

人生

人生總要歷經許多考驗，
哪個瞬間我就變成了大人？

韓文劇名●이상한변호사우영우
播出時間●2022年
導演‧編劇●劉仁植、文智媛
演員●朴恩斌、姜泰伍、姜其永等

非常律師禹英禑

——我的人生奇特又古怪

每年韓劇都會有意想不到的作品，在播出前沒有討論聲量，播出後卻彷彿橫空出世，二〇二二年就是《非常律師禹英禑》！

對汪洋律師事務所來說，禹英禑（朴恩斌　飾）也是橫空出世。禹英禑無法跟別人對視，卻可以看見別人沒有注意到的地方。

那些看起來平凡無奇的案件，從禹英禑的視角來看全部像是施了魔法一

樣，如果老婆婆想殺害丈夫，根本不會擔心丈夫睡覺時會刺眼而拉上窗簾；如果女子愛著未婚夫，怎麼會房間內擺放的照片裡沒有跟他的合照？

必須鼓起勇氣，跳著華爾滋走進旋轉門，或是滔滔不絕地講述鯨魚知識的禹英禑都非常可愛。

但吸引我的是禹英禑對於法律的熱情以及尊重被告的心意，就像看見大海突然躍出鯨魚一樣，不自覺就起了雞皮疙瘩又驚呼。

雖然這些年有很多律政戲，主角們也對法律正義滿腔熱血，但是禹英禑克服天生的障礙，沒有報復仇恨的戲碼，只是單純想要幫助被告的心，深深打動了我。

然而，還是會遇到偏見的高牆。

偏見是指第一眼自動就將人們分類，屬不屬於自己這一邊。

或許這是一種根深柢固、人類生存的本能，再依照自己的心去對待他人。

我從禹英禑身上學到，必須再謙卑一點、更向別人學習，才懂得世界上有太多不一樣的人，深受偏見所苦。

也有人會看見禹英禑的可愛，像是好友董格拉米（朱玄英 飾）。兩個人看起來都並非常人，湊在一起卻十分協調。

也有人在偏見下，依舊不敢小覷禹英禑。雖然權謀詭計的權敏宇律師（朱鐘赫 飾）在案件上耍小手段，但我卻有點開心，至少權律是把禹英禑當做一位冒失魯莽的律師。

也有人在偏見下，像是春日暖陽般照顧她。

崔秀妍（河允景 飾）就是標準的刀子口豆腐心，但是崔秀妍沒想到禹英禑知道自己看見她打不開瓶蓋就會順手幫忙，或許只是個小動作，卻讓人看見她開朗、溫暖、善良又溫柔的模樣。原以為不會懂，其實禹英禑都懂。

也有人打破偏見──原本在乎第二張說明書的鄭明錫（姜其永 飾）律師，看見禹英禑不平凡的優點，教導她當律師的技巧，也願意尊重她的看法。

有時候禹英禑不會看眼色、不懂人情事故，但很多時候她都知道。甚至知道自己為了勝訴，使出違背良心的手段。她的心思比我們想像中複雜得多。

不只是我們認識禹英禑、認識自閉症類群障礙症而有所成長，禹英禑也在案件中摸索著自己想要成為什麼樣子的律師。

《浪漫醫生金師傅》第一季中探討菜鳥醫生們想要成為怎樣的醫生，這部劇則是藉著跟別人不一樣的禹英禑來討論怎樣才是好律師？很湊巧，這兩部戲都是劉仁植導演執導，他總有一顆溫和的心引導著這群年輕演員。

第一集裡，觀眾還隨著禹英禑對旋轉門不知所措時，禹英禑就在老夫妻的傷害案件中，靠著驚人的觀察力旗開得勝，讓人刮目相看。對她而言沒辦法幫上忙，就是一個不及格的律師，不是一個好律師。

後來遇上自動提款機案，禹英禑開始猶豫，使用違背良心的手段，即使勝訴了，看著眉開眼笑的當事人幫她掛上送上的畫作，心裡卻鬱悶起來。

當她遇上兒童解放軍總司令方屁噗（具教煥　飾），雖然最終結果是敗訴，卻讓當事人方屁噗認可了她。「一、兒童應該即時開心玩耍；三、兒童應該保持快樂。」方屁噗與孩子們在法庭上宣誓後開心抱成一團時，她看見了背鰭彎曲的虎鯨悠游離開法庭。這樣的她是不是好律師呢？

隨著劇情的發展，法律案件調查比例漸漸變少，如果只是律師劇，重點會是精采的攻防、如何漂亮贏得訴訟，但是第十一集的樂透案卻想要說明案子勝訴後並不是皆大歡喜的結局，有時候反而會是另一場惡夢的開端，判決白紙黑字，人心卻難以預測。

第十二集不當解雇案中，禹英禑再度受到衝擊，勝訴的汪洋並沒有嚐到開心的滋味，反而是敗訴的柳齊夙律師（李鳳輦　飾）在場外大聲歡呼，受到支持者簇擁。總是和當事人保持商業距離的她，第一次看見原來當事人跟律師也可以有革命情感！

禹英禑跟崔秀妍甚至還收到對造律師柳齊夙的事務所頂樓派對的邀約。在

那裡，禹英禑看見了已在世上滅絕的白鱀豚在天空翱翔。

禹英禑除了靈感來臨時會有鯨豚躍出海面外，只有兩次她看見悠游的鯨豚，看得渾然忘我。

我們就像在汪洋之中，偶爾會失去方向，但總有一天會遇到那傳說中徜徉的鯨魚。

一開始會認為替當事人打贏官司的就是好律師。

或許禹英禑剛開始也是這麼認為，但當她遇見很多事、很多人，漸漸發現並非「會抓老鼠的就是好貓」，訴訟對律師或是當事人而言也不是人生的全部，對資深律師鄭明錫來說也是。

能夠在職場上遇到鄭律師這位導師真是天大的幸運。當他看見像是在汪洋大海中迷路的禹英禑，他停頓了一下對她說：「你不是一個普通的律師。」

普通的律師是在委任人的利益與道德真相間，理所當然以委任人的利益為

優先。

有時候世道如此，以至於我們忘記不是理所當然的世界長什麼樣子。

沒問的話不說、沒吩咐的事不做，這才是社會共通的規矩。當《非常律師禹英禑》裡角色們的行為引起熱烈討論，有人說「這種利己的人才是現實生活中會遇到的人」時，我就會從夢幻劇情中被敲醒！

如果這才是對的，為什麼我會討厭那些人這些理所當然的行為？

當我們一邊看著禹英禑成長，也不知不覺被改變，希望世界不理所當然繞著利益打轉，希望偶爾也可以當一次傻瓜。這裡的「我們」不只是觀眾，還有汪洋法律事務所裡的人們，她影響了很多人。

《非常律師禹英禑》不只是角色鮮明、劇情輕鬆、不落俗套吸引關注討論，還喚起了人們不想再當普通人，想當一次傻瓜的渴望。

不普通的禹英禑律師幫我們實現了一切。

我們有時也會覺得自己是闖進全部都是白鯨的世界裡的一角鯨，覺得自己很不自在，會被人討厭。

這時候不妨告訴自己：「我的人生雖然奇特又古怪，但同時也很有價值，很美好。」

我還想說的是……

其實不是橫空出世，而是經過許多的努力才打造出了這部劇。

製作公司代表在搭飛機時，看見文智媛編劇的電影作品《證人》，女主角智友（金香起　飾）向媽媽說：「因為我有自閉症當不了律師，但我能當證人，對吧？」因為這句話而向文編提出以自閉症律師為韓劇主角的想法。

我也是從劇中跟網友的討論中，了解到自閉症類群障礙像是譜系，有許多不同的樣貌，主角禹英禑並不能代表所有的自閉症類群者。這也不代表製作組就是憑空捏造，他們也向幼兒特殊教育系的教授詢問相關資訊。

編劇想要傳達的並非自閉症者在社會上生存很困難，需要同情，而是展現出在職場中遇到挫折、迷茫，也努力探索自己的路，這能帶給觀眾莫大的安慰。也為了找到最適合詮釋主角禹英禑的演員朴恩斌而等待了一年。經過這些幕前幕後共同的努力，才有辦法打造出如此感動人心的作品。

導演與編劇想要打破偏見的高牆，不僅是對於自閉症類群的偏見，或是對人貼上標籤，還有許多觀眾對於這類型戲劇的偏見。最後，劇中想要傳遞溫暖的訊息：我們都會因為自己的存在而感到欣慰。

二十五、二十一

——有稜有角的石頭

青春不只是戀愛，還有成長的痛。

沒想到《二十五、二十一》差點讓我哭出來的地方，跟愛情一點關係都沒有。

我們從前幾集可以看出羅希度（金泰梨 飾）家境比起一般人優渥，也不像白易辰（南柱赫 飾）家中受到亞洲金融風暴的影響，她的生活感覺比其他人容易許多，通常是為了擊劍而跟媽媽吵架。有必要為了擊劍跟拉拔自己長大

韓文劇名●스물다섯스물하나
播出時間● 2022年
導演・編劇●鄭志賢、權度恩
演員●金泰梨、南柱赫、苞娜、崔顯旭、李宙明等

的媽媽頂嘴嗎？是叛逆期嗎？我偶爾會這樣想。

可對羅希度而言，擊劍不是有錢人的運動，背後是親情的投射。在金牌戰中，我們才知道原來希度是因為爸爸才開始學西洋擊劍，後來爸爸不在了也繼續堅持著，可以為了擊劍無所不用其極地轉學，咬牙撐過教練的各種考驗。

羅希度與高宥琳（苞娜 飾）在家庭上鮮明對比，對於高宥琳的家庭來說，昂貴的培訓費用是沉重的負擔，但卻得到父母百分百的支持。我不敢說這兩人誰比較幸福。

然而對於這兩個女孩而言，金牌在她們心中一樣重要。

好不容易跨越階梯般的努力，以無數汗水成就了榮耀，卻變成遮遮掩掩不敢被人發現。誰都沒有錯，如果有人心地比較壞，還能夠輕易做出判斷，但是看著兩人的委屈、憤怒與淚水，觀眾的心也跟著揪起來。

以為，摘下夢想就是甜美的果實。

原來，人生並不會如想像中一樣。

當然，現在的自己已經長大，清楚明瞭這個道理。

可十九歲的時候，或許對這件事情還是迷迷糊糊。

成長就是這樣跌跌撞撞，然後被誰拉上一把。

「人生什麼事都有，對吧？恭喜你獲得了金牌！」

很多時候，大哭之後，也翻過了一個篇章。

西洋擊劍跟金牌戰都離我太遙遠，那個待在教室的班長池昇琬（李宙明飾）跟我的校園生活比較貼近，剛開始以為她只是聰明資優生的角色，但是隨著她藉著地下電台傳達自己的想法，三番兩次為了成績吊車尾的文智雄（崔顯旭飾）挺身而出，到最後自請退學的事件，才發現我真的小看這個角色了！

脫離校園太久，我已經變成為了群體的和諧而道歉的大人。

昇琬為了現在做不到的道歉跟媽媽抱著哭泣時，就像有稜有角的石頭碰

撞，大家都以為石頭不會痛，但其實撞得滿身傷痕的就是石頭自己。

然後，石頭就在數不清的碰撞下，變成了圓圓扁扁的鵝卵石。因為太久了，我都以為石頭本來就該是圓圓扁扁的，忘記它原本的模樣，那個肯定自己才是正確、有稜有角的原石。

看著昇琬大喊著：「我早就厭倦學校了！」我才想起在稱得上青春的那段日子裡，除了對愛情的懵懂又好奇外，還有對於體制不滿的心情，但我沒有昇琬的勇氣，為了捍衛自己的理念而自請退學。此外，像是昇琬的媽媽，有個支持自己想法的大人在身邊也是很幸福的事情。

為了堅持自己認為對的事而捨棄累積的努力，真是非常帥氣的人！

長大後選擇的職業，雖然不符合世俗對聰明人的期許，但很符合她想要的有趣的人生，昇琬長大後依舊是個帥氣的大人！

我們歷經成長痛之後，要像鑽石一樣閃閃發亮。

我還想說的是⋯⋯

權度恩編劇很擅長描寫女性成長、亦敵亦友惺惺相惜的友情，在《請輸入檢索詞ＷＷＷ》中描寫的是女性們在職場上的體悟，帥氣又細膩，各有迷人的模樣。

在《二十五、二十一》中，羅希度跟高宥琳是運動競賽上是對手，也是最了解彼此的人，友情也是青春中非常亮眼的篇章。還有，初戀多半會分手，你的好姊妹卻還是會在你的身邊陪你一起變老。

內向人格

職場浮世繪

秘密

飛起來吧，蝴蝶

—— 每個人都有秘密

只從劇名難以聯想這是一個怎樣的故事，不過也會覺得：對耶，為什麼沒有人想要寫這樣一個充滿故事的地方？幾乎每個人都去過的地方——美髮室。

想想韓劇裡出現美髮室的場景都是一排燙髮的大媽，排排坐著嗑牙的串場，我們不會去想為什麼女主角的媽媽開了一間美髮室？為什麼這些大媽們會來這裡燙頭髮？《飛起來吧，蝴蝶》描述的就是別人來拿當串場，但卻有著一群職人在這裡工作所遇到的人，相互間碰撞出來的火花。

韓文劇名●날아올라라, 나비
播出時間●2022年
導演・編劇●金多藝、金寶京、朴妍善
演員●金香起、崔丹尼爾、吳允兒、沈恩祐等

我也對那個每隔幾個月都去的地方有了好奇心，看了才知道，原來美髮室鏡子跟照明燈都有眉角。擅長染髮的設計師的鏡子跟照明燈角度特別顯髮色，也有設計師的鏡子讓人看起來就是真實素顏，反而讓客人招架不住。

客人也是千奇百怪，對於「飛起來吧，蝴蝶」美髮室的人來說，可能每日工作都是打怪啊！例如颱風天一般沒有客人上門，大家也無心上班，聚在休息室裡準備做雨天必吃的韓式煎餅，此時卻有一位客人風雨無阻地來到，助理不小心瞄到客人手機寫著輕生念頭的訊息，客人看起來也很厭世的模樣，因為偷看訊息是很沒禮貌的事，大家旁敲側擊想力勸客人不要輕易尋短，讓人哭笑不得，又可以看見溫暖的心意。大家都有在某個時刻有過不好的念頭，但或許也會因為他人的一個動作而回心轉意繼續生活下去。

「秘密有分兩種，一種是可以告訴別人的秘密，一種是不可以告訴別人的秘密。」——《青春時代》第一季。朴妍善編劇除了在《青春時代》裡設計了秘密，在《飛起來吧，蝴蝶》也扣住了秘密這個關鍵字。

美髮室承載了許多客人的秘密，有時候是客人將這裡當做出口滔滔不絕，有時候是之後發覺才恍然大悟。無論哪一個，在美髮室工作的守則之一就是與秘密保持距離。

除了客人的秘密，在這裡工作的人也有秘密，每個人的秘密都有自己的原因，我喜歡編劇用很溫柔的手法解釋所有秘密，未必要把它攤在陽光下，也可以繼續守護，不必要解釋，也不用改變自己的樣子。如果受傷了，就給自己三個月的修復期吧！

鏡子啊鏡子，誰是世界上最美的人？當我們看著鏡子裡的自己時有什麼感覺呢？常常覺得裡面的人老了、哪裡長了痘痘，很少對鏡子裡的自己感到滿意。或許來到「飛起來吧，蝴蝶」美髮室，坐下來時，你就會想起你應該要對自己好一點。

我還想說的是……

《飛起來吧，蝴蝶》並不是想告訴觀眾什麼人生大道理，我常常被裡面這群可愛的人逗笑，他們歡樂的氛圍讓人也很想參與其中，跟他們一起哭笑笑。角色的個性都很鮮明立體，很快就可以抓住角色的特色，有著朋友般的熟悉感，連客人都好像認識一樣。

很少見到崔丹尼爾飾演自戀又搞笑的角色！這個崔丹尼爾必須看！我每次都要被他自戀又不會看人眼色的模樣笑死，但下一秒可能又會切換到認真的劇情，被他的職人精神感動。文太裕飾演的吳老師也有想要埋藏的秘密，我很驚艷編劇這次寫入了這樣的角色。最後的結局我也很喜歡，不像是結局的結局，反而像是日常下午的插曲，「飛起來吧，蝴蝶」美髮室依舊會在那裡等待你的光臨。

酒鬼都市女人們

——荒唐的是人生，不是我

你喝醉的時候是什麼模樣？

有些人講話會很大聲、有些人會安靜不語、有些人特別愛笑或愛哭、有些人講起外語會特別溜，還有會說著「我沒醉」的人。每個人喝醉時的模樣都不同，但是看《酒鬼都市女人們》的症狀可能都一樣，就是覺得肚子好餓啊，那些下酒菜看起來都好好吃！

認識韓國以來，我發現「酒」是他們很重要的生活文化之一。比起「酒」

韓文劇名●술꾼도시여자들

播出時間● 2022 年

導演‧編劇●金正植、魏昭英

演員●李先彬、韓善伙、鄭恩地、崔始源等

本身，更多的是喝酒延伸的儀式感，好像不喝一杯就沒辦法結束辛苦的一天。

不是韓國人的我對此感到文化衝擊，覺得有點誇張。有一次，我跟朋友們晚餐後開心續攤再去喝一杯，隔天起床迎來東倒西歪的宿醉感，整天委靡不振，真的好難想像劇中三個女人常常那樣喝，真的是酒中女豪傑！

不過我也稍微理解了主角們喜歡喝酒的原因。

擁有能一起喝酒的好姊妹是很幸福的事。

度過疲倦的一天，與好朋友聚在一起喝酒聊天，忘記白天上班時烏煙瘴氣的鳥事，短暫的幾小時也好，今朝有酒今朝醉，隔日又可以繼續爬起來上班。

她們就好像偌大都市裡的小小縮影，我們都有過她們的遭遇處境，也對台詞很有共鳴，追起劇來特別爽快！

漂亮卻少根筋的智妍（韓善伙　飾），面對別人的惡意時，出奇不意的招數讓我哈哈大笑。外表冷酷但個性義氣的智久（鄭恩地　飾），罵髒話很帥、抽菸很帥、為了朋友奮不顧身時最帥！具有社會性、善解人意的昭熙（李先彬

飾），也是她們之中唯一的上班族，左拉智妍右拉智久，如果沒有她也不會變成仨人。

光看個性介紹，會覺得仨人是油與水的關係，卻因為酒，變成越沉越香的友情。

《酒鬼都市女人們》也是越看越好看，一開始有點摸不著頭緒，但是隨著一集三十分鐘節奏快速地帶入，荒唐爆笑，也漸漸期待好奇起來。因為在韓國本土串流平台TVING上映，劇情直接大膽地對上司飆髒話，描述酷兒議題不用閃躲，像喝下令人爽快的啤酒般，引起熱烈共鳴。

比起酒、比起下酒菜，觀眾看的是三個女人在都市叢林中的生存日記。不只醉的時候一起，醒的時候也一起面對人生難過的坎。

或許現在看起來很瘋狂又很離經叛道，也是因為在哪裡受過傷。

很多事情仰頭隨著酒喝下去，再傷也不過如此罷了。

我還想說的是……

其實原本沒什麼期待，我是看見網路好評才加入觀劇行列。進入職場越久，好像越能體會到為什麼有些劇要有點瘋癲才好看。

如果太認真過活，實在太累了。

因為太認真生活，才會想要喝一杯。看她們喝著酒，某部分也撫慰了我生活中的疲憊。

編劇魏昭英除了把自己與朋友發生的瘋狂糗事寫入劇本，讓人哈哈大外，也慢慢地帶入背後的故事，讓觀眾對劇中角色有了不同的看法與情感，慢慢挖掘之下，更懂得《酒鬼都市女人們》的後勁！

黃昏夢想

爺孫情

芭蕾

如蝶翩翩

—— 在死之前，也想要飛翔一次！

「我應該好好規劃晚年要做什麼才對，可想著想著就七十歲了。」

雖然有個身高一八五的高帥小鮮肉李采祿（宋江 飾），但還是忍不住把目光移向路上常見背著側背包看起來很慈祥的老爺爺沈德出（朴仁煥 飾）身上。

我好喜歡爺爺的笑容，看著都忍不住跟著微笑。

爺爺沈德出有著很差的條件，一是沒天賦，二是年紀大。

少年李采祿有著極佳的條件，一是有天賦，二是年輕。

韓文劇名●나빌레라
播出時間●2021年
導演・編劇●韓東化、李銀美
演員●朴仁煥、宋江、羅文姬、洪承熙等

對照組般將兩人擺在一起，卻有著極佳的化學反應。

夢想極其殘酷、有嚴格條件，就算是李采祿拚命練習也未必碰觸得到。然而，一位像是從路邊冒出來的老爺爺說自己想要學芭蕾，想要站在舞台上表演，像是白日夢。不，對於李采祿來說可能像是你在開玩笑嗎？。

不過爺爺七十年的歲月並非白活，他度過許多人生挑戰，知道怎麼對付這渾身是刺的小夥子。看著他們漸漸拉近距離，越來越像爺孫的互動讓人會心一笑。沈德出並不只是想學芭蕾所以對李采祿死纏爛打，他愛護一個孤獨的年輕人，不想讓他放棄人生與夢想。

回顧一生，在死之前，也想要飛翔一次。

爺爺對夢想的執著也感染給周遭的人，以及螢幕前的觀眾。就算動作笨拙，也令人感動。即使明白有很多不可能達成的事情，但是對爺爺來說，有著練習芭蕾的回憶彌足珍貴，他不想要忘記。

爺爺追求夢想的時間就像蝴蝶一生般短暫，但是他跳芭蕾的姿態，如蝶翩翩，就算他忘記了，卻會留在別人的心裡，很久很久，給人溫暖與感動。

我還想說的是……

一開始是因為爺爺很可愛，加上爺爺跳芭蕾的題材很少見，好奇之下就點開來看。爺爺有爺爺自己的包袱，他的孩子希望父母可以乖乖待在家裡，不要有什麼特別的行為。不要成為孩子的負擔，就是年邁的父母唯一可以替孩子做的事情了。但是過世的老友給爺爺的信上寫著，希望至少在最後一刻，能夠感受到幸福。讓爺爺不禁思考能讓自己感到幸福的事情是什麼？偶然闖進芭蕾練習室，讓他想起塵封已久的兒時夢想。

爺爺遇上那個幾乎要放棄夢想的少年，當起少年的經紀人來換取學習芭蕾的機會。不僅照顧著少年，也關心他身邊的朋友。有時候渾身是刺的孩子僅是缺少關愛，爺爺以他人生的智慧使迷途的少年們走上屬於自己的路。爺爺勇敢地做出最精采的表演，就算爺爺忘記了，他的飛躍之姿也會永遠留在我們心中。

你喜歡布拉姆斯嗎？

—— 渺小的瞬間也是漸強的開始

擁有才華是一件多麼困難的事情。

有也是困難，沒有也是困難。

終其一生在裡面浮浮沉沉。

真正能夠享受的人其實很少。

《你喜歡布拉姆斯嗎？》不只是愛情故事，更刺入人心的是音樂系裡排名競爭的現實。天份如果是天生的，為什麼一不小心就化為烏有？除了天分，還有

韓文劇名 ● 브람스를 좋아하세요?

播出時間 ● 2020 年

導演 · 編劇 ● 趙英民、柳寶利

演員 ● 朴恩斌、金旻載、金聖喆、朴智賢等

練習的時間多少，晚學的人永遠趕不上早學的。天份與努力兩者缺一不可，這是再殘酷不過的試煉，就算幸運擁有天份，也需要大量的練習。

音樂撫慰人心，也考驗人生。

如何在充滿荊棘的路上，走到屬於自己真正的一條路？

不是為了誰，只是為了自己。

比起對話，這部從頭到尾都用「音樂」來貫穿全場。

細膩地呈現出男女主角情感的變化，像是俊詠（金旻載　飾）跟頌雅（朴恩斌　飾）交往後彈奏了舒曼的《夢幻曲》，讓頌雅察覺到俊詠難忘舊情，傷心而提出分手。

頌雅外表看似嬌弱，但個性並不優柔寡斷，在我心中她是個很有勇氣的人，可能一開始會忍耐、會努力做好，一旦被他人踩到底線時，她也不會委屈自己，能夠明確地離開，只求問心無愧。

《你喜歡布拉姆斯嗎？》雖然中段沉悶，但我覺得安排合情合理，男女主角並非個性互補的類型，而是相似的人談戀愛，加上悶葫蘆的個性，對他們來說，演奏可能比講話更容易些。

這部真的非常文藝，不是速食的愛情。

同時也真實殘酷，快樂對每個人來說都是奢侈品。

《你喜歡布拉姆斯嗎？》沒有畫大餅給認為努力就會成功的理想主義者，但那不會是白忙一場，一切都有意義。跌跌撞撞迷惘後找出的道路，雖然也可能不是你想要的道路，但是如同頌雅最後說的，依然會用盡全力懷抱夢想往前邁進。

這部戲，獻給所有充滿勇氣的女孩（人）們。

渺小的瞬間，也是漸強的開始。

我還想說的是……

你有夢想嗎？曾經追逐過夢想嗎？「人生有夢，築夢踏實」是常用來鼓勵追夢者的句子，卻很少人談論如果夢想無法靠努力而實現時，應該怎麼辦？

無法實現夢想並不是因為你不夠努力，相反地，我們看見主角頌雅為了追求夢想，捨棄了人人稱羨的穩定前途，歷經四次重考才考進音樂系，就算落後一大截，拚命練習依舊吊車尾。我們已經分不清楚堅持和放棄哪一個比較困難？

夢想並不是只有一種實現的樣貌，它可以有許多可能性，重點是你明白自己依舊熱愛著那個事物，將它帶給你的感動與撫慰放在心底。

《你喜歡布拉姆斯嗎？》讓我們看見才華與努力的殘酷，並且也都是公平的，每個人都必須經過試煉才能找到屬於自己的路。

Black Dog
——直到眼睛能完全適應黑暗為止

哪裡有人，那裡就是江湖。

徐玄振這次擺脫以往的愛情劇，嘗試新角色：代理老師。

不同於以往大哭大笑、為愛哭斷腸、情感濃烈的羅曼史女主角，這次變成不想引起眾人注目的黑狗。如果別人嫌她觸霉頭，就躲得遠遠的，情緒內斂不張揚。

韓文劇名●블랙독
播出時間● 2019 年
導演‧編劇●黃俊赫、朴周妍
演員●徐玄振、羅美蘭、河俊等

沒有靠山或後門，只希望能夠在危機重重的職場中求得一席之地，生存下來。

當她還是學生時，不了解為何非親非故的老師願意為了自己豁出性命？到後來她成為老師，發現只要學生的一句「明年我們會回來看你」，就讓她有了支撐下去的意志力。

學校不單純只有老師跟學生，也是一個大型的職場社會。

只當過學生的我差點都忘記這件事。

也忘記老師也是人。

不是春風化雨，而是風風雨雨。

當個老師要處理的事情太多了，對下招生，對上升學，對同事要交流、教學內容要和諧、出考卷要共同研究討論，這齣劇簡直可說是在看高荷娜（徐玄振飾）在大峙高中過關打怪也不為過。

她也必須面對許多初入職場時的良心掙扎，發現錯誤時到底要隨波逐流，

還是要勇敢舉手被當成麻煩人物？看她從小白兔變成雙門洞豹姐的接班人，甚感欣慰啊！

《Black Dog》是職場劇也是校園劇，真實刻劃現今南韓教育體制下產生的激烈競爭環境。從教師方來看更顯嚴苛，除了籌備應付各種升學制度，看大學的眼色，也要看家長的臉色，求學真是一條無法喘息的漫漫長路。

觀眾同時也會理解到，老師帶領的是孩子非常重要的人生階段。孩子信賴站在講台上的老師，會把老師逗得好氣又好笑。

面對無數次空無回音的隧道、空無一人的教室的高荷娜，這一次面對有各種疑問的學生，自己也找到了人生的解答。

我喜歡的日本作家伊坂幸太郎在他的著作《OH!FATHER》寫道：「人的一生，並不會因為努力過活奮力思考就能得出解決方法；大家都是在沒有正確答案的狀態下，煩悶地活下去，這才是人類。從這個角度來看，保證有解法與正確答案的考試題目，其實是很難能可貴的，因為大部分事情都沒人能教導你、

告訴你答案。所以面對考試時，應該要開開心心、盡全力去解題才是。」

就算這麼說，大家還是不可能開心面對考試吧（笑）。

但是又不得不承認，有太多沒有正確答案的人生課題。

高荷娜在課堂上教導學生正確答案，但是轉頭面對工作與人生，卻都沒有正確解答。

在學校也許會有老師教你正確答案的解法，但是人生中大部分都是要靠自己去找到活下去的方法。

許多時候覺得自己是座孤島，找到答案的時候是這樣，找不到答案的時候也是。

導演營造畫面的空曠感，總是給我這種感覺。

高荷娜在上半場找到了教導優秀學生的方法，編劇下半場也沒有忘記其他被模糊的普通學生。

滿腔熱血地去拯救學生是以前常見的校園劇，但是對於真正身處教職中的老師而言，困難的是放開一個學生，尊重他、相信他在非傳統體制下也能找到自己人生的道路。

學校並非孩子們的唯一解。

學校以外確實有很多值得去學習的地方，不是嗎？

對我來說，這才是真正的精采。

對高荷娜來說，這才是真正的成長。

我還想說的是……

《Black Dog》不是傳統春風化雨的校園題材，劇名或許早透露出了他的與眾不同，以及片尾不一定要圓滿結局才能傳達出編劇的想法，有時候未解的餘韻更讓人回味無窮！只有徐玄振抓得住高荷娜這角色的靈魂，也只有羅美蘭可以跟徐玄振這麼搭！當時能夠吸引我看這部劇的也是這個黃金組合。

透過這部劇，我才知道學校行政事務的眉角（像是排課表），還有為了升學主義，老師們不單純只是教課而已，有許多輔導事項需要面面俱到，另外也像一般職場上有讓人鬱悶的地方，如果有一位好前輩同事，就能成為自己的救贖。

在學校不只是學生們在考試，對菜鳥老師高荷娜來說也像是人生的考卷，戰戰兢兢地應對。但其實我們並不用得到滿分，更不用別人評價，也可以活得理直氣壯。

金牌救援

——就算不厲害也沒關係

對於不熱衷運動也搞不懂比賽規則的我來說，《金牌救援》大概是不會點開的戲劇類型。不過人總要試了才知道，我一看居然停不下來啊！

原來這齣戲不是在講球場上的熱血沸騰，而在賽季後球團的運作。對於球迷來說可能是賽季的休息，但是對球團來說可是重新調整狀態的重要時刻。

比賽規則與專業術語之外的球團世界——無論是球團的宣傳組、營運組、球探組，以及背後的教練團都讓門外漢的我增長不少知識，經驗與數據分析的

韓文劇名●스토브리그
播出時間● 2019 年
導演・編劇●鄭東允、李信和
演員●南宮珉、朴恩斌、吳正世、趙炳圭等

眉角很多，讓我再度體會隔行如隔山。如果沒有看《金牌救援》，我大概沒機會碰觸到這個領域。

這齣戲吸引我，也要歸功冷靜分析的新團長——白承洙（南宮珉 飾）。

看過韓綜《我獨自生活》就知道，南宮珉是會做筆記、回頭分析自己演技的認真演員，確實他的演技也逐漸有轉變，從誇張到冷靜收斂的角色都可以掌握，每一次的角色都在突破自己。

當大家還不知道新團長的撲克臉是冷靜還是陰沉時，白承洙新官上任就不斷丟下手榴彈等級的消息，殺得大家措手不及。但他並非毫無理由整頓體制，而是看見了萬年吊車尾球隊 Dreams 的沉痾，一動手就想要搬動最沉重的石頭。球團的人認為他不通情理，其實他是很實際的人，被自家明星球員毆打卻叫別人不要報警，忍痛喊著：「他負責我們球衣 70％的銷售量啊！」

不管協商或交易，白承洙都露了傑出的一手給大家看！讓觀眾也漸漸好奇起白承洙的能耐究竟到哪裡？他最終的目的又是什麼？收視率因此節節上升，就算遇上連續劇的致命傷之一：停播，都沒有澆熄觀眾對《金牌救援》的熱情。

白團長根本就是夾心三明治的代言人，永遠不知道常務權慶民（吳正世 飾）又要丟出什麼刁難的任務，球員們又要怎麼反抗不合理的待遇，只有營運組組長李世英（朴恩斌 飾）看出白承洙溫暖的一面，用冷漠的外表掩蓋自己的孤影。李世英才因此會在球員無禮挑釁地把酒澆在團長西裝褲上時挺身大喊：「你才不要越線！」霸氣十足的模樣驚嚇了在場的男人們。

我很喜歡最後一集中李世英跟白承洙說起與爸爸一起看球賽的兒時回憶，以及想要守護白團長的心意。對一向孤軍奮戰的白承洙來說，單單是這份心意就讓他充滿力量。

明明把球員整頓好、贏得賽季然後解散就完成任務的他，為何會變成奮不顧身守護球隊的人，我想李世英功不可沒，李世英讓他明白球隊存在的意義——承載許多人的熱血與夢想。

「就算不是厲害的人也沒關係，我們會互相幫忙。」

一路改變的不只是從一盤散沙變得團結向心的球隊們，也包括那個認為自

己沒資格擁有幸福的白承洙。

征服難以得到大眾關注的體育題材，無論是棒球迷還是非棒球迷都能一起討論，兼具娛樂與專業，一口氣跨越了兩座高牆，讓人對棒球和韓劇都有新的認識。從球團體制、財團經營、對棒球的熱情，以及人情的感動，劇情高潮迭起，當最後一刻主題曲響起，球隊Dreams不只是別人的，也是觀眾共同守護的夢想。

馬丁路德曾說：「即便明天就是世界末日，我今天依然會種下蘋果樹。」

對Dreams來說，即便明天是世界末日，今天依舊會種下夢想。

我還想說的是……

人被現實壓垮的時候，多半我們都會責怪自己、獨自承受。

《金牌救援》不只對於棒球隊生態的描述寫實又精采，對於團隊合作的描寫也十分深刻。不僅作為讓人熱血沸騰的棒球隊，同時也是人與人相處的職場，有對你不爽的同事，也有為你挺身而出的同事，能夠改變你的也是站在你這邊的同事。

南宮珉憑著此劇得到SBS演技大賞，在感言中，他提及自己其實很想得獎，但並不是單純想要這個獎，而是因此才能夠站在台上講出很多想講的話。南宮珉感謝了導演、編劇，也感謝在他身邊的工作人員，如果沒有他們就沒有現在的自己。看著《金牌救援》，就會無限感謝每當不安、沮喪時總是待在不足的我身邊，給予許多幫助的好夥伴們，我才有辦法走到這裡。

浪漫的體質

—— 敬你的雙眸，乾杯！

沒有俊男美女，卻讓人停下腳步想對每個角色細細端詳，我好像看過這個人，她好像我的朋友，啊，不對，那個人是我。曾經對於失誤不知所措的我已經處之淡然的我，偶爾也對社會規則忿忿不平，隔天起床又摸摸鼻子準時上班。那個痛到忘記周遭的朋友、放空自己的也是我。

乍看劇情介紹，以為只是一部女人三十心事的劇，NoNoNo，故事不會這麼簡單，但是，好吧，故事就是這麼簡單。這麼簡單，要怎麼受到觀眾的喜愛

韓文劇名●멜로가체질
播出時間● 2019 年
導演‧編劇●李炳憲
演員●千玗嬉、全余贇、韓智恩、安宰弘、孔明等

呢？那就必須有共鳴又有笑點，還要偶爾讓人想哭，並不簡單啊。

首先不簡單的是飾演女主角林珍珠的千玗嬉，在一開始陌生的演員群中，就屬她能鎮壓全場，讓人好奇新人編劇林珍珠是怎樣謎般的個性，能消化如銀河般長長的台詞。到了三十歲，她看起來依然叛逆，老是對王牌編劇頂嘴，不過她不是毫無想法地活著，事實上她更懂得到了三十歲，機會這種東西就會被皺紋搶走。就算如此，她也打算繼續浪漫地活著，像是晚上肚子餓的時候就要吃一碗泡麵。

再來不簡單的是被「你的幸福為什麼要問我？」重擊的單親媽媽黃韓珠（韓智恩　飾）。總是笑臉迎人的她是最堅強、最有韌性的人，如果其他人跟她相同遭遇，應該會衝出去淋雨大喊：「為什麼老天爺要這樣對我！」但她只是接受這一切，把悲劇演成了喜劇。看起來傻氣又好欺負的她，其實比誰都看得清楚感情中男女剪不斷理還亂的關係，她對待職場後輩在勳（孔明　飾）總是溫柔，讓人看起來像在搞曖昧，但最後她比其他人更明白，真的不該問別人幸福是什麼？她最後靠自己找到了幸福。

最後不簡單的是紀錄片導演李恩靜（全余贇　飾）。當愛人的心臟停止跳動，她的人生指針也跟著停止——她看到的世界跟其他人不同了。不，應該說她的世界從此多了一個人，不，正確來說，別人的世界少了一個人，恩靜則繼續留下位置給他，還是習慣跟他講話、問他好不好、開心時想跟他分享、生氣時想讓他站在自己這邊。

恩靜把自己困在遺忘的空間，那讓她看起來冷眼旁觀、不計較名利、超脫俗事。可恩靜不是這樣的人，她是一路追殺欺負好友渣男的人；是搭上遊樂園的旋轉木馬，卻擔心著媽媽愁容的小女孩。她冷了、累了，都不會說。她在遺忘這條路上已經走得太遠，要回去那個有好友、有弟弟、有溫暖擁抱的世界，也需要時間。但是，總有一天會回來的，回到原本凝視美好的世界。

到了三十歲，我們痛的時候已經不會喊痛，也會忘記我們都需要擁抱來溫暖自己。我們成為了大人，卻更不會照顧自己。

就讓這部劇抱抱你吧，擁抱是很溫暖的！

我還想説的是……

《浪漫的體質》劇情看似鬆散又不正經，卻比任何劇本都更深刻描寫現代男女生存的社會，像是在槍彈雨林中，活得坑坑疤疤。

一部戲的完整度不會只落在主要演員跟台詞上，這裡有太多可以抄進小本本的經典台詞，簡單卻不落入俗套，吃碗泡麵、看個菜單、收個快遞、買個包包都成為人生體悟也是不簡單的事。

「這部劇我們想要的是不同於暫時性誘餌的情感投射，而是共鳴，還有角色的力量，讓人們不再好奇劇情，轉而好奇角色。」從電影跨界到電視劇的李炳憲導演説。

打中你的可能不是主角，可能是弟弟、女演員、經紀人、女代表、後輩職員、前男友們、A咖編劇等等。我無法説誰在這部戲裡不亮眼，因為每個人站出來都是戲。

浪漫的體質

《浪漫的體質》是韓劇中少見惡搞似綜藝般的浪漫喜劇，編導用心寫、用心刻劃，角色語氣跟動作的設計會讓你笑得花枝亂顫。如果想要笑著笑著就哭了，絕對不要錯過這部劇！

如此耀眼

——世間多可愛，你有這個資格

我拿到一塊記憶的拼圖。

不知道那是一塊錯誤的拼圖，怎麼塞都對不上。

看一部戲時，我就像在拼圖，憑著編劇給的圖塊，隨著劇情去架構完整的圖畫。

《如此耀眼》一開始也是這樣。

韓文劇名●눈이부시게

播出時間●2019年

導演‧編劇●金鉒潤、李南奎、金秀珍

演員●金惠子、韓志旼、南柱赫、孫浩俊等

但那些拼圖總有點怪，有時候拼得好、有時候拼不上。很多時候觀眾可以透過上帝的視角先看見全貌，但這部戲都是從主角出發，讓觀眾走入主角的內心世界。

一開始真的會以為這是「等價交換」的故事。主角金惠子（金惠子／韓志旼 飾）意外得到能使時光倒流的手錶，但是每使用一次就會變得衰老。有天，她為了救死於車禍的爸爸，轉動了數十次手錶，隔天早上醒來，她就變成了滿臉皺紋的老人家。

原本有著主播夢想的她，反而要搭上載滿老人的廂型車去養老院打發時間。我看著社會對於老人的不友善、看著女主角金惠子越加偏執的個性，漸漸鬱悶起來。

此時，金鈗潤導演大概已經帶著觀眾搭高鐵、又轉乘火車，畫風已經轉變了一○八次，我不知道會抵達哪裡，最後坐上巴士，追逐著夕陽，搖搖晃晃來到漁村的碼頭。

突然，狂風驟起，一切都不一樣了。

原來這不是錯誤的拼圖，而是每一塊拼圖都有它的意義，只是我沒發現所以沒對上。

李楠奎、金秀珍編劇也把哏埋得太深了！我想用好多驚嘆號來表示我驚呆了！編劇太敢玩了！萬一觀眾中間沒耐性就棄劇怎麼辦，大家就會錯過這部深度好劇啊！

看著《如此耀眼》，我也理解了金惠子老師年紀大了仍願意演出的原因，主角的戲份很吃重，對精神與體力都是很大的消耗，但比起收視率，透過戲劇能傳達給觀眾的內容與意義更加重要。同年金惠子老師也得到第五十五屆百想藝術大賞電視部門大賞的榮耀。

那是一個世代、一個家庭、一個女人的故事。

有著不幸、也有著幸福，時間公平地流逝。

我們漸漸地遺忘了那個世代，好像奶奶原本就活成了奶奶，遺忘了她的故事與生活。

《如此耀眼》點醒了尚未老去的我，無論是誰、哪個時候，都是耀眼的。

每一個平凡的日常，都值得感恩。

我還想說的是……

年輕的自己跟年老的自己待在同一副身軀裡，像是奇幻劇般的展開，卻只是想讓我們看見遺忘的時光。我們以為的虛幻荒謬想像，都是年輕時候的奶奶從深藏許久的記憶抽屜裡翻找出來的經歷。

當然也有誤解的記憶，數十年後，兒子才發現原來母親是怕自己跌倒而不畏寒冷地在他出門前默默掃雪，讓他在嚴冬的早晨有乾淨的道路可以行走。他總以為母親不愛自己所以不假辭色。

被我們遺忘的時光，有些是快樂的時光，有些是不幸的時光，像是金惠子奶奶與年輕的自己韓智昤在海邊的對視，大概是她傷心欲絕想要忘記的時刻，但並不會遺忘心痛，只是深藏在心底，不讓任何人發現。

儘管如此，不管用什麼方式撐過那難熬的時刻，都是了不起的自己。

我們也難免會有後悔莫及的時候，不要用它來折磨自己，請盡情活在

現在。像金惠子奶奶一樣盡情地活著，就是耀眼的存在。

《如此耀眼》鼓勵著身為母親的你、身為姊姊的你、身為女兒的你，你有這個資格，活得如此耀眼。

機智牢房生活

——我在這裡又哭又笑

隧道再長，都有盡頭。

迎接自己的，是光明，抑或是又一個灰暗隧道，不得而知。

《機智牢房生活》中，主人公金濟赫（朴海秀 飾）因為將意圖性侵妹妹的歹徒暴打成重傷，被判處一年有期徒刑，葬送了棒球明星生涯，鋃鐺入獄。他意外地走進一條漫長幽暗的隧道，或許說是下水道更加貼切。

韓文劇名●슬기로운감빵생활

播出時間● 2017年

導演・編劇●申沅昊、鄭寶勳

演員●朴海秀、鄭敬淏、李奎炯、朴呼山

鄭雄仁、鄭秀晶、林華映、丁海寅等

一審宣判後，金濟赫立刻坐上囚車，來到西部看守所。後頭的人因為小事扭打成一團，對比他的面無表情，強烈反差的畫面帶了點諷刺意味，黑色幽默讓人忍不住嘴角上揚。

《機智牢房生活》也不全然這麼苦悶又男人味。

編劇很懂得在灰色調的監獄圍牆內加入一點趣味，像是獄警李俊浩（鄭敬淏飾）是棒球明星金濟赫的朋友兼粉絲，李俊浩的弟弟更是金濟赫的鐵粉！見偶像卻是在探監的場合，真是一絕。

我是在《機智牢房生活》第一次看朴海秀演戲，一開始被他的憨厚呆萌給唬住，後來才明白很少人能不喜歡他，自己也渾然未覺地臣服他的褲腳下，真是可怕。

看到後來甚至開始覺得二上六牢房的大家都好親切，可以跟大家玩在一起呢！宣布退役的金濟赫，開始摸索棒球生涯外的人生，跟獄友一起參加各種球類大賽，或者參加木工比賽。

這齣戲的編導厲害之處，在於主角不用開口說明，就能讓人看到他對人生道路的迷惘，試圖找尋其他可能性。

面對人生的消極，卻是用積極正面的動作來反應。

於是，明明放棄了人生的全部，卻看起來毫不在乎。

當然監獄裡的角色們一個都不用擔心，我是指演技。

要壞就壞、要好就好，一下壞一下好也完全沒有轉換問題。在這裡，不要相信眼睛所看到的，因為這裡是聚集著犯罪者的地方，藉著意外入獄的金濟赫，比起進出監獄如灶咖的犯人，讓所有在監獄裡生活的人都更加立體，有點荒謬，也讓人看盡人性。同時，觀眾也會體會到無論是監獄內或外，都是一個小型的社會體系，有著利益、權勢、派系、金錢等錯綜複雜的糾紛。

監獄中的溫度與外面一樣，感受卻是天差地別。

在監獄裡遇見每一個人，都是在考驗自己的判斷力。

「這裡全是一群小偷，所以我真的一個都不相信。沒有人說自己是做錯事才

進來，都覺得自己冤得要死，其實我同樣不相信你，但是我願意聽你說說。」

在第七、八集中，我最喜歡的一句話就是彭部長（鄭雄仁 飾）的這段話。被貼上標籤、接受法院判決後的人，旁人對他們的成見已根深柢固，有誰還會聽他們講話？

遭受陷害而被貼上惡魔標籤、身陷囹圄的劉大尉（丁海寅 飾），冤枉受苦的心變成了怒氣，不願好好跟人相處，以此來表達對世界的抗議與不滿。當彭部長願意聽劉大尉說說，就如同暗夜之光，照進了幽暗緊閉的心，讓他不再與所有人為敵。

我們都知道人不只有一面，善與惡、強與弱都是自己，但要能創造出這麼多層次又合理，讓角色像個活生生的人，實在不容易。編劇與導演必定經過多方推演、堆疊，再加上演員們用心的演繹，才可以打造出像萬花筒般讓人驚呼又看不膩的角色群！

在監獄裡快活如魚得水，在混混人生中不知不覺失去家庭的文來洞 KAIST

（朴呼山　飾），他的移監，讓我感到除了可以把人關進冰箱，還可以再把冰箱丟進湖裡，黑暗又絕望。命運如此冷酷無情，離別總讓人措手不及。

擁有黑社會背景，身為殺人案的共犯而入獄的金閔哲（崔武成　飾），殺人該接受何等代價，如果真心懺悔並且接受懲罰，是不是該給他重返社會的機會？

因為吸毒入獄，整天招惹獄友的小迷糊（李奎炯　飾）。一針見血地看清別人的盲點，卻看不見自己擁有多少愛，裡面還包含觀眾對他的愛呢！人是多麼脆弱又善變，但也有因為金濟赫相信自己，進而改變自己的人生的法子跟小嘍囉。

《機智牢房生活》既歡樂又殘酷，上一刻歡天喜地，下一刻就塌下來。歡樂時觀眾會懷疑製作組是否美化了監獄，但下一刻又會被狠狠打臉，瞬間清醒，這裡可不是玩樂的地方，是監獄啊！

比起金濟赫不死鳥的勵志故事，我更希望他在牢房生活遇見的每個人，善惡光影，都能帶給觀眾們不一樣的省思，這更有意義。

我還想說的是⋯⋯

牢房可能比死亡離我們更遠，我們也不想了解這些人，以「這些人」來稱呼他們就已經象徵著我覺得他們與我不一樣，沒有名字只有數字，更多時候只是叫著綽號，有著這樣想法的我是不是錯了呢？

韓劇中關於監獄多半是主角被害入獄，觀眾對於監獄的印象大概是換個地方演戲而已，角色很快就會出獄再展神威。《機智牢房生活》劇中的主角雖然也因故入獄，但他卻像是引著我們進入另外一個社會，不能輕易地評價。當然，我們並不知道真實程度多少，但是對於人性的描寫卻依舊很有力道，因為各種原因入獄，並不是每個人都是罪大惡極之人，必須傾聽才能夠理解。《機智牢房生活》讓我看見灰色地帶。不是黑白分明的世界，在那裡看見無論好的壞的，都使我有更深的體悟。

今生是第一次

——奮勇向前吧！

第一次哇哇大哭、第一次叫爸爸媽媽、第一次搖搖晃晃地走路……人生中的第一次都別具意義。

隨著年紀增長，有時候「第一次」也變成了負擔，像是劇中的女主角尹志浩（庭沼珉 飾）到了三十歲卻還沒談過戀愛，或者是三十歲了還搞不清楚曖昧而覺得丟臉。

韓文劇名●이번생은처음이라
播出時間● 2017 年
導演・編劇●朴峻華、尹蘭中
演員●李民基、庭沼珉、朴秉恩、李絮、金玟錫等

人生中的第一次到底蘊含著什麼意義呢？

《今生是第一次》看似浪漫愛情劇，更重要的其實是主人公們對於世界的迷惘與質問──「有可能我們不是為了更好的明天，而是為了避開最壞的明天而生活。為了平凡的生活，而去做些什麼。」這段話在我對社會適應不良時起了療癒的作用。

一開始，她帶著破碎的身心到來，在深夜隻身穿越暗黑的隧道，迷迷糊糊間走到了南世喜（李民基 飾）家。或許，他看見了她的過去和現在，才會插手她的未來，就像救起貓咪一樣，無法視而不見。

《今生是第一次》利用韓國詩集裡的段落來跟主角們的心境對照，分別是鄭玄宗老師的詩集《島》（裡面的〈訪客〉）、《19號房間》跟《雖然哭也不會改變任何事》。

從〈訪客〉開始描述人與人的關係。一個人的到來，不僅是單純的「一個

人」，還包含著他的經歷與人生，未必自己可以承受，但是又如同《島》一樣，就算知道他的人生是沉重的，仍然想要走進對方的心裡，與之相會。

當你走進一個人的人生中，才會發現他有「秘密」，打開《19號房間》可能使你們更加緊密，卻也可能毀了你們的關係。不只是志浩跟世喜有「19號房間」，每個人都有自己的「19號房間」。屬於自己私密的、不想被別人知曉的事物。

《雖然哭也不會改變任何事》，但眼淚就是撲簌簌地掉了下來，仰起頭也堵不住淚水。有些話會隨風而逝，有些話卻會在心裡扎根，永久地留下來。

雖然普遍不受好評，但我很喜歡志浩的中場休息，讓自己去審視離開房間後剩下些什麼，把距離拉遠後，或許可以看得更清楚。如果愛情得之不易，為何又要進入婚姻的墳墓親手葬送它？她跟世喜一開始以「簡單」的心情簽訂兩年制婚姻合住契約。有了愛情之後，才發現之前覺得結婚簡單是因為沒有愛情。厭婚的志浩必須好好思考這次的第一次，因為往後將會展開不一樣的人生。

那紙證明會讓兩個毫無血緣關係的人變得比家人還要親密。「想要成為法定

監護人，無論發生什麼事，我都可以第一個跑過去。」世喜說。

編劇所寫到的書單都輕巧地串進全劇的片段中，不斷挑戰世俗對婚姻的觀念，最後再用皆大歡喜的結局來包裝，真的很聰明。結局最後呼應了志浩最喜歡的電影《畢業生》，不同的是比起之前對未來茫然未知，這次對未來充滿笑容與信心。

今生中，你會經歷過很多的第一次，就像這輩子，也是第一次。

搞不懂自己的人生，跌倒受挫或磨難，都沒有關係，因為今生是第一次

啊！

我還想說的是……

十九歲的時候還大喊著我們擁有青春的夏天，到了二十九歲就覺得青春早已不在，一事無成，對於未來茫然不安，我該這樣活下去嗎？像是二次的成長痛，藉著與自己的對話，再慢慢安頓好自己。

《今生第一次》獻給想要避開更差的明天，不願意向世界屈服的你。

浪漫醫生金師傅

——不斷向自己提問

如果想想知道是否是個好醫生，要透過患者。

如果想知道有沒有做好一部劇，就要透過觀眾。

《浪漫醫生金師傅》作為一部好的醫療劇，大家都看見了！

《浪漫醫生金師傅》大部分劇情以病患的中心，當醫生們從急診室接到一個又一個患者，從中展開的每個故事都讓人印象深刻又有意義。每位患者都是醫生的考驗，從患者去看醫生，讓年輕的醫生去問自己為什麼在這裡？探討自己

韓文劇名● 낭만닥터김사부
播出時間● 2016 年
導演・編劇● 劉仁植、姜銀慶
演員● 韓石圭、柳演錫、徐玄振等

存在的意義。沒有人天生是好醫生，就算腦袋聰明頂多是醫術好，並非一定是醫者仁心的好醫生。

當年輕醫生迷惑時，金師傅（韓石圭　飾）說：「我啊，比起圓潤的石頭，更喜歡有稜有角的石頭。有稜角才有自己的風格，有自己的想法。透過與世界碰撞的時候，找到屬於自己的模樣。這就是我喜歡的原因。所以不要無趣地遷就這世界，蘊含著自己的哲理、自己的信念，活出自己的模樣。」他用自己的方式引導迷子們回歸航道。

都仁範（梁世宗　飾）並非圓潤的石頭，他是出生就只看著父親的小雞，強烈希望得到父親的認可。從小到大都看見別人討好父親，遇見金師傅應該是都仁範第一次看見不畏懼與父親做對、自由瀟灑的人。

都仁範未曾想過「自己的模樣」應該是什麼樣子，想要成為「好醫生」？「被需要的醫生」？或是「厲害的醫生」？

《浪漫醫生金師傅》中，姜東柱（柳演錫　飾）跟都仁範是一樣的普通人，在人性中猶豫掙扎，找尋自己的定位。只不過一個出生平凡，一個出生醫生世

家。

當姜東柱被金師傅收服，漸漸找到自己的價值觀，不再迷惘，讓人看見成長。都仁範也在石壇醫院裡跌跌撞撞，沒有人跟他勾心鬥角，只有他像父親的傀儡，只有他必須虛張聲勢地吹牛說謊。藉著心臟移植手術，可以明白金師傅要求的是以「團隊」來完成這場艱難的手術，並非要名與利，都仁範也了解到自己的小手段對金師傅的團隊一點用也沒有。

當都仁範拋棄了外在因素，他才會了解自己不該為父親而活，應該為自己而活，去追求自己想要成為的模樣。

透過醫療戲劇，看醫生在手術室裡大顯神威很過癮，不過這樣平凡人物的成長，也能帶給觀眾觸動人心的省思。

石垣醫院裡的每個人都是負傷而來，金師傅面對患者用醫術治療，面對學生則用態度治癒，讓觀眾差點忘記他自己也帶著創傷。

金師傅以為逃避遁世還是可以完成自己的浪漫志業，卻仍躲不過對權勢貪妄的都院長的趕盡殺絕，進而了解到正面迎戰是對付敵人最好的方法。

我很喜歡編劇安排金師傅也有自己需要完成的「作業」。

在《浪漫醫生金師傅》中，每個角色都是「人」，沒有神。

我也喜歡本劇重新定義了「浪漫」。追求「浪漫」就要像金師傅這樣嗎？

那倒不是，畢竟金師傅這標準太高了！

浪漫沒有一定的模樣，卻有實現的方法，甚至是永存的法則：「不斷地問自己為什麼活著？又是為了什麼活著？絕對不能放棄對自己提出疑問。」

《浪漫醫生金師傅》是一部實在的醫療劇，又不只是一部醫療劇，還帶領觀眾去探討社會問題與人生價值。

我們在事件中憤怒、感慨、傷心、落淚及喜悅，這都是我們活著浪漫的證明。

我還想說的是……

《浪漫醫生金師傅》第一季是貨真價實的劇情類型醫療劇，不只手術的畫面寫實，對於現今醫療亂象不客氣地抨擊，讓觀眾產生共感。節奏明快、充實不灌水的劇情讓我很想給整個劇組掌聲鼓勵！

對於迷惘的新進醫生來說，太多是教室裡、教科書上沒有教的事情，我們必須真的進入猶如戰場的職場時才會面對到真正的課題，因此常覺得自己站在十字路口，不確定哪一條路才是正確的選擇。

《浪漫醫生金師傅》看似有標準答案，又沒有標準答案，因為我們每個人都不一樣。

金師傅不只是職場中的前輩，也是人生的前輩，像是劇名一樣，探討著什麼是「醫生」？什麼是「浪漫」？浪漫聽起來太過不切實際，但是人生中沒有浪漫的堅持，自己又會活成什麼樣子？這大概就是我不能放棄浪漫的原因吧！

職場百態

感動療癒

夢幻上司

未生

——好得不能再好！ＹＥＳ！

未生。

「未生」是什麼意思？尚未被拔掉，還在這局棋賽中生存的棋子都可以稱為未生。

主角張克萊（任時完　飾）從小在圍棋學校裡學習成長，人生大部分時光都在圍棋學校中度過，劇中也多次提到圍棋術語，所以用「未生」這個圍棋中的專門術語作為劇名。

從小專心致志在圍棋世界裡奮鬥的張克萊，當遭遇入段失敗、父親過世而

韓文劇名●미생
播出時間●2014年
導演・編劇●金元錫、鄭允晶
演員●任時完、姜素拉、李星民、姜河那、卞耀漢等

成為家中戶長，離開圍棋世界回到了現實。家境清貧的張克萊並不是富家紈褲子弟，偶然際遇下，他進入一般人需要辛苦競爭才能擠進窄門的大公司，處境難堪尷尬，被說是空降部隊，但他極需要這份工作，不得不向現實低頭。

因為沒有經歷一般人走過的路，張克萊在實習課程跟工作上兩頭燒，仍然無法添補不足，追不上其他人。就算他以前也認真生活，早起去圍棋學院、做大夜班打工回家，無論多麼早迎接清晨，路上也總是有人跟他一樣，並非仍在夢鄉中。不過，無論什麼時候，早起的鳥兒有蟲吃，卻也總有更早起的鳥兒，世界總是永遠比他快一步。

明明跟著大家一起走在路上啊，為何卻趕不上其他人？彷彿被世界拋下。

張克萊忍受排擠，其他人不靠大聲張揚，而是從小地方就讓張克萊如芒刺背，直到吳科長（李星民 飾）說出口紅膠的真相，酒後吐心聲說出「我家孩子」讓他受到認同而感動。張克萊在這條路上徬徨受挫，認為自己不夠努力而被拋棄，又永遠慢世界一步，因為這一句話而開始變得不同，不再是一個人工作。

實習中的張克萊如履薄冰，每次的選擇都影響了他的未來。就像同期韓錫律（卞耀漢 飾）所說，將所有做選擇的瞬間加起來，就是生活。張克萊就算

看韓錫律不順眼，但還是要找到和解的可能，如果了解對方的立場，甚至誘惑了對方，那他可能就是你一輩子的後援。他最終得到繼續在公司工作的機會，但跟其他實習轉正職員工不同，只是兩年的約聘職位。故事後續的展開也點出了約聘員工在公司裡艱困的處境。

《未生》借用了實際使用中的辦公室來拍攝，增加上班族的真實感外，還有上班時想透透氣、抽菸、吵架、喝過期牛奶的重要場景：天台。站在高處眺望遠方的人究竟在想著什麼，吳科長對著張克萊說：「在這裡撐下去就是勝利。」原本靜靜聽著的他沒想到會聽到圍棋所謂撐下去，就是要想辦法走向完生。」原本靜靜聽著的他沒想到會聽到圍棋用語，忍不住開口：「完生？」吳科長解釋道：「你可能不知道圍棋有這樣的用語。未生、完生，我們都還是未生。」

無論年資與職位，只要在公司裡工作，就是棋盤中的一只棋子，也都只是未生，暗示著張克萊正式進入公司後也展開了新局面。張克萊進入命運般的營業三組後，主角就變成吳科長。飾演吳科長的李星民演技實在太好，我整個陷入吳科長的魅力裡。張克萊誘惑了吳科長，而吳科長誘惑了觀眾，沒有人不被

吳科長所吸引。

在職場上，吳科長就是絕對的浪漫主義者。同是未生的吳次長在職場的處境絕對不比張克萊順遂，看著他被現實折磨的樣子就不禁想，難道這就是社會人士的歷練嗎？張克萊看著這樣的吳科長，也像兒子看著爸爸走的道路，言教不如身教，他也學到了很多。比起用言語教訓人，看著工作上的真實處境，更讓我們感受深刻。

與張克萊同期的韓錫律（卞耀漢　飾）、安英怡（姜素拉　飾）跟張百基（姜河那　飾），也在職場在遇上問題。《未生》吸引人的地方，一部分是對於職場菜鳥的描述。其實跟張克萊一樣處境的觀眾是少數，反而其他角色想起的才是一般人會遇到的職場問題。在職場上會遇到無數次逆流，有時候會想起「順流是逆流」這番話，就能讓自己冷靜一點，也帶給自己不一樣的體悟與成長。

《未生》中現實與夢幻情況不斷交錯，上一刻因為約聘員工身分而遭受流言蜚語的打擊，心情落寞，下一刻收到升職的吳次長寫著「張克萊，你已經很棒

了，YES！」的聖誕卡而有了繼續想要待在公司的欲望。被風吹走的字句飄到他走過來的每一瞬間，告訴他「你做得很好」，每個階段的自己都認真生活著，進而成為了現在做得很好的你，所以不要懷疑自己。在《未生》的特別節目上，有位觀眾說他很希望他的上司能跟他說這句話，所以想請吳次長對他說這句話。由此可知這句話感動了多少下屬的心。

張克萊或許個性天真，但他只是秉持著信念做事，並不是開外掛的男主角，所以犯了一個職場菜鳥都可能犯的錯誤。想要像個成熟的大人一樣接受現實的殘酷，但還是不免揪心。張克萊的愧疚不捨多到令他無法當面說出對不起，只有在回到家時才能痛哭失聲。對於待在職場數十年的吳次長來說，活在世上很多時候明知結果如何，還是選擇去做。我們也會告訴自己哪個職場人心裡沒有一份辭呈？

許多事物不是消失不見，可能只是暫時被遺忘或者還沒被發現。只要有心，有一天命運還是會把你引導到它面前來。你會突然發現你尋覓已久的東西，一直在那裡等你。張克萊在歷經放棄圍棋、被公司解聘，那些曾經他以為自己一輩子要做的事情，在歷經無數次挫敗與低潮後，他遇見吳次長才明白了

路的道理。

「即使被遺忘，夢想也不會不再是夢想。即使沒看到路，也不代表就沒有路。」

「如果是無法前進的道路，是條死路，那也不算是路。但如果是能夠前進的路，就算無法被看到、就算較少人走過，依然是條路。想著之前經歷過的苦難，就能把它變成自己的力量，勇敢地踏上新的道路。張克萊過去孤單地走在圍棋學院、一人走在上班路上，這次他不再是孤身一人茫然面對未知的挑戰。

「未生」在圍棋中的術語意指還沒有死掉的棋子。

這顆叫「自己」的棋子，或許會被別人重用，也有可能會被拋棄，如果讓他人來定義自己這顆棋子是很危險的。在這條未生的路上，你必須找到自己的價值跟理念，就算棋局結束，離開了這盤還可以繼續找到下一盤棋，展開自己新的旅程。

我還想説的是⋯⋯

我從《未生》開始就是李星民大叔的粉絲，那時候大概就像張克萊——烏寶寶看見烏媽媽一樣，遇到一個會告訴渺小的自己做得很好的人。靠著劇中吳科長的話支撐著，走過了一段沮喪的日子。

沒想到對於李星民而言，吳科長的話也是對自己講的話。

二十歲進入劇團，從慶尚北道奉化隻身到大邱演戲，連房租都是劇團老師支付的，在家徒四壁的房間又餓又累哭了出來。窮困又沒有希望，他曾一度回去家鄉做粗活。

從綠葉演員做起，直到四十四歲才成為韓劇主角之一，四十六歲成為了《未生》的萬年吳科長，最後升職為吳次長。

他口中對菜鳥張克萊說的「我家孩子」、「堅持下去吧」，其實也都是對過去的自己說的話，他知道這些話對於還在「未生」道路中的人來說有

多重要！

《未生》是我初創粉絲專頁時寫的第一部韓劇，當時正值工作低潮，每週看完想著營業三組遇到刁難的處境、每個角色遇到的工作瓶頸，他們難過我也跟著傷心。但無論是哪一位角色，都會想辦法從失敗中站起來。很多時候，他們深刻的對話甚至點醒了我的盲點，當你認為別人是逆流時，別人眼中的你可能也是逆流。有太多深具共鳴的職場心聲。彷彿這世界上的某處真的有營業三組，這樣的存在給了我莫大的力量。

後來我已經不是張克萊，仍繼續在趕路，又遇到許多花田，也會遇到蒼蠅，那時候吳科長與張克萊在天台的那幕就會浮現我腦海中──「我們都還是未生」。

愛情

愛情像綻放的花，
姿態勾引你、香氣吸引你，
令你難以抗拒也難以忘懷。

二十五、二十一

——寫過了人生，還有全力以赴的初戀

我沒有打算哀悼一段逝去的戀情，就算它再美麗。

女孩對男孩說，跟我在一起的時候，偷偷享受幸福吧！

夜晚無人的校園裡，偷偷扭開水龍頭，水花四濺，像是扭開心裡鬱悶的結。

一切如夢似幻，明明知道是水花，還是忍不住伸手去抓，打開掌心後，只

剩下深深的悵然。

頑皮又開朗的女孩羅希度（金泰梨　飾）遇上鬱鬱寡歡的男孩白易辰（南

韓文劇名●스물다섯스물하나
播出時間●2022年
導演・編劇●鄭志賢、權度恩
演員●金泰梨、南柱赫、苞娜、崔顯旭、李宙明等

柱赫　飾），就像歡喜冤家不對盤卻相遇的初戀故事，我們可能看過一百遍了，但是當她扭開水龍頭的剎那，配上紫雨林的〈二十五、二十一〉歌曲，只能讓人大喊犯規，我又重複聽了這首歌好幾次，好像從那時候開始就知道，這注定是一場刻骨銘心又悲傷的初戀。

我沒有打算哀悼一段逝去的戀情，就算它再美麗。

男孩對女孩說，我們之間，不是彩虹，是愛情。

傍晚涼爽的大橋上，笑眼滿盈著寵憐，愛情萌芽，像是我們是為了彼此而存在。

一切如夢似幻，明明知道是彩虹，卻說代名詞是愛情，彩虹不見了，剩下無所依附的我們。

酸酸甜甜、帶點莫名澀味的初戀。談過戀愛的白易辰很明白胸口的悸動代表的意思，是正在愛著的證據，還懵懵懂懂的羅希度把愛情寄予在其他美好事物上，但是對白易辰而言，愛情就是愛情，不需要其他，也沒有其他，他也知

道只有愛情是多麼可怕。

我沒有打算哀悼一段逝去的戀情，就算它再美麗。

女孩對男孩說，如果不談戀愛，我們就一起淋雪吧。

男孩對女孩說，我們全部都試試看吧，要有覺悟。

大雪紛飛的巷子裡，壓抑不住的情感，戀情展開，相擁的兩人足以抵抗暴風雪。

一切如夢似幻，明明知道是雪花，卻好像永恆，碰一下就融化，剩下的刺骨寒意才是現實。

一切如夢似幻，那美麗的戀情，就算已經逝去。

只有愛情是多麼可怕，因為我們總以為愛情會長久，卻發現夢想或許比愛情還要重要，以為是替對方著想，卻成為包袱，越來越沉重。初戀只能是初戀，愛情卻不只是愛情，當我們了解以後，就成為了現實的大人。

我摺疊又摺疊，珍惜地收起來，不會用來哀悼。

遺憾也沒關係，初戀的美麗，就是在逝去的那一刻開始，才懂得什麼是愛情。

我還想說的是……

「什麼才算初戀？」

「會心痛的那種。」

《二十五、二十一》完全符合，僅僅只是這樣就有充分的理由去看。長大之後，我們擁有很多東西，卻不再像只擁有夏天的自己，害怕再失去什麼，沒有勇氣再去嘗試注定失敗的戀情。

被迫失去夢想的白易辰，遇上天不怕地不怕的羅希度，她像是他灰暗沒有希望的日子裡照射進來的陽光。有著工作狂的母親、在成長過程中感受到孤獨的羅希度，遇上鼓勵她一層一層往上走的白易辰，填補了她缺乏的自信心。因為彼此的存在跟應援，想要變得跟對方一樣好，於是他們有勇氣去追求自己的夢想。能夠因為某個人而有了夢想，這是多麼讓人心動且深刻的事情。

令觀眾心動的不只是他們的愛情，也有他們的夢想。當下定決心在一起時，夢想付諸的現實又讓他們漸行漸遠。有時候人生就是這麼矛盾，也正因如此才會感到心痛，以為他們跟我們不一樣，但他們是初戀，也像遠距離戀愛會分手一樣。就像白易辰說的：「某些時刻，我們總是全力以赴，但其實一切都只是練習。」

我們不會因為只是練習就不全力以赴，也不代表只是練習就是白費力氣，那也是成長痛的一部分，就跟幼兒學走路時一定會跌倒，這是不得不接受的現實。只是早就習慣走路的我們，已經忘記跌倒的痛，也忘記了失戀會有多痛。痛起來真的是會哇哇大哭的那種。

我又在《二十五、二十一》裡哇哇大哭了一次。

那年，我們的夏天

——其他季節我也愛你

你最喜歡哪一個季節？

他們在夏天相遇、春天戀愛、秋天重逢、冬天擁抱。

他們的故事適合作為一部青春電影，卻拍成了紀錄片。

像高午的作品，一筆一筆細膩地畫出我們日常的景深。

平常視為平凡的商店與街道，此時才會睜著眼睛仔細觀察。

也是在這裡，將這小清新的青春初戀題材用不同的角度看了一次。

韓文劇名●그해우리는
播出時間●2021年
導演・編劇●金允珍、李娜恩
演員●崔宇植、金多美、金聖喆、盧正義等

感受到「啊，差不多是這樣了吧」的時候，又會被重重擊倒。

就算是深愛的人，也有無法坦白的一面。

因為是深愛的人，所以無法坦白說話。

變成了什麼都不想做、什麼都要繞得第一，變成了許多假設題，我們在這曲折的心思中繞了好久好久，卻還是輕易地被觀察者看透，我們終究都是長不大的孩子。見面後還像幼稚的孩子那樣吵架，忘記相愛的過往，無法問候一句：「現在過得好嗎？」

國延秀（金多美 飾）與崔雄（崔宇植 飾）再度相遇時，又看見了小時候的自己，或許他們在分手時已經明白小時候受得傷並沒有痊癒，只是外表成為了大人。他們都必須在不斷地詢問及尋找中，明白自己值得被愛，才有勇氣去愛對方。

青春初戀的故事，我們多半會聚焦在初戀這件事上，而青春呢，在長大之

後，它去哪裡了？回想起來朦朧不清，或許是在哭泣時隨著淚水沖到下水道，而自己成為了做做樣子的大人。

青春沒有不見，它像是仔細觀察才可以發現的彎彎曲曲的線條，遠觀時不會在意，卻是構成那幅細膩又堅強的畫的重要結構。我們身邊的人、遭遇的事，彎彎曲曲地構成了我們的人生。

《那年，我們的夏天》不只是描寫夏季的初戀，也有陪我們一起度過四季值得好好珍惜的人們，以及在四季嬗遞中過想要的人生，讓人生屬於自己。時間會流逝，我們也會繼續走下去。

我還想説的是……

崔雄看起來是個沒有想法的人，討厭把人生過得很累，夢想是白天躺在陽光下、夜晚躺在燈光下，很像台灣有名的插畫：無所事事的小海豹。

崔雄不像韓劇中帥氣又壞壞惹人愛的男主角，反而像是出現在巷口超商的大男孩，還有一點大狗狗的氣息，讓人想要摸摸他的頭。女孩會對壞男人心動，卻也明白能夠好好傾聽自己的話、接納自己一切的才是可以陪伴一輩子的人。

每個世代除了對社會重大事件、漫畫卡通有共同記憶外，也有不同於上一個世代專屬的煩惱，並不是像上一代眼中看到的過得很爽的樣子，他們也是小心翼翼地活著。一九九三年生的李娜恩編劇藉著主角們表達屬於自己世代的聲音，喜歡耍廢也沒什麼不好，就像主角崔雄的風景畫一樣，有著他人無法模仿的筆觸，也更加貼近同世代觀眾的心情。

霸道總裁

輕鬆搞笑

經典老哏

社內相親

——像是吃洋芋片，一口接一口

累了一天的獎賞！

Blue Monday 的救贖！

當同事問我有看《社內相親》嗎？我還想說那是什麼？當時有很多劇要追，我沒有急著看，後來有空點開卻跟打開洋芋片袋一樣，一片接著一片，低頭時已經見底，實在好涮嘴啊！

《社內相親》大概就是海鹽口味的洋芋片吧，經典中的經典。

韓文劇名●사내맞선

播出時間●2022年

導演・編劇●朴繕虎、李友藍、韓雪爐、洪保熙

演員●安孝燮、金世正、金旼奎、薛仁雅等

一見鍾情、秘密、報復、嫉妒、愛意、誤會、告白，一道接著一道，原本以為公式膩味，卻意外地清新爽口，提味部分更讓人驚艷，把搞笑橋段玩得淋漓盡致，無論是配角表姊的晶晶體英文還是男主角姜泰武（安孝燮 飾）始祖鳥的來電特效，看的時候都會不禁笑出來，讓人也很想擁有始祖鳥來電答鈴呢！

兩對情侶的愛情戲也讓人看得很舒服，如果覺得男女主角的愛情線太小兒科，還有男女配角的小辣可以搭配著一起看。兩對角色的糾結處都很快解決，不拖泥帶水，為了對方付出的行動令人更加心動。

如果要說這種霸道總裁純情漫畫的劇情跟以前有什麼不同的話，就是不再只有英雄救美，女主角申夏莉（金世正 飾）也可以在男主角害怕的時候撐起一把傘，為他驅趕內心的恐懼，作為男主角的防空洞。

在《社內相親》中可以看見主角們體貼又溫柔的心意，以及坦率直白的言語跟行動，像是打氣的補給品傳遞到觀眾心裡，告訴我們忙碌了一天也不是需要什麼，只是想有一段專屬自己的時光，跟著劇情哈哈大笑，暫時忘掉煩惱，就是我們想要的防空洞。

我還想說的是……

這部一定要放空看！放空看！放空看！

一樣是霸道總裁跟小資女的愛情羅曼史，還有常見的男一女二的配角關係。本來以為又要上演兩女爭奪一男、女二為了成為女主角而用盡心機橫刀奪愛的俗爛劇情，沒想到集團千金大小姐的陳映書（薛仁雅 飾）態度瀟灑，勇敢追求自己的夢想，同時也勇敢追求自己喜歡的男人。

比起塑造一個讓人崇拜的男主角，現在觀眾更喜歡有主見的女主角，比起男主角保護女主角，觀眾更愛看女主角保護男主角。《社內相親》是一部計算得恰到好處的愛情喜劇，兩對愛情一白一紅，就像口味豐富的鴛鴦鍋一樣。帶有一點新鮮感，又不會過於負擔。就算只是老哏的韓劇，我們也可以有不一樣的想像。

衣袖紅鑲邊

——剎那也將化為永恆

我在很早以前就先偷看了結局。

那不是秘密，上網就查得到。

遵循正統的歷史劇比想像中更不容易，詮釋角色的演員們必須讓人信服，王上必須有君臨天下的儀態，讓王上愛上的女子必須有其可愛之處，跨越雲與泥的身分地位，守護愛人。還有那白紙黑字寫好的史實，能否在千遍一律中讓觀眾一次就愛上這個故事？即使從頭就知道了角色接下來的命運。

韓文劇名●옷소매붉은끝동

播出時間● 2021年

導演‧編劇●鄭知仁、鄭海利

演員●李俊昊、李世榮、姜勳、李德華、朴志暎等

沒有人違抗注定的命運，地位崇高的王上正祖（李俊昊　飾）沒有，地位卑微的德任（李世榮　飾）也沒有。好不容易跨越重重阻礙，明明應該迎來歡喜結局，卻步步踏上了悲劇。

悲劇不是相愛的日子太短，而是我不知道你愛不愛我？

因為我是王，所以愛著我？

還是因為我是王，所以不愛我？

她愛著王，但也愛著自己，愛著自由，愛著身邊的人，因為愛上王就必須失去其他，所以她選擇不愛。

於是，愛也不愛，慧黠的德任可能會古靈精怪地這樣回答，讓身為一國君王的他拿她莫可奈何；換來這小小勝利的快感。她人生已經輸了太多，愛情是僅剩的籌碼。

她是不是跟我們一樣，早就知道香消玉殞的結局，才決定把愛情藏起來，藏在詩經、藏在香囊裡。於是那樣，可以保存很久很久，比陪伴他的時間還要久。

即使自己不在他身邊了，他仍會像個平凡男子一樣思念著她。

那個平凡男子有一天終究會發現，她以平凡女子的身分深深愛慕著他。

愛情，其實，無處躲藏。

我還想説的是……

其實我對於古裝劇題材總是意興闌珊,尤其看到宮鬥都想快轉,但是在看《衣袖紅鑲邊》的時候,我卻被英祖(李德華 飾)與世孫李祘兩人對戲所吸引。

我一直以為爺爺對孫子應是無限溺愛,但在《衣袖紅鑲邊》裡,我看見英祖對於世孫就像春天後母心,一下春風拂照,一下又颶風大雨。應該備受寵愛的世孫,因為父親思悼世子的關係,不見像是普通祖孫一樣對爺爺任性撒嬌像個小霸王,反而如坐針氈、步步為營。

李俊昊飾演的李祘,不只從眼神、聲音到儀態,連骨子裡都是正祖李祘。他並不會因為愛上宮女成德任就變成另一個人,依舊是一國君王,如果在國家面前提起愛情就顯得失格,煎熬的心情只能隱忍下來。

對於朝鮮史實一知半解的我,好奇之下開始上網搜尋關於正祖李祘的

歷史記載。《衣袖紅鑲邊》並沒有因為是以「愛情劇」為主軸而對史實的部分隨便，相反地，它深切地描寫了李祘身為君主身不由己的苦衷。

我很喜歡《衣袖紅鑲邊》的結局，在不偏離史實的情況下拍出如夢似幻的場景，搭配台詞補足了內心缺憾的部分，讓觀眾看戲的心被好好重視與珍惜。不是一定要美滿結局，只是希望可以好好地一起被撫慰。

海岸村恰恰恰

——跟著一起哼著啦啦啦

對我來說，這是一部很神奇的劇。

看起就是集老哏大成的一齣劇。

不過就是一個BUT！

意外地清新！

不是青春洋溢讓人怦然心動的海邊邂逅，而是在一個看來毫無特色的海邊村裡，看似嬌生慣養的都市女子遇到一位從小在這裡長大、言行粗魯的男子。

兩人一開始看彼此不順眼、針鋒相對，卻又開始在意起對方的一舉一動，第一

韓文劇名●갯마을차차차
播出時間●2021年
導演・編劇●柳濟元、慎河閨
演員●申敏兒、金宣虎、李相二等

次見面的時候，愛情的種子就已經種下。

浪漫愛情喜劇的魔力就是當你還在嫌棄劇情老套的時候，其實已經陷得不可自拔。

我想男女主角演員申敏兒跟金宣虎功不可沒！第一次搭檔的他們，沒想到在螢幕上如此速配，讓觀眾不小心就陷入兩人甜甜的酒窩裡。

描述海邊村莊的故事，大概二十年都不會變，濃厚人情味伴隨著一傳十、十傳百的八卦網，吵鬧但個性質樸的人們，配上純淨的大海跟藍天，在局勢驟變的世界下，以往也許會嫌老舊過時，但在這個夏天就顯得特別珍貴。

身處都市裡，一群人或一個人好像不是那麼重要，老實說我還比較喜歡獨處。

但是在公辰這個地方，就像惠珍（申敏兒　飾）不得不參加很多村里活動，因為人少、資源少，很多事情需要大家協力完成，因而漸漸有了感情，不知不覺就生活在人群裡了。

孤僻的我很難得地在《海岸村恰恰恰》裡覺得這樣生活在人群裡還不賴。

尹惠珍看似公主病，但每次隱藏在內心2%的正義感冒出頭時，觀眾內心對她的好感也會忍不住加分。有時候她�出去的模樣，連洪斗植（金宣虎　飾）看了都傻眼。

洪斗植看似好好先生，卻有著不准他人跨越的封鎖線，但當自己先越過線、靠近尹惠珍時，原本已經深陷在酒窩裡的觀眾們忍不住在螢幕前尖叫，加速沉淪！

一個外冷內熱，一個外熱內冷，男女主角碰撞出饒富趣味的火花，讓觀眾看得津津有味！

《海岸村恰恰恰》就是一個恰恰好，恰恰好的曖昧、恰恰好的逗嘴、還有讓人想拍手叫好的恰恰好的——（請自行填空）。

海岸村恰恰恰

我還想說的是……

說到夏季代表愛情劇，非屬《海岸村恰恰恰》不可，尤其是洗腦的主題曲功不可沒，只要響起啦啦啦啦的前奏，眼前彷彿就看見藍天大海！

不只是浪漫愛情，劇中也描述鄉下與都市的衝突，比起粗糙浮濫地寫出都市與鄉下人的不同，惠珍穿著短上衣跟緊身褲在村裡慢跑，鄉下的婆媽們看了覺得太過暴露而閒言閒語。編劇並沒有要講述大道理或批評，重點是雙方在磨和中，願意理解對方的行為與想法，然後做出改變。

除了主角的故事線寫得好，配角們表現也是可圈可點。如果只有男女主角的愛情故事會顯得單薄，其他人的故事也都豐富飽滿，又很適合公辰充滿人情味的村子。

其中最讓人動容的是坎離奶奶（金英玉　飾）與男主角洪班長的故事。或許不是人人都懂鄉下人情味的美好，但卻人人都能體會當自己撐不事。

下去的時候，有一個人及時拉你一把而得到救贖的滋味。

像是坎離奶奶寫給斗植的信裡提到：「人生有時很沉重。但當你生活在人群裡，就像是你背著我一樣，肯定也會有人背著你。」當人生很沉重，想蹲下來哭的時候，有人遞出一包衛生紙，都會是很大的安慰。下雨時，有時我替別人撐傘，有時別人替我撐傘，一起同行，總有放晴的時候。

《海岸村恰恰恰》就是講述那看似平凡的日常，當我們學著關注周遭，就會發現處處都是珍貴的東西，讓生活充滿期待。

文藝

經典電影

怪咖

RUN ON 奔向愛情

——受了傷就要好好修補

我記得當初看完《Run On 奔向愛情》首播後的感想，就是——飾演主角奇善謙的任時完演技實在太好了！

怎麼有人能把古怪的個性演得討喜又耐人尋味！讓我原本打算點開就要棄劇的心頓時左右為難。

奇善謙，在他的名字之前，永遠掛著他的家人，某某人的兒子，像是附屬品一樣。好像擺脫不了的命格，連田徑賽中永遠都是第二名。

韓文劇名●런온
播出時間●2020 年
導演‧編劇●李在勳、朴時玄
演員●任時完、申世景、崔秀英、姜泰伍等

他有時乖順屈服於命運，有時卻奮不顧身地選擇叛逆與體制抗爭。

其中特別具致命吸引力的是，我常常搞不懂他的腦袋到底在想什麼？

並非不通人情世故，但他的回答總是出乎意料，如果這個人出現在眼前，

我可能也會像吳薇朱（申世景 飾）一樣氣到火冒三丈。老娘怒火中燒，你不

僅不會看眼色，還給我裝無辜的小白兔！偏偏小白兔認為自己真的很無辜。也

只有任時完可以詮釋這種應該惹人討厭卻反而使人產生惻隱之心的角色了。

但我也可能像吳薇朱一樣喜歡上奇善謙。

畢竟這個人實在太奇妙，像是保育類動物。

身為譯者的她總是反覆思量他每一句話的意涵。

或許是這樣，她比其他人更了解怪咖般的奇善謙。

奇善謙受到他人的難堪對待時習慣忍耐，但吳薇朱看出他的難受，帥氣地

抓起他的手離開現場。因為她知道就算是小白兔也有脾氣，不應該被虐待。

其實別人看我是怪咖又何妨？我們不需要很多人懂，只想有個人看得見自

己的內心。

就算是被看出明亮的陽光中隱藏黑暗，也是在茫茫人海中可以相遇的幸運。

比起第一名，也想看看第二名的故事。

社會普遍崇拜成功，《Run On 奔向愛情》則告訴我們，不必當第一名也沒關係，因為你是第二名，才有更多的可能性，我們也應該要學著跟失敗相處。

離開跑道的奇善謙又該往何處奔跑？觀眾也跟著他一起迷惘、摸索，甚至一起學著寫日記。擅長用文字記錄心情的我，這才發現並不是所有人都知道該怎麼寫日記，像是薇朱也不懂跑步時要調整步伐與呼吸一樣。

《Run On 奔向愛情》描寫兩人看見彼此閃閃發亮的地方，受到吸引而相愛，在一起之後也為了配合彼此的步伐去理解溝通。很多愛情劇總在曖昧階段最高潮，之後就像公主與王子從此過著幸福快樂的生活潦草結尾。但在這齣戲中，我們可以看見編劇細心地刻劃一段普通人的愛情，相愛後需要更用心地經營，才有辦法繼續牽手走在同一條路上。

我還想說的是……

吳薇朱是我很喜歡的女主角！

不是外在的一切，而是她的態度跟說出來的話。加上譯者的職業設定，她講出來的台詞值得反覆咀嚼。

吳薇朱看見了奇善謙明可以獨善其身，卻勇敢站出來揭發體育界默許潛規則的霸凌事件。她希望細心又溫柔的人都能過得很好，希望那些和善的人不要被當成笨蛋，因此改變了自己對奇善謙的初印象，也願意跟他站在同一邊。

吳薇朱出身育幼院，或許旁人看她很可憐，但她活得自由自在；奇善謙出身名人世家，卻因為家人而過得沒有自我，比起想要守護什麼，不如說失去什麼也無所謂。吳薇朱讓像是關在籠子裡的金絲雀的奇善謙明白自己有能力離開籠子，過自己的生活。

當外面世界的運作法則與自己的價值觀衝突時，不要因為無法相互理解而難過，那並沒有正確答案，做自己能做到的事情就好了。好好照顧自己，最重要的是跟自己好好相處，並不是過分愛自己，但也不要虐待自己。

人生不會只受傷一次，受傷就要好好修補。在這修修補補之中，找到屬於自己的平衡。

愛情劇中總在尋尋覓覓、歷經波折找到摯愛的人，有能力愛人，也不忘記最重要的就是愛自己。

天氣好的話，我會去找你

—— 好好吃飯、好好睡覺，晚安

有時候劇名就像一首詩。

詩呢，常常不讀到最後不會知道意思。

如何閱讀一首詩？靜下心來，要有耐心。

如同風景，搖曳的蘆葦，靜靜看著就好。

不只沒有想像中無聊，甚至還能得到療癒。

每次恩燮（徐康俊　飾）的瞳孔地震都讓我噗嗤一笑。

韓文劇名●날씨가좋으면찾아가겠어요
播出時間●2020 年
導演‧編劇●韓加藍、韓智承
演員●朴敏英、徐康俊、文晶熙、李宰旭等

不喜歡被誤會霸氣的海媛（朴敏英　飾）讓我想拍手叫好。

他們的故事，像是下了場靄靄大雪，看似平坦，踏下去時就陷入了。

當走在雪地時，你會想得特別多，也會特別感受到另一個人的溫暖。

此時，你大概只讀到詩的開頭而已。

還不知曉他的事，關於山的一切。

拿著狼給銀色眉毛的少年，後來呢？

他淺褐色的眼眸好迷人，卻有著太多故事。

可能是這樣，他總是一個人想太多，只有執拗的海媛能逼出他的真心。

人生不平靜，所以才選擇安靜的生活。

我後來才知道。

就像是我長大才知道，好好吃飯、好好睡覺，都不是件容易的事。

《天氣好的話，我會去找你》如主角恩燮的溫柔，整部戲的風景、構圖、運鏡與台詞都非常舒服，意外地劇情也張力十足。演員群都表現得很棒，配角也都有讓人印象深刻的演出，讀書會提到的故事與劇情節節相扣，書本故事跟劇情兩者相得益彰真是韓劇的強項，深得愛書人的心！

看《天氣好的話，我會去找你》治癒一天的疲憊，忘掉煩惱，然後記得好好對自己說聲：「晚安。」

還記得店名「Good Night」的由來吧？（笑）

晚安。

我還想說的是……

如果喜歡讀詩、喜歡享受詩中意境的人，我會推薦《天氣好的話，我會去找你》。

詩雖然短短的，卻蘊含著許多故事，每個人讀起來都有不同的感受。

在那之中，你讀過的書也會成為你的一部分，看著寡言的恩燮也會想著他背後的故事，或許可以從他在每集結尾時寫的書店日記中窺見一二。

對於南國孩子的我來說，北國的冬季有一種特別吸引人的氛圍，漫天大雪覆蓋了許多不可說的秘密。我漸漸發現，比起真相，或許我們更在乎的是那位掩蓋秘密的人。

希望無論晴雨風雪，我們都可以好好睡覺。

甜寵

墜入愛情

粉紅泡泡

愛的迫降

—— 有時錯過的火車，會將你載往目的地

愛情劇寫得好，終究還是愛情劇。

無論劇本如何，就是愛情。

於是所有的荒誕不經，都合情合理。

不對，明明知道不合理，演員腿太長、肩太寬，帥氣到讓你出戲。

但是，簡直能擠出蜜的笑眼甜甜一笑之後，又把你抓回來。

韓文劇名●사랑의불시착
播出時間●2019年
導演・編劇●李政孝、金熙元、朴智恩
演員●玄彬、孫藝真、徐智慧、金正賢等

這是不是就是愛情？無法預測又不講道理。

如同意外迫降一樣，愛情不給人反應時間，當愛情生了根，要拔就必須連心一起拔走，不想太痛的話，最好的方法就是跟著一起走。

北韓與南韓比北極與南極的距離更遠，然而，比生與死卻更近一點。

兩人作為彼此的禮物與慰藉，走進對方生命中，開始懂得珍惜生命，若不好好吃飯、好好睡覺，身體健康，怎麼等到老天爺再度把彼此兜在一起？

邊看《愛的迫降》就邊想吐槽不合理的劇情安排，明明從頭到尾都不合理，最後結局卻合理了。南北韓沒有統一，大家的人設都顧得好好，害螢幕前的同志們，只能靠著導演沒有剪出來的甜蜜花絮來大喊在一起，拜託你們結婚好不好？不願意相信愛情的我，好像又對愛情心動了。

《愛的迫降》讓觀眾穿梭於虛實之間就是最刺激過癮，忍不住讓人拍案叫絕的愛情劇啊！

我還想説的是……

這大概是最讓你看得手腳捲曲的一部韓劇！真心不騙！

總是在愛情劇中加入「天外飛來一筆」設定的朴智恩編劇，喜歡挑戰不一樣的愛情故事，尤其是現實中越不可能發生的越好。你可以説不切實際，但另一方面也可以説像奇蹟，希望有一天奇蹟的愛情也會降臨在你我身邊。看著相愛的兩人越過重重難關，有情人終成眷屬時，更能感受到愛情得來不易的珍貴。

朴智恩編劇打造著奇蹟般的愛情，再像禮物般送到觀眾面前。

《愛的迫降》充滿愛情劇的美好，無論是尹世理（孫藝真 飾）的俏皮任性，或者是李正赫（玄彬 飾）的木頭傲驕，都讓粉絲看得不自覺勾起微笑；一下子又會陷入尹世理的美貌跟李正赫的大長腿中，不得不愛上他們。兩人放閃時又會讓人想要戴起墨鏡免得瞎眼，不知道是演員的真情

流露或是編劇太會寫、導演太會營造氛圍，讓我們也跟著沉浸在粉紅泡泡中，想要大喊在一起。

CP粉絲理智上也知道，不應該把幻想加在真實的兩人身上，沒想到在戲劇結束後能看見兩人的好消息，忍不住想放鞭炮慶祝，再把這部劇拿出來回味一次啊！

奇幻靈異

輪迴轉世

因果報應

德魯納酒店

——千年，一眼望穿

滿月與燦星。

如果細細看來，冥冥之中一切都是有安排的吧。

她囂張跋扈，不可一世。

想想也是，活了一千年，什麼妖魔鬼怪沒有看過？

除了想念的人。

韓文劇名●호텔델루나

播出時間●2019年

導演‧編劇●吳忠煥‧洪貞恩、洪美蘭

演員●ＩＵ、呂珍九等

輪迴又轉世，也沒見他來到只接待鬼的地方。

守著這個鬼地方，是懲罰還是贖罪？

或許張滿月（ＩＵ　飾）會用睥睨的眼神啜飲著香檳，冷冷地說：「有什麼差別嗎？」

很久之前，她無法上天堂，也無法下地獄，就待在這鬼地方，任由悔恨日夜糾纏啃咬。

她無意變成一個好人，看看千年前，她想要成為好人最後的下場。

當她變得更壞，周遭的人對她沒有期待，自然就也沒有失望。

為張滿月無止盡的黑夜帶來光芒的就是具燦星（呂珍九　飾）。

像掃把把星一樣，帶來許多災難型的客人，讓張滿月不斷替他收拾殘局。

卻也漸漸勾起她對於人世的一點迷戀。

還有以為已經失去的情感——嫉妒、感傷、不捨、依戀，以及心動。

瞧，他還帶來了什麼？

對不起又想念的人。

看一眼就讓人淚水滿眶的人。

原來千年就是這樣啊，一眼就能望穿。

我還想說的是……

張滿月是德魯納酒店的主人，有著美麗的外表卻糟糕的個性，囂張跋扈，見錢眼開又揮霍無度，是個讓人頭痛的女子，但卻沒辦法討厭她，難道是因為ＩＵ的關係（笑）？

一開始的她不是這樣，為什麼千年後她會變成這樣的人？讓她待在這個虛無的中繼站，又度過這麼長時間有意義嗎？

我一直在想這個問題。

看著看著我才明白，時間是一條長長的河道，空間存在著時間的河流。無論時間如何流逝，總在宇宙萬物之中。

總會回來的，以未知的型態。運氣好的話，有一天你便會知曉。消失的並沒有消失，總會有相遇的一天。

並不是沒有意義，在這裡，滿月學會了原諒、放下、珍惜，也學會了

愛。

人的一生，對相愛來說都太短了，離別也只是來得早或來得晚。

相遇也是一樣。

雖然最後滿月成為德魯納酒店的最後一位客人，但是對相愛的他們而言，只是回歸到原本的時間與空間，不是虛擬的陽光沙灘，不是夏天飄下的雪，也不是在一間只有鬼看得見的飯店。

如果注定相遇，那麼滿月的燦星會在新的人生裡，一起吃遍美食，度過春夏秋冬。

羅曼史是別冊附錄

——希望你成為一本書一樣的人

一開始我以為這是一首詩，總有幾行句子敲擊著我的心。

看著看著，變成了一本書，想要反覆閱讀咀嚼再推敲。

「你從什麼時候喜歡上我的？」

「這個嘛，你覺得呢？從春天到夏天、夏天到秋天、秋天到冬天，你知道季節是什麼時候轉換的嗎？你知道從冬天轉換到春天準確的時間點是什麼時候嗎？我不知道我從哪時候喜歡上你的。」

韓文劇名 ● 로맨스는별책부록

播出時間 ● 2019年

導演・編劇 ● 李政孝、鄭賢貞

演員 ● 李鍾碩、李奈映、鄭釉珍、魏嘏雋等

我也不曉得我是哪時候喜歡上這部戲的。

可能是車恩浩（李鍾碩　飾）喝醉後習慣性地坐上計程車，到了姜丹伊（李奈映　飾）舊家的門口；也可能是姜丹伊遭遇挫折時，只是希望同事宋海琳（鄭釉珍　飾）說一句「我懂你的感覺」；也可能是車恩浩跟前女友說著自己慎重到優柔寡斷的地步，因為姜丹伊不是那種可以輕易交往又分手的關係，對他而言是非常重要的人；也可能是奉組長（趙漢哲　飾）對著車恩浩感嘆，出版社要滅亡了，詩要消失在這世界上了，於是我們又失去一個美好的人；也可能是三個女人喝醉酒抱著痛哭，為了一個人哭，為了隊友沒有站在自己這一邊哭；也可能是宋海琳學前輩喝醉酒就跑到喜歡的人家裡，偷偷將第N封告白信塞進書櫃。

也可能是把所有的話語代替成「月色真美」的那個夜晚。

以前的我覺得用「月色真美」來代替告白實在太過暗示，有誰聽得懂弦外之音？

但在《羅曼史是別冊附錄》中，我第一次發現月色真美隱藏著看似冷淡卻炙熱的情感，不要因為想念就用跑的，要慢慢來，不要跌倒，我會待在這裡等你，這珍貴慎重的情意讓原本看過的句子有了不一樣的意義。究竟是我不同了，還是車恩浩為這句話賦予了不同的意義，令人玩味。

書是這樣，人生也是這樣。不知道是因為我年紀漸長改變了，還是書改變了我的人生。

四季更迭，我不曉得季節準確的轉換點是何時，但是能夠擁有一本書，在辛苦、開心或孤獨，無論何時都能夠拿起來品味，就是最幸福的事情吧！

我還想說的是……

除了愛追劇，我也是個喜歡看書的人，但其實對於孵育書的出版社並不是很了解。怎麼決定一本書的出版？中間需要歷經多少次會議？如果賣不出去該怎麼辦？

姜丹伊離婚後重回職場，對於出版社的認識就與一般人無異，用著新人的眼光帶領觀眾去認識出版社。我得到的震撼教育在姜丹伊帶著新人去看如何報廢庫存的書本，得知做一本書的決心是從這裡訓練起的。

大家拿到一本書時會先看書名、作家，打開書頁開始閱讀，鮮少翻到版權頁，如同看電影時，很少人會坐到最後看幕後工作人員名單。我在《羅曼史是別冊附錄》中看見已經在出版社打滾多年的人們，每次出版一本書時所付出的辛苦與珍貴的心意。

當生活陷入低潮，姜丹伊反而有機會去沉澱休息、閱讀已經看過的

書，那本書會帶來不同的感覺。如同劇名愛情只是附錄，我們看見了姜丹伊怎麼走出人生低潮，成為更有自信、更有魅力的人。

低潮並不是壞事，不如把它當成機會，如果有一天當自己心情低落，不如也翻開很久沒讀過卻喜愛的一本書，我可能會翻開《小王子》吧。

如果有機會成為一本書，你想要成為一本怎樣的書呢？

我反覆思索卻沒有定論，但是對於愛書的我來說，如果真的能成為別人眼中的一本書，應該是很幸福的一件事。

史詩鉅作

淒美愛情

金編粉絲必看

陽光先生

—— LOVE 是什麼意思？

他沒有資格參與愛情，就如同雪終究會融化，被拍落不留一點痕跡。

具東邁（柳演錫 飾）知道的，很早就知道，少年時遇見小姐高愛信（金泰梨 飾）那瞬間時就明白了。

世間的階級、愛情的道理。

他可以脫離白丁的身分，卻離開不了小姐，這他也明白。

既然無法變成小姐心中重要的存在，就變成刺眼的存在吧！

韓文劇名●미스터션샤인
播出時間● 2018 年
導演‧編劇●李應福、金銀淑
演員●李炳憲、金泰梨、柳演錫、金玫廷等

具東邁陰鬱暴戾，喜怒無常，比起雪，更像是颶風，眾人避而遠之。

只有面對小姐時，他就會變回當年躲在轎子裡的少年。

脆弱又銳利。

他拿起銳利那端，狠狠刺傷了小姐，也刺傷了自己。

留著的人，才記得。

但自己的永遠留著。

只是小姐的傷痛會痊癒。

他也懂得命中注定的愛情，只是，她注定不是自己的。

小姐是她自己的，在命運多舛的國家之前，她決定了自己的命運。

乖乖聽話就能平順地過完一生，然而她聰慧靈動的大眼洩漏了她是有別於傳統的大家閨秀，對任何事情都好奇，比方說 LOVE。

小姐也比誰都勇敢，為了國家選擇一條滿佈荊棘的路。

一旦選擇要走的道路，她就會展現非凡的決心，她也不是不知道這條道路艱困難行，很孤單，相反地，她是知道了悲傷的結局仍選擇這條路。

別人看她是花，她卻說自己是煙花，就算只有一瞬間，也照亮了自己所愛的土地。她燃燒自己的熱情的姿態，讓其他人在這動盪不安的年代開始思考自己的人生，以及真正想要的價值。

因為這樣的高愛信，我非常愛她。LOVE 就是她。

我還想說的是……

我很怕韓國的近代愛國劇，身為外國人的我來看韓國歷史的傷痛仇恨，有些劇情難免有種尷尬感，大部分都會避開，之所以點開《陽光先生》是為了我喜歡的演員柳演錫，很多人可能是為了金泰梨而看。

看完不得不說，金銀淑編劇劇把《陽光先生》寫成了劃時代的史詩鉅作，比起純純浪漫愛情劇更上一層樓，時代的糾葛與難題與每個人的悲劇都絲絲入扣。她不是為了愛國而寫，而是為了在那個時代下努力活著的人而寫。

金編的作品幕前幕後都是一時之選，總是可以成為焦點話題。美學也完全是電影規格，淒美的畫面讓人看著就揪心，演員的表現也可圈可點，那是我第一次看金泰梨演的韓劇，就被她飾演不卑不亢的兩班世家大小姐高信愛所折服，不只是主演們表現出彩，更加分的是家僕等老百姓的縮影

也都讓人心碎。

看了《陽光先生》就會知道，為什麼金編會被韓國網友稱為「ＧＯＤ銀淑」。

公安事件

若無其事

撫慰療癒

只是相愛的關係

—— 其他人都不行，我認真的

受傷之後會怎樣？

會跟平常人一樣吃飯睡覺嗎？

或者只是把傷掩蓋起來，假裝成平常人一樣生活。

那麼擁有相同傷痛的人，某日遇見彼此、認出對方的機率是多少呢？

文秀（元真兒　飾）在暗巷雨中救了渾身是傷的康斗（李俊昊　飾），康斗先認出了在漆黑中相互打氣的文秀。

韓文劇名●그냥사랑하는사이

播出時間● 2017 年

導演・編劇●金鎮元、劉寶拉

演員●李俊昊、元真兒、李己雨、姜漢娜等

老實說，有著共同慘痛的記憶，不是多麼令人愉悅的事，應該會避之唯恐不及。

「好可惜啊！」吃著甜甜的冰淇淋，能夠笑著說如果沒有發生這件事，人生會如何改寫，成為美術導演平凡地生活，或者是變成足球明星大放光芒，並肩走在長長的階梯上，讓路燈把彼此的影子拉得長長的，也只有對方了。

我們多麼地不幸，又多麼相像，於是不得不在意對方的一舉一動，溫柔的或霸氣的。

康斗與文秀，像是彼此遺失的一角，兩人才是一個圓，其他人都不行。

其他人都不行，我認真的。

因為「只是相愛的關係」，「只是」之前有著很多前提，例如「我知道這樣比較好，只是……」當內心有遲疑，試試多喊幾次「只是、只是」，內心真正的想法就會浮現出來。於是對人生所有懷疑都煙消雲散，讓受盡折磨的兩人只

是相愛的關係，就會好好活下去。

《只是相愛的關係》的哀傷就像細雪，輕輕飄落在我的肩膀上，淡淡的卻讓人不得不在意，每一個角色都讓我想著每次天災人禍後被留在這世間的人們過著什麼樣的生活。

編導有時銳利、有時輕描，有人會在這場磨難中挺過來，也有人從此被關進冰冷的監獄。如果文秀與康斗被彼此拯救，而我就是被羅文姬奶奶在劇中的台詞撫慰，「悲傷與痛苦總是如影隨形，除了接受，還能怎樣？」

漫長的冬天總會過去，當暖陽融化積雪，綠芽從濕軟的泥土中冒出頭來，會變成一棵樹，最後變成一片森林，不要擔心。

我還想說的是……

除了知名的殺人案件外，也有不少韓劇提及韓國重大的公安事件。這齣戲描述因韓國三豐百貨公司倒塌事件而命運從此不同的兩人。

除了哀悼逝去的人們，我們一開始也會關心遺族，但是時間久了也就漸漸淡忘，或許淡忘了也好，他們更害怕同情的眼光，有太多內心糾結難以跟他人述說，只能把自己越埋越深，忘記自己原本的模樣──會哭也會笑，對未來充滿憧憬。

《只是相愛的關係》細膩描寫出那些被改變命運的人有著什麼樣的人生，事故已經過去，但他們還是被留在那個地方。他們的傷口沒有被治癒，只是被覆蓋，直到遇到命運相似的彼此，才有機會好好治癒傷口，不再被困在過去。這齣戲雖然有著淡淡哀傷，卻很溫柔地撫摸著、療癒著曾經受傷的人們。

孤單又燦爛的神：鬼怪

—— 神，是反派

初戀　命運　死神

《鬼怪》開場就像在看電影，氣勢磅礡，節奏乾淨俐落，讓觀眾立刻感受到它的不同凡響。

我很喜歡《鬼怪》中描述神的部分，比起拯救蒼生，我更喜歡像希臘神話一般的設定：「神本來就不是善良的，自私，善妒，唯我獨尊。」、「神總是善變，人類把它叫做『奇蹟』，而我們把它叫做『其他遺漏者』。」

原來，神比起慈悲與照拂，還擁有殘忍。

韓文劇名 ● 쓸쓸하고찬란하神 - 도깨비

播出時間 ● 2016 年

導演‧編劇 ● 李應福、金銀淑

演員 ● 孔劉、李棟旭、金高銀、劉寅娜等

如果神是如此，徘徊在人間的鬼怪與死神，又怎麼不會被俗塵所牽擾？或許也想求得一杯孟婆湯。

鬼怪金信（孔劉 飾）經過了漫長的歲月，嘿，我說的漫長是真的很漫長，九百多年的漫長。那樣活著是什麼滋味呢？

身邊所有的人都是過客，緬懷的故人越來越多，四季更迭也沒有意思。死亡變成了救贖，不用繼續在人間飄盪。

當金信以為死亡是他唯一的願望時，遇見了池恩晫（金高銀 飾），一位可以任意召喚鬼怪，也可以跟他打開任意門的女孩。

「如紫羅蘭般小巧的女孩，似花瓣般搖曳的女孩。」他這麼看著初戀，漫長的九百年後，愛開玩笑的神在他死水般的生活投下炸彈，引起巨大的波瀾。一心求死的鬼怪金信開始動搖，燦爛午陽下看見那女孩耀眼的笑容，感受到一絲幸福的溫暖，起了想要繼續活下去的欲望。身上負載著對殺死自己的王千年的憤怒，了無生趣活著的鬼怪，開始對人生產生眷戀，嚐到美好的滋味。

「因為天氣好，因為天氣不好，因為天氣剛剛好。每一天，都很美好。」

因為知道命運的殘酷，才會珍惜神偶爾的照拂，把那視為奇蹟。

因為知道命運的殘酷，才會珍惜生存下來的機會，積極地生活。

因為知道命運的殘酷，才會知道天助不如自助，勇於面對挑戰。

池恩晬是最明白命運殘酷的人，她逃過一次又一次死劫，然而面對選擇時，她不害怕死亡。關於死亡，她已經看得太多。

她也明白自己是平凡的人類，無法與神或命運抗衡。然而，在短暫又歷經磨難的人生中，她仍充滿愛與勇氣，堅信身為渺小的人類，有一天還是可以回到愛人身邊。

那個如紫羅蘭般小巧的女孩，似花瓣般搖曳的女孩，踩踏著燦陽而來的女孩。她是金信唯一的信仰，給予孤單的鬼怪漫漫無盡的人生中一絲希望，讓他相信總有一天她會歸來。

希望他們重逢的時候，沒有神。

我還想說的是……

在《鬼怪》中，我最欣賞Sunny（劉寅娜 飾）的個性，她不像偶像劇中典型的女生，遇到前世或命中注定的人，就算上刀山下油鍋、箭穿心，歷經重重阻礙也要在一起。Sunny反而決定與前世愛人王黎（李棟旭 飾）此生不要再見面。

輪迴轉世中，每個人都有不同的選擇，九百年前，烈陽下身穿華服的女子直挺地站在殿堂上，表情無所畏懼。面對遲疑的兄長，她眼神堅定說，不要有所顧忌，向前走去吧！她永遠勇敢跟任何人告別，就算轉世也一樣。

她在心情不好的下雨天，喝完一瓶剛剛好七杯的燒酒，承載著漫漫思念。不是不愛，而是因為太愛了，就忘了一切吧，來世再見。把你的罪、憾與思念留在這裡，不要帶走。

她看得透徹，明白離開是愛與祝福，還有讓王黎放下愧疚。他背負太多東西，無法前行，唯有放下，才有可能牽著對方的手，迎接來世。

我們看似無法逃離被神操控的命運，有時候不禁想神的安排是玩笑還是機會？但其實命運都是自己的選擇。金信因恨插入胸口的劍，在誤會解開後才有辦法拔起，一切終於有盡頭，化作雨，化作初雪，當你了解愛就會懂得，愛將會包容、理解又原諒，希望對方幸福。

「不管在什麼時間、會以什麼模樣活著，你都要幸福。」穿越無止盡的輪迴與無常，我想這就是金銀淑編劇想要告訴大家的吧。

家人

淚點高的我總在這裡痛哭流涕！

秘密

反轉

人生課題

了解的不多也無妨，是一家人

——我跟家人不熟

有時候我真討厭聽到這句話：「有什麼關係？是一家人嘛！」討厭聽到這句話，於是離家越來越遠，家人的模樣越來越模糊。模糊到「這是我認識的人嗎？」的地步。

難以描繪家人的樣貌，家人讓我發怒、鬱悶，又讓我感到溫暖，感受到愛。家人就是各種矛盾的綜合體。

給我們一刀的是家人，治癒我們的也是家人。

韓文劇名●아는건별로없지만가족입니다

播出時間●2020年

導演・編劇●權榮日、金恩貞

演員●韓藝璃、秋瓷炫、金知碩、鄭進永

元美京、辛載夏等

劇中不斷藉著各家人的身分詢問家人到底是什麼？

在大姊恩珠（秋瓷炫　飾）的眼中，感覺與自己格格不入的家庭到底是什麼？殊不知自己也是家的一份子。

在二姊恩熙（韓藝璃　飾）的眼中，無法棄之不顧的家庭到底是什麼？好像了解家人卻又對他們一無所知。

在老么智禹（辛載夏　飾）的眼中，漸漸生厭的家庭關係到底是什麼？無私包容疼愛自己的卻也是家人。

在媽媽真淑（元美京　飾）的眼中，為家庭奉獻一生，最後卻讓家人越走越遠？忘記最想出門的其實是自己。

在爸爸尚錫（鄭進永　飾）的眼中，不能好好守護家人讓自己積鬱成疾，忘記相伴的妻子除了是家人，也是牽手一生的愛人。

老天爺不會因為「是一家人」而寬待我們。

時間一樣流逝，突然發現父母蒼老，不去了解的事情還是不了解。

寬待我們的是家人。

無論何時回過頭來，我們依舊是一家人。

不過那也回到家人的原點。

家人是一道難解的題目，也可能是一輩子學習的課題。

除了想問「家人到底是什麼？」，也想問家人間應該了解彼此多少？

有時候怕麻煩、有時候怕擔心、有時候⋯⋯就是沒有原因地隱藏著家人不知道那一面。

並非因為是家人，就理所當然要知道彼此的所有大小事。

反而擁有秘密、擁有家人不知道的一面才是長大。

或許更該明白，家人是當發現自己隱藏的一面時，依舊會無條件接受的人。

並且，了解一個人沒有原因，可能也是從家人開始。

那討厭的一句話，總有一天也會明白那是家人的愛。

家不是漂漂亮亮的樣品屋，而是真實的吵吵鬧鬧。

不是一摔即破的陶瓷娃娃，而是可以縫補的布偶。

我最喜歡編劇告訴我們，在家人之前，你是你自己。

家人成就了你，你變成自己，可能又會變成誰的家人，最後不要忘記你還是重要的自己，可以實踐自己的夢想。

我相信大家看完《了解的不多也無妨，是一家人》後都會有各自不同的震撼與體悟，難以言喻的心情會放在心底，有一天或許會再翻出來咀嚼，讓自己更完整，或是多了解自己一點。

我還想說的是⋯⋯

《了解的不多也無妨，是一家人》說出我們對家人的糾結、痛苦還有愧疚，我們都知道家人很重要，但是如何在家人跟自己之間相處，讓家人明白自己、愛他們，但也很想好好愛自己。

《了解的不多也無妨，是一家人》幫助我們釐清並不是因為住在同一個屋簷下就要無所不知、了解彼此的一切。而是就算家人之間有許多不了解的地方、有許多的誤會跟衝突，仍用心去認識那些不了解，才是家人。房子有樣品屋，但是家庭並沒有範本，不用活在社會的評價下。

王后傘下

——無論你是什麼模樣，都是我的孩子

前面說過我不是很愛看古裝劇，對教養類的劇情也興致缺缺，不過這是怎麼回事呢？我竟然每週為了《王后傘下》準時入宮！

一向拍攝時裝劇的金憓秀居然久違地接了古裝劇，前導海報有兩種版本，一是她氣勢驚人、炯炯有神地直視著鏡頭，二是滂沱大雨中，她在寬闊無人的宮殿前替年幼的孩子撐傘。之後的主要海報裡，她則提著裙子以像腳底著火的模樣奔跑（當媽媽的應該心有戚戚焉），光是海報就如此多樣貌，勾起了我的好

韓文劇名●슈룹
播出時間● 2022年
導演・編劇●金亨植、朴바라
演員●金憓秀、金海淑、崔元英、文相敏
玉子妍、姜溧熙、金義聖等

奇心。

不過一入場就讓人眼花撩亂，太多登場人物，讓我大喊吃不消！但讓我繼續看下去是因為第三集啓晟大君的秘密。沒想到一向四平八穩的古裝劇會有這樣的安排，更讓人動容的是由金憓秀飾演的中殿娘娘為孩子撑起了傘。在眾人面前，她是母儀天下的中殿，但在孩子面前，她只是個想替孩子遮風擋雨的母親。

如果中殿娘娘不像中殿娘娘，這個朝鮮王朝可能跟我以前在韓劇中看過的不太一樣！

在這齣戲中可以看見王跟中殿的感情意外地不錯，夫妻間彼此信任也尊重。政權明暗波濤洶湧，在媽媽大妃跟臣子的各種威脅壓迫下，王都算是個好隊友，讓人看了舒心許多。

再來是婆媳對決好精采（嗑瓜子）！能夠跟金憓秀飆戲的就是金海淑老師了！我太常看金海淑飾演慈祥的媽媽或是奶奶，差點忘記她也是個狠角色，

眼睛一瞪立刻讓人不寒而慄，心狠手辣的程度讓領議政（金義聖　飾）望塵莫及，所有人都是她眼中的棋子，如果沒有利用價值就無情拋棄，她所做的一切到底是為了自己還是孩子？

最後是一班大君，一開始我還擔心自己「古裝臉盲症候群」會認不出角色，事後證明只是我多慮，只要先認那個最帥的就可以了，看劇就是如此樸實無華。雖然優秀的王世子過世令人惋惜，不過推進了後面精采的世子擇賢競賽，除了把成楉大君（文相敏　飾）的帥度推到最高點，也看見後宮媽媽們用盡所有手段想讓孩子成為下任王世子，激烈的競爭中對權勢的欲望讓自己忘了自己也是位母親，忘了愛著自己的孩子，然而孩子卻沒有一刻忘記母親，生長在萬事不由己的宮裡，即使痛苦難過也不敢跟血脈相連的母親說。中殿則會告訴孩子們，難過時說出來也沒有關係，這樣人們才會知道，你其實一點也不好。

《王后傘下》中展現出比現代社會更激烈的王室教育與競爭，讓我不禁想著陪伴養育著我們的母親是什麼呢？有人回答是山，有人回答是海、是陽光、是月亮，像是大自然的一切。這裡有位母親想成為一把雨傘。

如果生活在險惡的宮殿裡，應該會想要成為孩子的盾或矛吧，當孩子受傷時可以替他擋厄，當孩子想要成為君王時幫他剷除阻礙。雨傘不堪一擊，也不是天天下雨，為什麼會想成為一把雨傘呢？

比起偉大的母親，她可能更想當一位平凡的母親吧，能夠在孩子惹事時，提起裙襬狂奔；在孩子病痛時，在病塌旁看照他；在孩子恐懼害怕時，告訴他自己並沒有生氣；在孩子生氣時，承認自己也會愚昧犯錯。

因為並不偉大也非聖人，所以母親會犯錯，王也會犯錯，平凡的我們也一樣，犯錯時應該要勇敢承認，才能避免犯下更多無法挽回的錯誤，不讓愧疚與恐懼吞噬了自己。

我們不只能在《王后傘下》中看見中殿的堅強，也看見她的慈悲，關愛其他的孩子，憐惜著孩子的遭遇。並不是為了指責其他母親，因為犯錯時受到最大懲罰的也是母親，她們想要當孩子的矛或盾，這就是母親的心情。透過這齣戲，我們明白了沒有人生來就懂得如何當母親，而是在成為母親之後，時時刻刻學著如何當母親，跟著孩子一起成長。

在為人父母之前，我們也曾經是孩子。對我來說，令人感動的還有中殿願意放孩子飛翔的勇氣，自己的愛並不是萬能，能夠尊重並信任孩子，讓他自由，自己想念時就打開孩子的自畫像看看。雖然母愛不是萬能，但如果沒有她的支持，孩子無法踏出宮殿一步。之後，就算雨天需要自己撐傘，也會想起曾經替自己撐傘的母親。

當我們長大後，就會懂得如果能替人撐傘遮風擋雨，就是一件了不起的事情，是最美麗的心意。

我還想說的是……

這部作品就像中殿一樣，充滿智慧又仁慈，忠實描繪出母親的各種模樣，不是理想中端莊優雅的模樣，而是母親也會徬徨失措，也會火山爆發，有些母親也有自私、喪心病狂的一面。然而，面對各種無法預期的狀況與挑戰，依然能抱持著她的信念，永遠不被外界動搖。

飾演中殿的金憓秀功不可沒，不只是眼神，還有充滿英氣的儀態，不怒而威的氣勢讓人也想跟著尚宮一起喊娘娘。但是在脆弱的時刻，我們也因為感受到她那份心碎而落淚。她不只抓住了觀眾的目光，也控制了觀眾的呼吸，跟著劇情緊張，不敢喘一口大氣，看完這部劇真的會被金憓秀收服！

還有因為大君孩子們太可愛，世子太帥氣，還收了一個兒子……

雖然《王后傘下》是一部古裝劇，但編劇新穎的說故事方式，在架空

的時空背景下有著不一樣的觀點，朴編劇也考究了許多朝鮮的歷史（朴編劇的興趣之一是蒐羅韓語跟古語），發覺許多大家不知道的朝鮮軼事，因此看的過程不會枯燥無聊，反而有新鮮感。除了中殿的雨傘外，片頭的每項物品也代表著不同的角色以及意義，讓人了解到編劇的細膩。

有著深刻意義，也兼具趣味性，成就了魅力十足的《王后傘下》！

小女子

——人生在世，至少要帶一顆炸彈吧！

邪惡與瘋狂。

是什麼讓一切變得邪惡與瘋狂？

《小女子》有太多吸引人收看的原因，由《黑道律師文森佐》的金熙元導演與《Mother》、電影《分手的決心》的丁瑞慶編劇攜手合作，金高銀、南志鉉、朴持厚、嚴志媛、秋瓷炫等實力派演員演出，從預告、海報都像是讓人無法移開目光，鑲著碎鑽閃閃發亮的黑色高跟鞋。

韓文劇名●작은아씨들
播出時間●2022年
導演・編劇●金熙元、丁瑞慶
演員●金高銀、南志鉉、朴持厚等

我跟著那雙要價不菲的高跟鞋入場，沒想到卻看見美麗的女子陳花英（秋瓷炫 飾）死在衣櫥裡、掌握公司財務的理事煞車失靈，我們就像三姊妹中的大姊吳仁珠（金高銀 飾），莫名其妙被捲入龐大陰謀之中，從劇名根本不知道會是這樣的劇情。

接下來的劇情只能說都是邪惡與瘋狂，觀眾沒辦法得知奉守金錢至上的社會腐敗不堪的那一面，如入鮑魚之肆，久而不聞其臭，我們也是體系中的一員。凶手像是駕駛著一台失速的貨車，沿途想要誰死就撞死，案發地遺留著不知名的神秘蘭花。理智的我試圖理出頭緒，但那就像是想拉住失控的風箏，一切都已經不可能。如果不能要求合理，那我們就來看看這一切有多麼瘋狂吧！

在《小女子》中，我們看見對金錢社會赤裸裸的討論，三姊妹更毫不掩飾自己的本性，想要守護家人的欲望、想要實現正義的欲望、想要晉升上流社會的欲望。不堪資本主義重擊的姊妹像一盤散沙，我們看不到貧窮人家善良與美

好的模樣，但如果這個人吃人的社會還談及這些才更顯得可笑至極。

編導用華麗的壁紙與神秘的蘭花包裝被瘋子統治的世界，我們沒有想到這部劇還有另外一個隱藏的導演——元尚雅（嚴志媛 飾）！附帶一提，她老公朴載相（嚴基俊 飾）充其量只能算是跑龍套的，但觀眾太理所當然把他當成了大魔王。我們可以說是劇情太瘋狂，但如果這一切都是精心設計的呢？編劇早就知道當男性站出來，觀眾就會直覺判斷他是權力食物鏈的最上層，因而故意利用先入為主的盲點去製造劇情的反轉。對朴載相來說也是，他以為不計一切代價已經爬到了最高處，但其實骨子裡還是低下的僕人，爬到最高也注定墜落。

用悲劇導演無數悲劇的元尚雅，對她來說結局才最重要，過程一點也不重要，這也像是《小女子》的劇情，充滿狗血與衝突，突然喊卡又換了場景，觀眾不禁大喊：你也講講邏輯啊！但唯一的勝利法就是比她更不講邏輯，只有不在她的規則之中，那個人就是吳仁珠，畢竟她就是讓觀眾傻眼，背著二十億走在路上的人。元尚雅的瘋狂創造了邪惡，而丁瑞慶編劇創造吳仁珠，想要證明可以靠平凡又傻氣的吳仁珠打倒瘋子創造的邪惡體制。

元尚雅的世界與吳仁珠的世界截然不同。元尚雅有深愛她的丈夫、離家時會寫長信給她的女兒；吳仁珠離婚單身、小妹用隨便撕下來的紙張一角簡短告知行蹤。或許觀眾會用同情的眼光看吳仁珠，但是她清楚知道自己不需要戀愛，只需要一間可以安置靈魂的房子。她愛著妹妹們，但不會把她們綁在一起生活，希望妹妹們可以去做自己想做的事情。

得到房子的吳仁珠知道自己變得稍微有點不同，這表達了現代女性已經跟以前不一樣。吳家三姊妹用自己的方式對抗社會長期的不公平，這也跟以往不同。她們沒有聯手合作，看似分離的支線，最後聚集成圓滿的結局。

《小女子》如果沒有身為女性的金熙元導演，大概無法了解到丁瑞慶編劇想要傳達的訊息，她用高級訂製服般的美學與剪輯去展現諷刺的社會，一切瘋狂懸疑刺激都緊緊抓住觀眾的目光，成就了這部美麗的作品。

我還想說的是……

《小女子》挑戰觀眾對瘋子的接受底線，但反正踩線就踩線，因為我就是個瘋子！這種沒有在管觀眾的瘋子態度我真的激賞！這部劇的企劃意圖是以現代韓國社會重新詮釋小説《小婦人》，對於編劇而言，現今的韓國社會就是被金錢與權力掌控著的瘋子模樣，自嘲就是最高級的幽默。

如果不帶著一顆手榴彈，很難毀滅這瘋子的世界。吳仁珠帶著這顆手榴彈，不如我們所預期地往某人投擲，而是選擇拿來拯救一個人。這才會使這個瘋子的世界崩潰。

《小女子》讓我知道，我想要的圓滿結局並不是家人和解團聚那種傳統劇碼。大家各自安好，有錢跟房子就是安置靈魂最好的方式。仁珠在房子的那幕，大概是我最懂這個角色的時候，雖然說不上來，但我也漸漸變得不一樣了吧。

童書　成長　羈絆

雖然是精神病但沒關係

——你就是自己的主人

我一直都很喜歡戲劇中加入童書的元素。

童書中的角色與台詞給人帶來的啟發有時候比劇情本身還要多。

《雖然是精神病但沒關係》搭配上大人口味的童話故事動畫，與主角們內在相呼應，讓每個故事躍然紙上更加生動，雖然是暗黑系，其實是用更溫柔的角度去撫慰在成長路上遍體鱗傷、忘記自己真實臉孔的大人們。因為當身邊的人否定我們、不愛我們，我們也漸漸忘記愛自己。

劇裡面我最喜歡的角色，可能也是成長最多的角色，就是身為自閉症者的

韓文劇名●사이코지만괜찮아

播出時間● 2020年

導演・編劇●朴信宇、趙容

演員●金秀賢、徐睿知、吳正世、朴珪瑛等

哥哥文尚泰（吳正世　飾）。其他主角文鋼太（金秀賢　飾）或高文英（徐睿知　飾）都理解「看人眼色」這個必備的社交技巧，但是身為自閉症者，理解他人去適應社會是非常困難的事情。

文家兄弟相互扶持的過程中變得不可分開。文鋼太說服高文英讓他們三人一起生活，但是勇敢放手的卻是看似不可離開水的魚──文尚泰。從小照顧哥哥的文鋼太也深深依賴著哥哥給他的溫暖與愛。在連自己都不愛自己的時候，文尚泰無條件愛著他。

我也必須稱讚實在太會演的吳正世，從《山茶花開時》無賴自卑的紈褲子弟、《金牌救援》裡無情刁鑽的球團老闆，這次飾演自閉症者演技又一百八十度轉變，完全讓人忘記之前的角色，小細節到動作都張力十足。這是個不容易的角色，吳正世卻讓觀眾覺得除了他，沒有人能勝任文尚泰這個溫暖又療癒的人物。

一路以來看起來難以跟外界溝通的文尚泰學會分享、學會接納、學會保護弟弟妹妹，也學會每一個人都是自己的主人。

童話故事的快樂結局，不是王子與公主從此過著幸福美滿的日子。

而是你是你自己的，你就是你自己的主人。

我還想說的是……

就算身邊有人，我們也常常會無由來地覺得孤獨。

為了照顧自閉症的哥哥，需要每兩年就換住處，文鋼太覺得如浮根太孤獨；身為兒童文學界的女王，擁有許多粉絲的高文英覺得孤獨，比起可以直接說有什麼身體上的病症，更多時候是難以描述的心症，也難以對別人說出口。其實也不是要別人回應些什麼，只要簡單的「沒關係、沒關係、沒關係」就可以了（重要的話要說三次）。接納原本的自己，才有辦法掙脫別人套在自己脖子上的枷鎖。

那個枷鎖也有可能是名為「家人」的枷鎖，有血緣關係不代表就要永遠生活在一起，沒有血緣關係也不代表就沒有深切的羈絆。擺脫「家人」二字，下雨時撐一把傘、在人生中一起旅行就是最好的隊友。

冷色調

血緣關係

兒時創傷

MOTHER

——成為母親是無法治癒的病

我不需要煽情。

如果人生就是齣悲劇，不需要哭泣，也可以感受到悲傷。

當悲傷越重，話語要落得更輕。例如，她說：「我愛媽媽。」

在冬日，不用調色，就顯得蒼涼。她在天台上用手電筒照著傳單，仔細唸出菜名，你就知道她是個有家歸不得的孩子。

有些場景不用多說，就讓人怵目驚心，例如，大型行李箱、黑色塑膠袋。

韓文劇名 ● 마더

播出時間 ● 2018 年

導演‧編劇 ● 金哲圭、丁瑞慶

演員 ● 李寶英、許律、李惠英、南基愛、高聖熙等

一開始的鏡頭冷，是面對孩子金慧娜（許律　飾）持續遭受虐待時周遭的冷漠，想著這我管不著，共同等待世界末日的到來。

孩子的熱情發問與黏人，顯得突兀又莫名。

後來的鏡頭冷，是女主角姜秀珍（李寶英　飾）下定決心後的冷靜，計畫讓孩子落海失蹤、將存款全部提出，金慧娜從此是姜允福。

但是秀珍會發現，當一個母親並不容易，把一個活生生、軟呼呼的小生物抱在懷裡，比想像中更沉。

當秀珍慌亂拿不定主意時，我居然感受到安心。她也是個人啊，鏡頭也漸漸有了溫度，從遼闊無人的海邊到了平常的巷子裡，兩人四腳同步走著。

如果問姜秀珍為什麼要這麼做，可能是當她回過神時已經這麼做了。小小的慧娜帶領著秀珍遇見許多人，治癒孩子提時留下的傷口。逃亡期間，也了解了為何生母會拋棄她，而養母選擇了她。

一開始我並不喜歡過於強勢的母親姜英信（李惠英　飾），不尊重女兒的意

願，執著替姜秀珍打點衣服與人生，剷除與女兒間的任何障礙，這位媽媽病得不輕，我這麼想。

姜英信與姜秀珍，跨越不了血緣關係，華麗與樸素，兩人終究不像。

當姜秀珍義無反顧地牽起允福的手逃亡，來到姜英信面前，我們才明白這兩人確實是母女。

姜英信張開強大的保護網，想將三個女兒、孫子與孫女都保護妥適，卻不能被他人看穿她此刻虛弱，有如在鋼索上行走。

但她無時無刻都是一個母親，所有的堅強都來自於女兒，所有的脆弱也來自於女兒。

姜英信遇見姜秀珍時就已經是個小大人。因為不是親生母親，無時無刻懷疑自己，擔心自己是不是做得不好，於是想給她滿滿的愛，讓她過更好的人生。

直到生母南洪熙（南基愛　飾）將姜秀珍襁褓時穿著的小小包衣交給她，那心中的缺憾與不安才終於被填滿。

後來我把所有眼淚都給了姜英信。

果然，母親不是那麼容易理解。

曾經討厭的，最後竟是最愛的角色。

母親也許不太了解自己，但她十分明白，自己愛著孩子。

你也如同主人公，一開始只想著逃跑，不要被抓到。

直到最後才發現，遇見的每一個人，都有意義。

最重要的是與過去的自己和解。

原本想要抹掉過去、遠走高飛的姜秀珍，因為遇見了允福，偶然發現生母、求助於養母，命運毫不留情地揭開傷口，逼你直視它。

當了母親後，才發現母親的弱小與強大，輸給了孩子，又為了孩子與世界對抗，在這之中解開了打了死結的人生。

我還想說的是……

我曾想過，都已經看過日劇這麼精采的作品了，還需要看韓劇版嗎？

但是看了覺得與日劇原著相比毫不遜色，非常值得一看。

執導過《芝加哥打字機》、《通往機場的路》的導演金哲圭，這次在翻拍日劇《Mother》上也發揮了專長，把炙熱情感壓抑成淡淡眼神，沿路構圖都是風景；配樂也下得輕巧，如冬日的雪。

丁瑞慶編劇也深刻描寫了有血緣卻沒有血緣親子關係，還有著自己色彩的母親，她在生命中帶給我們怎樣的影響，我們又該如何去解開生命中的結。

GO BACK 夫婦

——因為太想念而看不到的人

服用對象：

★已婚夫妻　★有小孩的　★想要抱抱媽媽的　★想要有個帥學長

《Go Back 夫婦》描述一對從大學認識交往到結婚且育有一子的夫妻崔半島（孫浩俊　飾）與馬珍珠（張娜拉　飾），結婚十幾年後在種種現實折磨下決定離婚。有一天，兩人莫名回到初識的大學時期，他們會選擇重新另覓歸屬，還是明白彼此仍是真愛而破鏡重圓呢？

韓文劇名●고백부부

播出時間● 2017年

導演‧編劇●河炳勳、權慧珠

演員●張娜拉、孫浩俊、許正民、韓寶凜等

當我看見劇情介紹時，不禁想著「啊，又是老眼穿越劇情」，演員名單也沒特別吸引我，唯一的亮點就是《心裡的聲音》的編導再度合作，感覺會有趣，沒想到看下去之後才發現真的不錯。

老眼卻不狗血，集數短卻鋪陳細膩，後勁無窮，絕對是部深得好評的戲劇。如果無止盡的怨懟爭吵，還不如離婚。重新回到過去後，見到媽媽掉淚、想到孩子也掉淚，因而開始思考新的人生的可能。

清算過去，就能擁有全新的人生嗎？

那個全新的人生，就是自己想要的嗎？

沒有發現陪伴身邊十八年的老公老婆，因為已經變成習慣的一部分。

漸漸地，許多事情變成理所當然，許多誤會堵在兩人之間，築成了高牆，讓人看不見對方。

編劇使用了巧妙的比喻，當珍珠跟媽媽高恩淑（金美京　飾）述說學長跟繼母的關係時，媽媽回答珍珠，因為太想念另外的人，所以看不見在旁邊照顧他的人。

就像是珍珠因為太想念不在世上的媽媽，所以忘記了在身旁照顧並關心她

的老公。

當半島抱著岳母愛吃的葡萄說：「我也不想要搞砸所有事情，我明明這麼努力地生活，我也很想念媽媽啊！」

半島的痛哭讓人了解到他對命運捉弄感到萬分懊悔，但是在珍珠面前卻不能表達出來。想要好好生活，偏偏天不從人願。即使在現實面前不斷低頭，命運依舊不放過我們。

《Go Back 夫婦》除了夫妻相處，讓人一定要推薦的原因就是「親情」！媽媽跟珍珠的片段真的太催淚，看完都好想回家抱抱媽媽。

當珍珠剛生產完，大家都圍著嬰兒開心討論像誰時，珍珠默默想起了媽媽，也想要讓媽媽看看自己的孩子，卻不能表現出來，應該是開心的時刻，但抑制不住失落的心情，讓人好揪心，張娜拉演得真好。

於是珍珠回到過去後，看見已逝世的母親生龍活虎地在自己面前，再度擁有母親的奇蹟，讓她捨不得離開，全家看電視時也像向日葵一樣望著母親；睡覺時也像神經病一樣在父母房內抱著母親入睡。養兒方知父母恩，為了過去不懂事的自己，全心彌補著遺憾。

如果過著 RESET 的人生，也代表著會清除掉什麼，包含用愛養育的孩子，也不會誕生於這世上，你願意嗎？

重新來過不只是不戀愛、不結婚，也無法再見到自己深愛的孩子。

像是夫妻彼此的罩門，就算好強爭吵，提到孩子就戳中了內心的恐懼。珍珠思念孩子脆弱的模樣，真的會讓人忍不住揪心。

只有母親才能了解孩子對於母親的重要，明白為何珍珠每日作夢囈語著孩子的名字。媽媽說服珍珠回到自己孩子身邊，失去父母的傷痛總會過去，但孩子是永遠的牽掛，讓珍珠勇敢放開自己的手，回到現在。

《Go Back 夫婦》將愛情、夫妻情感、親情每一樣都調味得恰到好處，更重要的是讓每一位觀眾都能有所共感，對自己的生活有所省思，想想身邊的人，更珍惜彼此及擁有的時光。

我還想說的是……

「從今時到永遠，無論生老病死、貧窮疾病、順逆禍福、愉快悲傷，都會不離不棄、同甘共苦，互相扶持」是常聽見的結婚誓言。不過實際走入婚姻後，就是比柴米油鹽醬醋茶還要多上N倍煩惱的生活。

夫妻像是沒有血緣聯繫的家人，有時候靠著愛、靠著義氣、靠著薄薄一張紙去維繫彼此的關係。但在被現實折磨後，可能會後悔自己的決定，會想著當初是不是選擇另一條路會更好，不小心就忘記身邊的人的付出與守護。我們不需要人生再重來一次，我們需要的可能只是「暫停鍵」，在繁忙的日常中，休息一下，喘口氣，才有餘裕看看身邊的人，珍惜彼此的現在與未來。

社會

編劇不畏強權、不曾遺忘，也不懂得放棄。
正義就是他們一輩子的單戀。

校園霸凌　復仇　追到天亮

黑暗榮耀

——我們等到春天再死吧！

體育館裡，有人嬉鬧，有人漫不經心，有人正在傷害另一個人。然後，眾人笑著離去，留下奄奄一息的人。

一息尚存的她腦海中必然有過很多念頭，她有辦法逃離慘無人道的凌虐嗎？有誰可以幫她嗎？不然就這樣死掉好了，一了百了！在她求生不得、求死不能時，她決定踏上復仇這條黑暗又漫長的路。

她叫文同珢（宋慧喬　飾），以報復朴涎鎮（林智妍　飾）為目標活著。

韓文劇名●더글로리
播出時間●2022年
導演・編劇●安吉鎬、金銀淑
演員●宋慧喬、李到晛、林智妍、金赫拉
朴成勳、鄭星一等

從那刻開始，她所做的一切都是準備，打工賺錢是準備、上大學考上教職是準備、跟學長朱如炡（李到晛 飾）圍棋對弈是準備，足足準備了十幾年才能夠站在曾經霸凌她的人面前。這群加害者卻幾乎忘了她，包括以前對她做過殘忍的事蹟。

沒有人受到任何懲罰，朴涎鎮成為氣象主播，還跟建設公司老闆結婚、養育一個漂亮的女兒，全宰雋（朴成勳 飾）是高爾夫球場的老闆，李蓑羅（金赫拉 飾）成為新銳畫家，崔惠程（車珠英 飾）當上空姐，孫愭梧（金建宇 飾）是全宰雋的私人助理跟司機。沒有人不幸，甚至都過著如魚得水的揮霍生活。

文同垠的陰鬱寡言與他們歡快享樂是極大的諷刺與對比，好像認真的人就輸了。但她是認真的。看文同垠一步步執行復仇計畫，像是在觀看她下圍棋一樣，從棋盤的邊緣往中間，掐準時機調到世明市當朴涎鎮女兒睿帥的導師，好好圍起自己的地，同時又破壞對方的地盤。越來越多人變成她的棋子，沉默卻猛烈的攻勢讓朴涎鎮嚐到敗陣的滋味。

只想著自己永遠生活在永晝的涎鎮，未曾去想將人送入黑暗的永夜的罪大惡極，面對文同琨的復仇，像是看見從棺材裡爬出了活死人，只想用高跟鞋狠狠把人踹回棺材裡，永遠埋葬起來。

如果要對惡人說些感謝的話，我想必會說，謝謝你壞到骨子裡，讓我不會對你產生一絲憐憫。一個是涎鎮、另一個是同琨的母親。見錢眼開、出賣女兒如魔鬼般的母親，無疑是同琨人生中第一位加害者，親手將她推下廢墟，在她心中留下深深的傷口，也因為有著切不斷的血緣，才能夠做出絕望的報復。

當朱如炡問她，為什麼要復仇？那是毒，會讓人生變成一片廢墟。我也跟著輕輕笑了。如果是早就在那裡的人怎麼會就此停手呢？文同琨也早明白，應當付出龐大的代價，畢竟她傾盡所有只為準備這場榮耀的復仇。

我們跟著文同琨反覆咀嚼著復仇。如果疤痕永遠無法抹滅，復仇到底可以帶給我們什麼？復仇或許會把人生變成廢墟，但它卻可以把文同琨帶離高中的體育館。回歸榮耀對她而言，是回到起點讓停滯十八年的時間齒輪再度轉動起

來。

當離開滿是痛苦回憶的體育館，也才有辦法看見身邊陪伴的人。高中時想幫助她卻丟了工作的保健室老師，工廠宿舍裡怕吵到念書的她而踮起腳尖輕輕走路的同事，復仇時擔心她沒有吃飯想要逗她笑的跟監阿姨，為她跳行刑舞的劊子手學長，默默掩護她的房東太太，都站在她這邊無條件幫助著她。

只想一了百了的時候，遇見願意拉你一把的人，說句：「好冷，我們等到春天再死吧！」就足以讓人繼續活下去。

我還想説的是……

《黑暗榮耀》是復仇劇的天花板！

必須了解復仇，才有辦法寫好一部豐富飽滿的復仇劇，有著憤怒、焦躁、嫉妒、自卑、懊悔、悲傷、痛苦等種種情緒，藏在每個角色的行動與對話中，觀眾被黑暗又懸疑的氣氛吸引住目光，角色間衝突的緊繃又讓人喘不過氣來，猜不透劇情下一步，想快點知道有沒有成功復仇，於是一集接著一集看下去。

跟著隨劇情起伏的心情，我也想要她復仇成功，也願意成為與文同珉一起跳行刑舞的劊子手。

必須了解復仇，不只是策劃天衣無縫的復仇計畫。對於第一次寫黑暗復仇劇的金銀淑編劇來説，她明白大眾想要的是加害者的下場一個比一個慘，她也寫好寫滿給大家一個痛快。不過比起加害者們，她想必也不斷思

考著受害者的心境，當自己痛苦想一了百了時，看見別人要自殺，就趕緊去救人，如此善良又容易心軟的人，為什麼會下定決心報復？什麼能撫慰他們過去的傷痛呢？

金銀淑編想要跟在黑暗中的人說，不管如何，我們活下去吧！唯有活下去，才能找到答案，看見寒冷黑夜裡閃爍的星星。

《黑暗榮耀》從劇本、導演到演員都值得大大讚賞，可以品味的細節太多了，無法一一拿出來好好唱名鼓掌，只能用一刷、二刷來表示我們對它的喜愛。

財閥家的小兒子

──錢就是正道

如果成為了財閥家的子女，如同中了樂透頭獎，不，可以說是在投胎時就搶得先機、中了樂透的人生勝利組。如果成為家中的小兒子更是爽缺，一來沒有繼承家業的壓力，二來還可以無後顧之憂地做自己喜歡的事情。

成為財閥家的小兒子，想必是眾人欽羨的焦點。

如果他沒有野心的話，將會是一帆風順的人生。

《財閥家的小兒子》劇情描述僅高中學歷畢業的尹炫優（宋仲基　飾）是

韓文劇名●재벌집막내아들

播出時間●2022年

導演‧編劇●鄭大胤、金泰姬

演員●宋仲基、李星民、申鉉彬等

順洋集團未來資產管理組的組長，負責管理財閥家族成員的風險。某日，他意外發現一筆龐大的海外資金，結果遭人誣陷殺害，醒來後發現自己成為順洋集團中的「4-2」，即會長陳養喆（李星民 飾）排名第四的兒子的次子、陳養喆的小孫子陳導俊。一位早就不在尹炫優管理範圍內的人。重生為財閥家小兒子的他，決定找出殺害自己的凶手，並且成為財閥家的繼承人。

還沒有看結局之前，我以為就是爽快的復仇劇！想像也許原來的陳導俊就跟哥哥陳亨俊一樣，對家族企業一點興趣也沒有，自由自在過著自己喜歡的生活，是因為尹炫優重生後有了不一樣的變化，才成為長輩忌憚的存在。

以及，成為陳養喆最疼愛的小孫子。

沒想到我會被阿公擄獲了注意力與同情心。就算在妻子與兒子眼中，他是為了事業不顧血濃於水的家人，冷酷無情的家長。為了瓜分家業的大餅，兒子們無不使出渾身解數證明自己的能力，在這不見和樂美滿相親相愛的家庭中，只有勾心鬥角的生存競爭，而「長子繼承制」是避免兄弟反目成仇的防線。

以往我們只會在韓劇中看見財團會長為了利益不擇手段、卑鄙討人厭的模

樣，但是在這裡並不是一個自大又一意孤行的老人家，而是有遠見又大膽，具有洞察力，從物產、鋼鐵、汽車到半導體，引領著韓國走向現代化與全球化，成就非凡的企業家。他的孩子卻像軟肋般，他無庸置疑愛著孩子們，同時也恨鐵不成鋼。

原本這是一個復仇的故事，但我們卻愛上了仇人，成為陳導俊的尹炫優對於未曾見過面的財團創辦人陳養喆從一開始充滿敵意，在解決一波未平一波又起的事件過程中，開始有了信賴與欽佩，培養出爺孫間的革命情感。陳養喆在小孫子陳導俊身上找到長子與長孫沒有的領導者特質——野心、疑心與變心。

明明應該要撻伐陳養喆是位不及格的家長，是什麼樣的魔力讓我們景仰這位老人家，就像小孫子陳導俊一樣，見到陳養喆健康走下坡、有失智的徵兆時，想到的是要保護老人家的秘密，並不是覺得這個報應很痛快。或許陳導俊想要得到順洋集團，是因為不願看見阿公用盡一生心血打造的順洋集團毀於短視近利又腐敗的長輩手上。

只是最終，我們沒有看見陳導俊成為順洋集團的主人，無法翻轉的命運讓

一切成為南柯一夢，引人深深悵然。並非尹炫優沒有復仇成功，而是在夢境與現實的交錯中，陳養喆一邊罵著陳導俊不該可憐時日不多的爺爺，只會拖垮自己。不留一毛錢給他，是為了讓他不留情面地踏過自己，才能守護順洋。並且在失智病發時，依舊記得導俊是自己的孫子，是最像自己值得驕傲的孫子。那未曾寫在會長傳記裡，卻真實發生過。

尹炫優並非陳導俊，陳導俊曾經活著，像他爺爺一樣有著野心、疑心與變心，同時也真心敬仰爺爺，成為最懂陳養喆的人。

活過陳導俊的人生，尹炫優才明白自己與父母不幸命運的罪魁禍首並非無辜的陳導俊。在那之前，母親的早逝、父親的失業都是自己不去面對的藉口，並且把內疚拿來替真正的凶手做牛做馬，只有自己說出事件的真相才是真心的懺悔，真正的復仇。

即使只是瞬間，作夢也好，尹炫優也成為了陳養喆最疼愛的小孫子，想要好好守護著順洋。

《財閥家的小兒子》是二〇二二年末最具話題性的韓劇，一開始是眾所矚目的宋仲基回歸，大家都很好奇他為什麼會挑上一部財閥家族的故事？

上檔後因為劇情人物與背景設定影射韓國三星、現代等財團，幫觀眾上了一堂韓國重大經濟歷史課。除了朝鮮史，現在大家對韓國近代史也略知一二！在滿足大家對財團鬥爭的八卦好奇心下，又引起一波熱烈的討論。

能夠引起廣大迴響與高收視率的最大功臣，就是飾演順洋集團會長的李星民大叔！

無論是講話的語氣、神情或是走路的姿態，都有著居高臨下的壓迫感，氣勢驚人，有著老人家不容挑戰的權威感，光是看著也會跟他女兒一樣在旁邊瑟瑟發抖。

不只是他不怒而威的模樣，他隨著劇情推演而逐漸衰老，老人家的儀

態跟說話輕重也隨之不同，以及失智後的幾幕眼神轉變，都讓人感受到他出神入化的演技。

《財閥家的小兒子》的結局無法滿足所有人，但光是看李星民的演技就值回票價！

韓國重大刑案

犯罪側寫師

犯罪心理

解讀惡之心的人們

——打敗怪物的方法

每次發生震驚社會的重大刑事案件時，所有人都祈禱早日將凶手逮捕歸案，繩之以法，但是事件在抓到罪大惡極的凶手後就落幕了嗎？對於那群「解讀惡之心的人們」來說，這才是開始。

《解讀惡之心的人們》改編自韓國首位犯罪側寫師權一容和紀實作家高納穆創作的犯罪小說《追逐怪物的人》。金南佶飾演的宋霞永的原型人物就是韓國第一位犯罪側寫師權日勇，另外一位重要角色國榮秀（陳善圭 飾）的原型則是對鑑識跟科學搜查著迷的書痴警察尹外出，他意識到「建築物越高影子就越

韓文劇名●악의마음을읽는자들
播出時間●2022年
導演・編劇●朴寶藍、薛伊娜
演員●金南佶、陳善圭、金素辰等

長」，在二十幾年前韓國警方對於連續殺人犯還沒有認識時，就發現了解科學辦案的重要性，並非只靠警察的經驗與直覺，努力奔走成立了犯罪側寫單位。

劇中也都是改編自當年讓韓國人人心惶惶的社會矚目案件，第一起是姦殺四歲女童分屍案，宋霞永發現凶手家裡的冰箱等蛛絲馬跡，最後逮捕到凶手。與凶手訪談後，更讓他無法接受的是凶手人生中遇過家暴、歧視等令人同情的處境，但究竟是哪裡出現了分歧點，讓凶手殺人後仍毫無悔意，甚至只顧著向他抱怨看守所糟糕的環境。宋霞永那時便明白自己面對的不是普通人，而是人模人樣的怪物，也意識到自己走向的是一條難以向外人述說的孤獨的路。

除了一般人難以理解，早期警方也對犯罪側寫師充滿防備心與不信任。為了減少警方內部的反對聲浪，將單位命名為「犯罪分析組」。在犯罪建檔資料不發達的年代，就算有類似案件，也可能因為跨區域而難以察覺是同一人所為，單憑警察們的經驗與直覺，很可能錯失將犯人逮捕歸案的時機。劇中第二起是改編自韓國知名連續殺人犯雨衣殺手「柳永哲」案件。比起傳統緝凶的警偵劇，這邊更加深刻地描寫了與躲在暗處的凶手的心理拉鋸戰。原著《追逐怪物的人》中提到權日勇結束與柳永哲的訪談後，第一次有了「以後在我要走的這

條路上，會聽到很多我不想聽也得聽的故事，往後我的人生都得擁抱這些故事走下去了」的想法。

在訪談這些殘忍無情的犯人之前，需要閱讀相關資料，例如學校、犯罪紀錄、生活習慣等等，事前徹底掌握對方的一切，千萬不能對犯人生氣或說教，必須理解犯人說的一切。想要獲得事實與原由，就必須跨越犯人心防的那道檻。明明知道應該刻意保持冷靜、阻斷情緒交流來防止精神上的耗損，但是宋霞永就算外表冷漠，但並非冷血無情。當他不斷跟怪物戰鬥，進入犯人的內心，就好像走進黑暗之中，最後被黑暗吞噬，他開始懷疑自己是不是也成為了怪物？

《解讀惡之心的人們》不僅深刻描寫連續殺人犯的動機與行為，案件拍攝還原度超高，宋霞永與犯人對手戲中的眼神跟拍攝畫面都相當精采，也細膩顧及到犯罪側寫師選擇這條路的內心掙扎。對於宋霞永而言，不僅要追逐怪物，也要打敗自己內心的怪物，找到自己投入這行的初衷。我們與怪物並不相同，為了撫慰人心，會繼續奮鬥下去！

我還想說的是……

《解讀惡之心的人們》裡面提及的社會重大刑案，相信看過韓劇的人都不陌生，以犯罪側寫師的角度剖析又讓人看見不同的一面，產生不同的思考，並非隨便便拍一部常見的懸疑推理劇而已。

尤其飾演犯罪側寫師宋霞永的金南佶給人一種安心感，像是提著燈籠的人，讓跟著走在暗夜裡的我不至於太過害怕。跟著他就會抓到凶手，也會走到光亮的地方。

人生艱難，充滿坎坷與不安，但是只要願意相信自己，就會明白自己與怪物不一樣，也有能力跟怪物奮鬥。現今社會犯罪越來越多元，或許不像以前駭人聽聞的典型殺人案件，但是傷天害理的行為跟毀了被害人的人生無異，我們必須保持著解讀惡之心的態度，將怪物繩之以法。

少年法庭

——我對少年犯厭惡至極

一旦點開就想快點把整部劇飆完！

一方面是劇情緊湊，最主要是不趕快看完真怕晚上會輾轉難眠或作惡夢！

《少年法庭》對於少年犯罪處境的描寫真實到讓人不舒服。如此真實是編劇金玟錫花了四年多的時間，實際走訪負責少年犯的法官、保護官、律師以及相關處置機構後完成劇本，劇中的合議審判制度雖是虛構的，現實中法官也不會親自調查案件，但劇中對於少年犯的描寫、藐視法律的態度寫實到令人頭皮發

韓文劇名●소년심판
播出時間●2022 年
導演・編劇●洪鍾燦、金玟錫
演員●金憓秀、金武烈、李星民、李姃垠等

麻。

比起一般戲劇用上帝的全知視角讓觀眾提早站對邊去判斷對錯，《少年法庭》則是用朦朧、晃動，拍出對立、矛盾的兩種腳本。這時候你會相信誰？你該相信誰？

兩位部長姜源中（李星民 飾）、羅瑾熙（李娷垠 飾），以及左右陪席法官車泰柱（金武烈 飾）、沈恩錫（金憓秀 飾），四位法官都是站在不同的角度去看案件與少年犯們，也提供觀眾不同的切入點與思考。沈恩錫開口就是「我對少年犯厭惡至極」，毫不掩飾嫌棄鄙夷的態度，和社會大眾普遍認為少年法庭法官特別有愛心與耐心的印象完全不同；而脾氣火暴的姜源中用跟沈恩錫不同的角度去看待少年犯，認為少年案件不再只是個人問題，應該是社會和國家必須共同站出來面對的問題；溫柔的車泰柱則總是站在少年犯這邊，對於誤入歧途的少年犯循循善誘，希望早日讓少年犯重返社會。

從每位法官不同的處理態度，觀眾可以看見少年在犯罪時遭遇的各種處

境。或許是金玟錫編劇在田野調查時感受到現實中法官審判過程的兩難與掙扎，當孩子們忙著把錯推到對方身上，若不深入調查便難以窺見事實的真相。如果大人們口口聲聲說孩子是國家未來的主人翁，為何投入的人力與資源如此匱乏？難道只有課業優良、家境良好的孩子才有資格成為國家棟樑？

面對成年人，我們恐怕會先預設立場他是壞人。

面對青少年，我們心底卻冀求這些不是他做的。

令人頭皮發麻的是祈求落空，壞預兆總會發生，那些少年犯確實做出了喪盡天良、天理不容的壞事。看著少年犯的惡行，就算隔著螢幕，拳頭也硬了。

不禁會進一步思考，如果他們從青少年時期就開始為非作歹，那麼漫長人生中是否就會不斷地犯罪呢？

到底從哪裡就出現問題？家暴的父親嗎？忙著賺錢的母親？價值觀偏差的父母？因為跟壞朋友混在一起？還是那僅僅只花三分鐘的審理法庭？或是殘破不堪的法律嗎？《少年法庭》藉著一個又一個連接相扣的案件探討沉重的議題。

養一個孩子需要全村的力量，身為社會一份子的我們都不能置身事外。

對於走入歧途的少年犯來說，可怕刺心的並非來自他人的厭惡，而是大眾的冷漠不關心，家庭與學校都沒有訓斥他們事態嚴重，應該要有人來告訴他們，傷害別人必須付出相對的代價，法律是很可怕的，而不是將法律當成保護傘待往後犯下更令人髮指的犯罪，這是少年法庭存在的意義。

或許我們在看完《少年法庭》後，也會跟沈恩錫法官一樣對少年犯厭惡至極，但是相反地，我們不應該用有色眼鏡去看待少年們，不應該隨便對少年犯貼上標籤，因為我們都明白少年犯罪問題盤根錯節，我們都可能是加害者。

法庭審判結束了，孩子的未來卻還長遠。

我還想說的是……

平常看韓劇拍律政劇，對於少年犯多半只有一、二集的內容，可能看完就搖頭嘆氣，當做對少年犯的普遍感受。

《少年法庭》卻是全方面描寫少年犯罪的結構，不只單一案件。看了以後我才發現少年犯實在太難寫了！抓到犯人後，不可能有暢快的感覺，反而有深深的感慨。到底為什麼這些孩子會犯下這些錯誤，是他們本性就很壞嗎？一連串的提問讓人感到沉重不堪。

編劇用心設計案件，在每一個案件都可以看見不同的面向，甚至從「蔚藍青少年恢復中心」看見附近居民嫌惡的態度、中心主任為了照顧少年犯反而忽略了自己的孩子，導致孩子的行為偏差。很多事情都跟我自以為的不一樣。就算再厭惡，我們都應該看看《少年法庭》！

殭屍校園
——學校沒教的事

教科書上沒教的事：當你的同學跟老師成為了殭屍，該怎麼辦？

一、裝死
二、打贏他
三、躲起來

劇中學生們的應變能力都比大人強，最主要的支線就是二年五班的南溫召（朴持厚 飾）與李青山（尹燦榮 飾）、崔南拉（趙怡賢 飾）與李秀赫（羅

韓文劇名●지금우리학교는
播出時間●2022年
導演‧編劇●李在奎、千成日
演員●朴持厚、尹燦榮、趙怡賢、劉仁秀、李瑜美等

門　飾）為主的一群同學。父親是消防員的南溫召在耳濡目染下，學得不少生存技能，才能在一開始幫助同學度過危機關卡，逃到安全的教室。除了他們，還有帥氣的射箭校隊，使用武器的優勢及動腦的策略，俐落又爽快，是被僵屍死活追著時唯一能夠反擊的隊伍。

比起佔有優勢的射箭隊，溫召一群同學必陷入苦戰，有更多的猶豫掙扎，當自己的好友一個轉身就變成僵屍時，不將對方「處理」掉，不僅自己會變成僵屍，更會讓其他同學跟著滅團。採取多數決是正義或是自私？在校園中發生這一切更顯得真實又殘酷。

校園猶如社會的縮影，必然有許多偏執自私的人們。《殭屍校園》的「惡」有許多樣貌，含著金湯匙出身的富家女李娜延（李瑜美　飾），不僅不會對同學伸出援手，甚至陷害他人，不顧他人死活地獨佔資源，自私自利的想法與行動下，讓人看見最終能夠吞噬惡的，有時候就是另外一種惡。

還有被校園霸凌的受害者們。見過地獄的他們，因為滿腔不甘心的復仇心情，進而變身加害者將其他人推落地獄。

在地獄之前，惡人並不會悔過，只會變成更惡之人。原本就是校園惡霸的尹奎男（劉仁秀　飾）變異之後更加執著與瘋狂，邪惡凶狠的獨眼、猶如打不死的小強的行動力，每次看到他，我都想大喊你不要再來了！

一定。也有人堅持住自己的「人性」，選擇不去傷害他人。那麼人類是不是有辦法去包容看起來跟我們不一樣的異類呢？每一次拋出的問題都像是在天秤兩端放上不同的重量，讓觀眾思考到底我們應該共同抵抗的敵人是誰？在危機面前，更應該要保有自己獨立思考的能力。

被僵屍咬到或變異後，就會變成六親不認、沒有人性的非人類嗎？這也不

《殭屍校園》讓觀眾看見就算能力再強大，人也無法單打獨鬥地活下來。即使人性有黑暗面，也有人願意犧牲自我，讓其他人活下來。比起英雄般的主角，願意在關鍵時刻挺身而出的配角們，讓我更印象深刻，如果沒有他們，如何成就英雄最後的奮力一搏？

殭屍有什麼可怕？有比高三生活可怕嗎？只要這麼想，就可以把這部片看

完了！

只看《殭屍校園》的劇名，老實說我沒有興趣點開來。後來看見它在二○二二年 Netflix 全球排名名列前茅，也續訂了第二季，讓我好奇「K-殭屍」除了跑得很快之外，到底有什麼風靡全球的魅力？

雖然發生在小又平凡的校園裡，但劇情不只一條，場景不斷移動，生存下來的學生並不會只待在原地等待救援，每次更換教室地點都有不同的用意，加上移動時都很緊張刺激，不知道哪裡會突然出現殭屍，一邊替他們捏把冷汗，一邊祈禱平安無事！拍攝動員的殭屍臨演們如蝗蟲過境、華麗的特效等等不用多說，讓觀眾不禁用雙手遮住眼睛，又想透過手指的細縫偷看。

《殭屍校園》不僅講述校園內發生的事件，也有外面大人的世界。疫情無可避免地擴散後，口口聲聲說著學生第一，實際上校園變成被政府拋棄

的孤島，只能自立更生，充滿現實的諷刺！能夠和緩氣氛的是看一個救一個的刑警宋在益（李奎炯 飾）的串場，善良的人們或許也是有好下場的。

我們從劇中看見人類會猶豫遲疑、衝動莽撞、悔恨懦弱的一面，必然會喜歡某些人、討厭某些人，帶有餘韻的結尾也讓人更加期待第二季的到來！

D.P：逃兵追緝令

——希望不要再發生這種事

如果喜歡《機智牢房生活》裡劉大尉的朋友，絕對不要錯過《D.P：逃兵追緝令》！

在劉大尉之後，丁海寅接到的角色都比較文青款，看久了就令人滿想念劉大尉這種男人味十足的角色！

《D.P：逃兵追緝令》裡他飾演的是二等兵安俊浩，被長官看中觀察力與推理能力而調去緝捕組（D.P）成為專門追捕逃兵的人，因為時常不用待在兵營裡，也很幸運躲過軍中老鳥的霸凌。

韓文劇名●D.P

播出時間●2021年

導演・編劇●韓峻熹、金普通

演員●丁海寅、具教煥、金成均、孫錫求等

緝捕組編制是兩人一組，除了安俊浩之外，另外一位是由具教煥飾演的上兵韓浩烈。他以前多半出演獨立電影，對我而言很陌生，但不知道為什麼他就是一臉「我很會演戲」的模樣，在海報中也有著令人難以忽視的存在感，確實把痞痞又認真的角色詮釋得很好，與個性上有點木訥耿直的安俊浩的化學反應絕佳，讓人驚艷又印象深刻！具教煥也憑藉韓浩烈一角，拿下第五十八屆百想藝術大賞電視部門的最佳男子新人獎。

《D.P：逃兵追緝令》描述的是將因為各種原因而逃離兵營的阿兵哥們追捕回營。雖然才短短六集，但是許多逃兵的故事都讓人心酸，加上軍中難以想像的暴力霸凌，可能會讓很多人不忍直視。電影導演出身的韓峻熹導演將暴力霸凌的動作都在鏡頭上最大範圍地展現出來，追擊、武打動作都有水準，情緒的堆疊也充滿絕望與壓迫感，原本是帥哥的丁海寅腫得像豬頭一樣差點讓人認不出來，或許如此寫實得令人心痛，才能讓人明白軍中暴力與人權問題從未消失。而善良的人，像是追捕組的三人都是避免逃兵犯下更大的錯誤而把人抓回來，並不是為了處罰懲戒。但光是靠著善良人們的愧咎沒有辦法改變這個沉痾

的制度。

另外一位令人印象深刻的角色是一兵曹石峰（趙賢哲 飾）。原本親切和善，在經歷軍中不平等的暴力霸凌後，對於人性與制度產生不滿與抗議，有太多旁觀者，使得他理解到如果想要有所改變，無法期待他人伸出援手。最後他的眼神並非瘋狂，而是陷入絕望的深淵。趙賢哲深度的演技也得到了第五十八屆百想藝術大賞電視部門最佳男配角獎的肯定。

但是不能因此就放棄，也不可以忘記，像是看著《D.P：逃兵追緝令》就會知道這類事件不曾消失，持續地關注與討論，他人注視的眼光會使壞人不敢輕舉妄動，避免遺憾的事情再度發生。

像是最後申雨哲的姊姊所說：「真希望以後不要再有這種事情了，對吧？」

我還想説的是⋯⋯

近年來可以看見越來越多針對韓國體制議題的針砭，他們並不避諱談及黑暗層面，有什麼問題就大膽提出。此部戲的編劇本人就是D.P出身，真實的人生經歷讓故事更加具體且有説服力，也引起韓國男性觀眾強烈的共鳴。

《D.P：逃兵追緝令》改編自漫畫《D.P狗之日》，不過跟原著不同，加入了老鳥韓浩烈的角色，讓原本壓抑的劇情有了一絲喘息的空間，還可以開開玩笑，也讓觀眾了解「D.P」在軍隊是什麼樣的角色，背負了什麼樣的使命，是劇中不可或缺的重要角色。

就算沒有當過兵也不會沒辦法產生共感。軍隊也是小型的社會，存在著不合理的規定，有著仗勢欺人的加害者，也有善良的受害者，那瘋狂的行徑背後的原因都值得我們深思。

魷魚遊戲

——我們都是旁觀者

對不起了人生，我真的需要錢錢。

活在社會上，就是一場殘酷的生存遊戲，我們都明白這個道理，那如果它變成真的遊戲呢？在真實的生活中已經輸了一塌糊塗，參加一場遊戲又何妨！參賽者到底是沒有其他選擇，還是認為自己可以抱回鉅額獎金、從魯蛇變身人生勝利組？我們看著他們內心，各有不同的答案。《魷魚遊戲》處處對比衝突，充滿童年回憶的兒時遊戲，變成殘忍又諷刺的生存遊戲；參賽者以為能

韓文劇名 ● 오징어게임

播出時間 ● 2021年

導演・編劇 ● 黃東赫、黃東赫

演員 ● 李政宰、朴海秀、吳永洙、魏嘏雋

鄭好娟、許城泰、金姝怜等

抱回高額獎金四百五十六億，卻下場慘死，然後由粉紅色蝴蝶結的棺材收屍，魷魚遊戲像是用糖衣包裹著毒藥。

主角主角成奇勳（李政宰　飾）的編號四五六號暗喻著是金字塔最底層的人，他個性善良，卻讓人討厭到想翻白眼。在這裡，善良已經不是稱讚，而是缺點，就像導演說的，主角很多時候是靠著運氣和其他人的幫助跟犧牲才活到最後。比起最後抱回獎金的人，那些在遊戲中死掉的人更讓人感慨，會不會對方活下去比自己更有希望，因而選擇結束自己的人生呢？

闖關遊戲有「一、二、三木頭人」、「拔河」等，設計都很簡單，每個闖關遊戲都有人叫好、有人喊噓。簡單規則下放大了參賽者的人性，弱肉強食下總會引起我們的人性思考，像是彈珠遊戲，讓兩人一組的參賽者自行決定玩法，要在最後時間贏得對方的彈珠，兩位小女生姜曉（鄭好娟　飾）與智英（李瑜美　飾）在其他參賽者爾虞我詐、拚得你死我活時放棄競爭，去了解對方的身世與處境，在社區巷弄聊天的模樣與其他參賽者形成強烈的對比。

比起其他討論人性的戲劇，這部以直接又粗魯方式，像是個卡在喉嚨的魚

刺讓人不舒服，最後感到恐懼。原來這就是我們現實的世界。活在社會上就是不斷地闖關，贏家就是觀賞遊戲的人，輸家就是參加遊戲的人，就算贏得獎金也還是輸家，看完《魷魚遊戲》並不爽快，反而去思考這種讓人煩躁的感覺從何而來。

我還想說的是……

《魷魚遊戲》上映時正值中秋節，忙著烤肉的我沒空看，沒想到打開社群媒體，不分國內外，太多不看韓劇的人都接二連三地看了，還有鋪天蓋地的迷因圖。眼見韓劇影集變成一種流行，我也得快點跟風看完，還要怕被爆雷，是非常有趣的經驗！

對於習慣看韓劇的觀眾來說，這個故事架構並不陌生，如果用期待的心情點開可能會覺得這又沒什麼。不過能夠風靡全球，吸引不只原本的韓劇觀眾，更引起許多沒有看過韓劇的觀眾的關注，從遊戲設計內容、綠色運動服到裝著機關槍的娃娃都變成話題，顏色對比強烈的美術棚景也讓人印象深刻。

除了這些外在的事物，我想在貧富差距下，困難的處境已經是全世界人們共同的心聲，這才是《魷魚遊戲》會引起熱烈討論的原因。

溫馨

生命遺憾

社會議題

Move To Heaven：我是遺物整理師

——眼睛看不到的，不代表不存在

有些人可能會注意到亡者留下了什麼？

我則是好奇有什麼東西裝進了箱子？

亡者留下的東西很多，人們總在不知不覺中擁有許多物品，它們代表著這個人曾經活在世界的一角，展示著他如何生活。

那是印著「Move To Heaven」，上面寫著亡者姓名的黃色箱子。

再讓我驚訝的是，當叔叔曹尚久（李帝勳 飾）把箱子當做資源回收丟掉，姪子可魯（陳俊翔 飾）急著要找，說出大小「長三十五公分、寬二十五

韓文劇名●무브투헤븐：나는유품정리사입니다
播出時間● 2021年
導演‧編劇●金晟浩、尹池蓮
演員●李帝勳、陳俊翔等

公分、高二十公分的箱子」時，我不禁跟著比劃起來，原來重要的東西只要這樣可以輕易抱在胸前的箱子就裝得下了。

我們擁有的物品很多，丟東西時也難免會有可惜、愧疚、甚至懊悔的心情，我們對物品的情感如此充沛又複雜，但會選擇放進黃色箱子裡的物品其實並不多。究竟是怎麼樣的情感，才會在最後的選擇將這些物品留下來呢？

死亡多半是比較隱幽、不願意與他人提起的一件事，適合竊竊私語帶點置身事外的氣氛。遺物整理公司就是在處理這樣的事，將亮黃色箱子帶到會想要永遠記得他的人面前，彷彿在說：「眼睛看不到，不代表不存在，只要你記得，就永遠不會消失。」

因為亡者已經到了天堂，無法證實想法。

但至少讓世上的人少一點遺憾，多一點安慰。

亡者的故事點出韓國社會議題，職場不平等、失智老人孤獨死、恐怖追求威脅、同志隱晦的愛、貧苦老人的選擇、韓美孤兒困境等等。我印象最深的是為了找尋生母從美國回到韓國的馬修葛林（Kevin Oh　飾）。我以為領養對孤兒來說是幸福的人生，實情卻不盡然，在生長過程中可能被虐待、排擠。飄泊

失根的馬修葛林回到韓國，以為能夠找到真正的歸屬卻依舊被當成外人，連與生母相認的唯一期盼也落空，最後帶著遺憾與疑問離開這世界。有太多我想像不到的憂鬱灰暗之處，藉著《Move To Heaven：我是遺物整理師》讓我們知道，他們活著的時候真的好好地活過了一回。

這齣戲並非帶著大聲指責社會的態度，就像那黃色箱子一樣，承載著些許悲傷，溫柔地想讓大家知道：當你打開黃色箱子，只要願意用心看著裡面的東西，就會帶來不同的感受。成為回憶後，只要打開它，就可以再次感受到消失的人不曾遠去，只是換個樣子陪在你的身邊。

《Move To Heaven：我是遺物整理師》在疫情時代的震盪不安下，大膽描寫死亡社會議題，引起觀眾的注意，不是為了讓人們害怕畏懼，也不是要檢討偏見與歧視，而是讓人省思許多看不見但是重要的事情，以及在死亡面前，我們應該如何活著創造美好回憶。

我還想說的是……

《Move To Heaven：我是遺物整理師》劇情老實說不是特別有新意，如果看很多韓劇的人，大都可以猜到下一步，反而對比較少看韓劇的人來說是相對容易入門的作品。故事主旨明確，述說流暢，可以一集接著一集看完，偶爾像扭開水龍頭那般被戳中淚點，看完又讓人內心暖暖。看似老調重彈，但如果沒有可魯，我們大概看不到那些重要的東西。

我也很喜歡劇名中的「Move To Heaven」，只是搬家到天堂去，我們無法再看見他們，但是我們想念的人在另外一個地方會好好過生活，從劇名就撫慰著尚在世上我們，傷心無可避免，但不要太傷心。我也會想著，如果有一天也需要搬家時，我會在黃色箱子裡裝什麼東西給我所愛的人們呢？

黑道律師文森佐

——公平正義滾邊去！

想要看紓壓的黑色喜劇，就選《黑色律師文森佐》！無厘頭搞笑、耍狠帥氣、曖昧挑逗，要BL也很夠味，大大滿足挑剔觀眾的視覺感受，尤其是宋仲基，我以前都沒有感受過他的魅力，但是在這齣戲卻情不自禁地拜倒在他西裝褲下啊！

信奉「只有惡魔能與惡魔抗衡」的教條，眼神犀利不留情，還有一閃而過的瘋狂，讓人不寒而慄。由奶油小生模樣的宋仲基來飾演文森佐，像是慢條斯理「料理」敵人的優雅劊子手，讓觀眾看著喉頭一緊，反而有股興奮感。或許

韓文劇名●빈센조

播出時間● 2021年

導演‧編劇●金熙元、朴宰範

演員●宋仲基、全余贇、玉澤演、劉宰明

金麗珍、郭東延、趙漢哲等

這就是為何朴宰範編劇想把主角設定成義大利黑手黨的顧問律師，無論真實世界如何，在戲劇張力上比起一般律師能有更加不同的感受。

不只是深沉的眼神讓人著迷，宋仲基的武打身手也很俐落！

槍戰、武打戲、配上三件式西裝，這也太犯規了吧，難怪可以收服對方的人馬啊！

我從《浪漫的體質》就很喜歡女演員全余贇，原本覺得她飾演的洪車瑛一開始演出方式太誇張，但是第四集之後自然許多，也剛好是本劇的轉捩點，後來反而常常被她搞笑的動作逗樂，語氣也很可愛，是非典型的女主角最佳人選。

文森佐配上公益律師洪有燦（劉宰明 飾），像是濟弱扶貧的正義聯盟，對抗惡勢力卻不夠力，如同洪有燦說的，自己已經不符合世道，要打敗惡勢力應該要堅毅、有韌性，還要厚臉皮，於是文森佐配上洪車瑛變成了最佳拍檔。在壞蛋面前更該以惡制惡，不用多餘的大道理說教，狠狠端兩腳就對了！

文森佐有吸引人靠近的魔力，旁邊慢慢便出現跟隨者。

誰說殺手不能越來越多，跟折筷子一樣，團結就是力量啊！

總是獨行俠的文森佐，可能因為出身義大利黑手黨緊密的家族關係，不排

斥黏呼呼的關係，參與作戰計畫的人也漸多。與大樓住戶聯手綁架他人的戲

碼，看起來荒謬卻暢快，認真搞笑的黑色喜劇實在輕鬆又紓壓！

看著文森佐慢慢願意跟錦加大廈住戶共同作戰，最大的功臣就是洪車瑛。

文森佐總是紳士般的寵著她，她吵架時就在旁邊幫她提包包；開著最時髦的跑

車上法院；在頂樓開晨會時，乖乖幫她拿著咖啡伺候著；她想看一場好戲時，

安排從敵人頭上傾盆倒下豬血。

面對張漢書（郭東延 飾）的合作應該是求之不得的機會，文森佐卻淡然

拒絕，頭也不回地走掉，說：「我不會背叛我的家人，如果這麼做，有一天我的

家人也會背叛我。」

寵著洪車瑛是因為明白就算不是家人，洪車瑛也不會背叛他。

她接納他的黑與白，他試圖想隱瞞的，她也不會戳破。

她總是誇張大笑，厚臉皮又狡猾，讓人忘記她其實也跟父親一樣善良又溫

暖。她會把溫柔留給對的人，像是說起鯛魚燒與鯉魚燒的差別的時候。

那天他穿著一身白，為大刺刺的她選了黑色俐落的套裝。

黑與白看似勢不兩立，其實是黑夜與白天都與你同行。

雖然看文森佐以惡制惡大快人心，不過其實當善良的男人輕鬆多了。

不用躲藏，也不會面對良心的譴責。

死後如果有天堂，應該也可以上去。

面對愛情也不用猶豫，理所當然。

而且一旦踏上，就是一條不歸路。

那像是在漆黑的夜路上，一個人踽踽獨行。

善良與惡，不一定當惡徒比較輕鬆。

惡徒比善良的人更有自知之明，愛情也需要資格。

惡徒比善良的人更加認清現實，正義既脆弱又虛無。

惡徒或許比誰都迫切渴望正義，才有資格擁抱愛人，

正義與愛情，誰也沒有想過原來是一樣的，脆弱又虛無。

還有偶爾獲得菩薩的稱讚，僅此而已。

我還想說的是……

憑藉著對寫出《金科長》、《熱血祭司》的朴宰範編劇的信任，我點開了《黑道律師文森佐》，果然是一貫的黑色喜劇風格，有許多讓人意想不到的幽默詼諧，例如文森佐與鴿子英薩吉的情義，現實困境與天馬行空的解決手法讓人想拍手大叫「BRAVO」！

哈哈大笑的同時，也漸漸喜歡上錦加大廈的住民，他們就跟我們一樣拜倒在文森佐的西裝褲下。我們被他的帥氣迷倒，住戶則是把文森佐當做救命稻草一般。如果將黑手黨出身的文森佐視為英雄，是不是也唾棄了善良與正義？

想著想著，喜劇就變成了悲劇，就這是黑色喜劇《黑道律師文森佐》的後勁吧！

回到過去

社會案件

懸疑

火星生活

——笑著才是真實

回到過去，是上帝的旨意還是惡作劇？

《火星生活》改編自英劇同名作品，並沒有水土不服的症狀，其實不說我也不會發現這劇本飄洋過海。許多案件改編自韓國的重大案件，大喊著「有錢無罪，沒錢有罪」就是著名的「池康憲挾持人質事件」，加上沒有違和感的大老粗警察，畫面營造濃濃的復古風，讓人直接遁入一九八八年。看慣韓劇的科學炫技辦案之後，看著八〇年代的辦案風格有種微妙的感受，默默覺得以前可能有

韓文劇名●라이프온마스
播出時間● 2018 年
導演・編劇●李政孝、李大日
演員●鄭敬淏、朴誠雄、高我星、盧宗賢等

很多冤獄啊。

《火星生活》整體節奏掌握得很恰好，一開始兩個時代的警察韓泰柱（鄭敬淏 飾）與姜棟哲（朴誠雄 飾）因辦案風格大相逕庭而劍拔弩張，第三集忍不住在醫院打架，怕吵到病人，像默劇般無聲地打讓我哈哈大笑。用男人的方法解決對彼此的不順眼後，到了第四集也漸漸配合起彼此的辦案方式，之後的Bromance 必定大爆發啊！

隨著案件發展，也一點點拋出韓泰柱來到一九八八年的線索。每次看到韓泰柱接收來自原來世界的訊息，總是會讓人皺眉頭，分不清真實與虛幻，但是又嘗試著想找出蛛絲馬跡。

《火星生活》正統懸疑偵探劇的感覺，產生跟著他準沒錯的信任感。在主角錯亂又穿越的狀態下，要歸功於導演出神入化的鏡頭──張力、衝擊都非常迷人又過癮，夠我重播好幾回，迫不及待看完結局後，更讓人不禁去思考某些橋段是不是沒有想像中簡單？

甚至猜想——這不是一部穿越劇？

主角破案後，換觀眾去破解結局的意思。我選擇了這樣的結局——韓泰柱自從中槍後就沒醒來過。

因為兒時的記憶過於糾結，從前就已經在追查父親的命案，於是在槍擊昏迷後回到了案發當年，又因身處一九八八年而陷入混亂，槍戰時又回到了二〇一八年，順利破案後，依舊忘不了那群可愛的三班夥伴，最終下定決心跳躍回到一九八八年。以上都是他昏迷時的夢境，最後接到的電話，暗示著現實中犯人仍然逃匿中。

真實人生對他來說是沒有盡頭的惡夢，美好的夢對他來說是希望與幸福的未來。

結局的選擇權，不讓別人決定，由觀眾來決定。

我總是可以分清楚現實與夢境，就算夢再美好，鬧鐘響了，賴床後還是會起床。然而，這或許是第一次，我希望有個人不要醒來。

我還想說的是⋯⋯

我一開始對《火星生活》的誤會很深，把它當作穿越劇，又把它當作翻拍劇，還搭配著不怎麼吸引人的劇名，就是為了鄭敬淏而點進來看一下，沒想到每集最後的懸念都下得剛剛好，讓我不知不覺就想跟著敬淏，啊不是，是跟著問號走啊！

說到一九八八年，很多人第一個印象就是南韓舉辦奧運，然而也發生了許多重大社會案件。編劇將這些令人痛心的案件寫進劇情中，讓經歷過的人們勾起了回憶，對於一無所知的我也上了一堂南韓近代社會史的震撼教育。

物換星移，有些事情看起來荒謬，有些事情依舊沒變，讓人再次省思現在看似進步又繁榮的我們真的有記取教訓嗎？還是讓悲劇一再重演？

除了案件精采外，還是蒐集鄭敬淏第一○二種模樣啊！想看全方面又

酷又帥的鄭敬淏，絕對不會點錯，進來《火星生活》就是了。

但看多了又酷又帥的鄭敬淏，又會不免懷念起搞笑的他。

這時導演又會給你一點，我們熟悉的，浮誇得恰恰好的他。

《火星生活》整體製作品質優良，雖然聲量較小，依舊值得推薦給喜歡社會懸疑劇的觀眾！

秘密森林

——說出來就能改變

當你點開這部劇，也如同劇名一般踏入一座秘密森林。

《秘密森林》描述讓人猜不透情緒的檢察官黃始木（曹承佑 飾）在追查檢察署醜聞時，碰上剛發生不久的命案現場。他追緝凶手時遇上了趕來的重案組警官韓汝珍（裴斗娜 飾），像是「不打不相識般」開始有了交集。兩人深入案件、抽絲剝繭之際，一場看不見的風暴卻漸漸靠近，所有人都必定被捲入，每個人都能好好保護著自己的秘密，安然無事地走出來嗎？

韓文劇名●비밀의숲

播出時間● 2017 年

導演・編劇●安吉鎬、李秀妍

演員●曹承佑、裴斗娜、李浚赫、劉宰明等

一部好戲基本必備就是編劇、導演及演員，缺一不可。

我們已經被謎樣男子黃始木深深吸引，從他的名字就可以看出他的與眾不同，起始的「始」、樹木的「木」，李秀妍編劇賦予主角這個名字，代表著他自始至終為了真相與正義，像樹木一樣挺直，從未動搖。因此也意外地有魅力，擺著撲克臉的模樣讓觀眾明明猜不透心思，卻深深被他吸引，為他一個小動作怦然心動。

令人折服的是曹承佑將「臉僵無情緒」與「面無表情，內心卻波濤洶湧」兩者的差異演了出來，有時候不看情況講話的模樣又讓人忍俊不住、噗嗤一笑，但是等他承受不了壓力而發狂時，又會為他心疼。

飾演重案組警官韓汝珍的裴斗娜自然不做作的演技也讓我不得不喜歡上她！第一集開場的追逐戲就可以看出裴斗娜動作戲上的俐落，比起內斂的黃始木，她扮演著主動追擊、嫉惡如仇的角色，對於社會上存在許多看似合理卻不合理的事情，知道「那些人」並非一開始就是惡魔，而是因為知道人們會視而不見，才有膽子繼續這麼做。如果有人可以把看見的一切大聲說出來，就能所

有改變。韓汝珍睜大她圓滾滾的大眼講出這道理時，特別有說服力，也動搖了黃始木的處事原則。

黃始木刪除了自己的情感，因此遇上情感充沛又溫柔的韓汝珍是他人生中最幸運的事，讓他不再像座孤島，有了並肩作戰的夥伴。

除了不想錯過男女主角相處的每一個小動作外（那是在灰藍色劇情中稍微可以喘息的機會），當我踏入這座秘密森林，搞不清楚東南西北的時候，真正吸引我看下去的關鍵，是第二集最後黃始木與當時還是檢察次長的李彰俊（劉宰明飾）的一番話。黃始木用手上的籌碼刺探李彰俊，兩人勢均力敵，亦正亦邪，讓人眼睛為之一亮。之後黃始木與李彰俊的對手戲都讓我十分期待！

曾經，李彰俊也是有原則的，被人請了一頓飯就會感到不安。

何時，當他踏入這座秘密森林後，被欲望掌控，一心只想爬上權力頂端。

他有時也會想起自己曾是代表正義的檢察官。

只是自己已經離正義越來越遠，權力與金錢不意外的是一條不歸路。

李彰俊看著黃始木究竟是什麼滋味？欣賞還是羨慕？

看中黃始木的辦案能力，想要拉攏他成為自己的人馬，於是欽點他成為特調組的檢察官？抑或是羨慕黃始木不為己私、只求真相的態度，用著自己僅存的正義感跌破眾人眼鏡而指派他？李彰俊腦內複雜的算盤，也只從嘴中吐出「礙眼」兩個字。

有趣的是，你猜不透角色的心思，它不像一般電視劇用口白或者劇中角色的台詞直白地講出內心的意圖。從劇本書也可以看出，李秀妍編劇很細膩地描寫每個角色的情緒與動作，不安、不悅、嘲笑、呢喃、輕笑一聲、咬著嘴唇、微駝背、驚慌失措都有意義，讓觀眾必須認真盯著每一幕，藉由角色的互動與眼神去找線索與動機。

這也是《秘密森林》的迷人之處，當事件越撲朔迷離，這部戲就越加迷人。當然黃始木也是。

另外一個迷人的是李秀研編劇在劇本書中所述「不知道究竟做了什麼，讓我身邊的女性都陷入瘋狂」的李彰俊。

李彰俊深沉的眼神讓你明白他絕非善類，但在他身上看見了極端的選擇。

在黃始木眼中他是個怪物，生命不分貴賤，但李彰俊卻認為自己有權力對罪人進行審判，他就是這個時代下的怪物。我無法反駁黃始木對李彰俊、對社會的批判，但是現今體制的崩壞，由既得利益者李彰俊一筆一字道來內心的掙扎與沉重的選擇，令人特別有感觸。我也不只一次對於出了人命才能換來些改變而感到心痛。

《秘密森林》第一次看覺得精采，第二次看覺得讚嘆，如果再刷幾次又會發現許多細節，像是巨大的陰謀，又像縝密的佈局，彷彿提醒著我們，社會體系的崩壞並非一日之寒，在我們沒有發覺的時候就已經站在正義與私益的抉擇路口，大多數人無法像黃始木一樣毫不動搖，也無法像韓汝珍一樣毫不畏懼地大聲說出來，很多時候就像李彰俊一樣，對社會骯髒的地方不太嚴重就選擇視而不見，舒適地過生活，直到有一天突然發現自己無法承受而舉刀相向。

人類是奇妙的，自私自利，但當為了守護正義而行動時，也會有人站在他這邊。人類是奇妙的，就算有再多絕望鬱悶，然而只要給予一線光，就能感受

到救贖。

李彰俊的信或許讓人感到警惕、絕望，也給人一點希望——「扯開簾幕，讓秘密攤在陽光底下，希望我做的一切能成為一個開端」——我們每日都生活在秘密森林裡，看見錯誤不要保持沉默，就是擊退惡魔最好的方法！

我還想說的是……

如果有平常不看韓劇的朋友來請我推薦懸疑燒腦的律政劇，《秘密森林》絕對是我的不二選擇。

一開場就抓住觀眾的注意力，客廳裡有個人躺在血泊之中，沒有生命跡象，現場凌亂，一位檢察官偶然踏入命案現場，他冷靜地拿起放在玄關的鐵鎚，以免歹徒還躲藏屋內，檢查屋內，沒有發現任何人後，他接著察看死者的傷口，推測這是臨時起意還是挾怨報復？又掃描屋內可疑之處，發現死者兒子房間的書櫃少了本書，而書正攤開放在客廳桌上，推測是死者用來打發時間讀的，於是他打開電視，訊號果然壞掉，無法收看。電視機前的地上有支手機，他靠著手機螢幕反光的指紋痕跡，解鎖手機密碼，最新的通話紀錄是有線電視服務中心，最後離開這房子的人可能是有線電視的維修技師，那個人會是凶手嗎？

用著絕佳的節奏營造一觸即發的緊張氣氛，編劇已經在大池中投下引起漣漪的小石子。

當你以為抓到殺人凶手時，那也不過是事件的冰山一角。

每個角色都立體鮮明，也與整個事件有著直接或間接的利害關係，每個人都有犯案動機，每個人都是嫌疑人，懷疑過一輪，緊湊又反轉，如墜入五里霧中摸不清真相。喜歡這種留一點線索給人猜，也緊緊抓住你的目光，深怕漏掉任何蛛絲馬跡。

每次反轉也像是往我的肚子上揍了一拳，是我過於輕忽，利益糾葛盤根錯節，事情才沒有我想像中單純。

是我過於輕忽，認為短短的十六集無法深刻描寫國家與財團的勾結、底層小人物的悲哀，就算結局無法大快人心，但確實是鏗鏘有力的劇本！

不過看了《秘密森林》的後遺症就是再看其他律政劇都索然無味，別說我沒有提醒你啊！

未解懸案

追溯時效

蝴蝶效應

SIGNAL 信號

—— 身處未來的你是我的一線希望

《Signal》扣住韓國真實的未結刑事案件，在二〇一六年播出時並非無線台所喜愛的劇情，然而寫實社會議題、壓迫感十足的真實場景，不只在韓國國內，意外地連海外觀眾給予廣大好評與迴響，口碑相傳下，許多不看韓劇的觀眾都好奇點開來看。

《Signal》劇情脈絡清楚，故事節奏不拖泥帶水，並且蝴蝶效應玩很大。許多戲劇都有「改變過去」的元素，也都偏向於「改變過去，未來不會比較好」

韓文劇名●시그널
播出時間●2016年
導演‧編劇●金元錫、金銀姬
演員●金憓秀、趙震雄、李帝勳等

的結論。但是當自己有這個能力時，偏偏又會想要改變令人遺憾的事件。

李材韓（趙震雄　飾）將面對膠著的案情，希望將犯人繩之以法，做了錯誤的決定的悔恨、滿腔悲憤又想要挽救一切的心情詮釋得很好，而不僅是一個熱血但無腦的警察。

在過去的年代，獨自一人撐著的李材韓，比起現代的朴海英（李帝勳　飾）跟車秀賢（金憓秀　飾）更讓人心疼。但是又會希望他可以更加堅強，越過高牆，再度拯救一條條珍貴的人命。

另外一位熱血無腦的擔當就是年輕的警尉朴海英，不過他卻很理智地不斷提醒李材韓：「改變過去也會改變未來」。當李材韓掉入痛苦失望的自責深淵時，也是朴海英勸他振作，將他拉起來！兩人聯手抓住真凶，問題的根源才可能解決。

雖然兩人都因為個性上的缺點造成悲劇，但不會讓觀眾討厭，反而跟他們站在同一陣線上，替他們加油。

即使改變了過去，但世間的不公平卻未被改變。

當「大盜案件」讓人不勝唏噓告一段落時，我以為跟前面兩宗案件一樣，又將開啟新的陳年未結案件，然而「大盜案件」只是打開潘朵拉的盒子的序曲。金銀姬編劇帶領觀眾進入層層密布的蜘蛛網絡中，而導演將劇情氣氛營造得懸疑，演員們無疑就是劇中的每個角色，讓觀眾跟著他們的情緒起伏，無論是富家子弟或局長，都想要早點向世人揭開他們醜陋的真面目！

還有讓我驚艷的一點，每個演著過去與未來的演員都彷彿經歷了二十年，外貌跟言行真的可見差異，讓人看著很有感覺！最有餘地遊走在兩個時空之間的就是飾演車秀賢的金憓秀，觀眾看見她，不用一秒就可以判斷出當時的時空背景。

《Signal》不只是與凶手的對戰，也是與自己的作戰！金憓秀將二十代的車秀賢遇害的驚恐詮釋得很好，二十年後像是銅強鐵壁的車秀賢完全看不到年輕時的模樣，而內心的創傷卻難以壓抑，讓觀眾明白被害人遭受可怕的處境後，

可能一輩子都走不出陰霾。當現在的朴海英跟過去的李材韓說車秀賢已經當上組長，只看過青澀害羞的車秀賢的李材韓不可置信地驚呼，而我倒是苦澀地想，是什麼事件讓車秀賢變成這樣？

活在現在的朴海英害怕改變過去，而活在過去的李材韓卻不怕改變現在。只要能夠多救活一個人，李材韓就不願放棄，誓死抓出真凶，就算所有人都聯合捏造謊言，他也不放棄，繼續追查真相。

你覺得會有不同嗎？被問到這個問題時，你是感到絕望還是樂觀？

「畢竟過了二十年了，總會有些不同吧？」

「那邊也一樣嗎？只要有錢、有靠山，就可以為所欲為、吃好喝好嗎？」

在黑幕的籠罩之下，真相的太陽何時才能昇起？

改變了一些，一些仍然沒有改變，他改變了朴海英孤單的童年，讓他有與父母一起在圓桌上吃飯的機會；李材韓遵守了約定，平安回到車秀賢身邊，但他還是為了改變未來而再度失蹤。不知道算是大或小的改變，卻讓我十分滿足

了。我明白了為了挽救每一條可貴的生命，他們背後是賭上性命的努力。

《Signal》最後採用大量的留白，長長的海岸線盡頭究竟是什麼？或許能見到素未謀面的好朋友，抑或是意料之外的危險在等著他們，一切都是未知。

可貴的是，觀眾們充滿希望，不知道在哪個時候，從第一集開始到最後一集結束時，我們竟就像朴海英一樣，原本對社會充滿憤慨不平，到最後我們也充滿希望且無所畏懼。

「你知道你改變了什麼嗎？你改變了朴海英的過去、未來，還有很多事情，你知道嗎？」我想問李材韓。

「我不知道，但我只是做我該做的事！」總覺得這位耿直的大叔應該會這樣回答。

我還想說的是⋯⋯

《Signal》是我二○一六年最喜歡的韓劇。二○一六年是南韓有線台tvN開台十週年，已經攻下「金土連戲劇」山頭的tvN更把此時段當做強打，一般來說禮拜五晚上是上班族聚餐的熱門時段，也是無線電視台普遍認為收視率不佳的原因，但是tvN逆向操作，在傳統電視台的包圍下取得了好成績。

《Signal》改變許多人對韓劇的看法，不以男女談情說愛為主，殺人案懸疑刺激，環環相扣的反轉讓人猜不到下一步。雖然韓劇在此之前也不乏懸疑推理劇，但是《Signal》讓許多人了解原來還有這種類型的韓劇啊，而且還拍得很好看！

不只是緊湊的懸疑推理讓人一集接著一集，還有劇中主要三位角色各自的心境變化，以及李材韓大叔守護正義的真心，與所有觀眾產生共感，

讓我們看見黑暗中的一線曙光。

很多時候，我們付出很多卻改變只有一點點，但如果能夠慢慢地推動這顆巨石，或許真的有一天會改變些什麼，不，一定可以改變些什麼。如同編劇金銀姬所在採訪中說的，對於未結的案件，終究會隨著時間流逝，漸漸被人們遺忘，若能夠藉著電視劇讓大家再次去思考制度爭議，或許能讓社會有所不同。

後記

我曾經遇到像《咖啡之約》裡一樣的咖啡館。某日下班，我找家咖啡館窩著，喜歡待在角落不引人注意的我，發現其他客人不一樣，進門後一屁股就往吧台的高腳椅坐。客人滔滔不絕講著自己的事，老闆沒有停下手上的工作，偶爾不冷不熱地回應兩句。我好奇吧台究竟有什麼神秘的吸引力，讓除了我以外的客人都排排坐在那裡，像是搶手的演唱會第一排位子。

後來我又去了幾次那家咖啡館，如果可以用畫面來呈現，大概就像個偷偷摸摸、鬼鬼祟祟的人，循序漸進從角落移動到門口前的桌子。有一天，我終於坐上了吧台的高腳椅。坐上去後發現除了椅子高一點，沒什麼特別的，吧台內的設備整潔簡單，當我開口叫老闆娘時，她糾正了我：「這裡只有老闆，或者叫我 Phoebe 吧。」好的，Phoebe。

我終於知道為什麼劇裡主角們總是喜歡坐在吧台的位子。想說話時，隨時有個可以搭話的人，想發呆就看著老闆做餐點、煮咖啡、洗杯子，是個恰到好處的空間。某日，我跟 Phoebe 聊著最近在看什麼劇、這齣劇有什麼好看的地方、跟其他有什麼不同，不知不覺就聊到了打烊時間，一向只傾聽、不多話的她對我說：「你講得很好啊，為什麼不開個粉絲專頁？」我愣了下回答：「好啊！」

拍戲時，導演會用鏡頭特寫命運的瞬間，但是在人生中並不會有從哪裡打來的聚焦燈告訴你這個人、這句話將會改變命運，只能嘗試去做些什麼，然後命運再回饋給你，這條路究竟有多長，盡頭迎接我們的是什麼皆不可知。寫作之初，我猶如走在迷霧森林裡，只能告訴自己寫下去就對了，如果不寫就永遠不知道，就算沒有結果，也好過不知道。

當時的我正值人生混沌期，不喜歡職場，也不知道接下來要做什麼，下班後不想回家才去泡咖啡館。我曾經不喜歡那段低潮又充滿挫敗感的日子，但前陣子回首當時，不可思議地看見自己閃閃發亮著，笑起來的樣子也很好看。原來當時的自己並沒有那麼糟糕，我遇見了很棒的朋友蘑菇，遇見了我的人生韓

劇《未生》，身邊的一切漸漸將我帶到這裡。

在這之前，春夏秋冬我看著韓劇，體會著不同人生的滋味，跟著劇中的主人公又哭又笑。我喜歡正直善良的人們，也喜歡吵吵鬧鬧吃飯的場景，真誠溫暖的話語讓我得到力量，喜歡的句子我還會抄在本子裡。

有時候我也不理解為什麼劇裡的角色要這麼做，衝動魯莽愚蠢、懦弱猶豫怕事，角色個性並非真善美，反而充滿缺點，赤裸地呈現在觀眾面前，並非高不可攀的完美人格，反而像是現實生活中會遇到的人，甚至就是自己。

《小女子》的丁瑞慶編劇說過在塑造角色時，會先想到他的缺點，愛上一個人的時候，也不是愛上他的優點，而是我們能夠接受角色的缺點，進而愛上他的缺點。如果討厭他的缺點，應該就很難愛上他。朴海英編劇表示《我的出走日記》裡的三兄妹都有自己的一部分，有時候也會像廉昌熙一樣嘮叨多話。

看過許多韓劇跟角色，想傳達給觀眾的訊息是我們都是自己人生的主人公。為什麼要這麼做？明明知道會失敗卻選擇開始，這樣做真的會得到幸福嗎？想要當個合群又成熟的大人，卻格格不入？有什麼是沒有標價卻想要珍貴守護的東西？說來俗套，所有的問題其實都指向「我是誰？」。編劇為了讓主

角找到問題的解答想到頭痛欲裂，追劇的我也沿途不斷地問自己。

一路以來，我很幸運遇見很多好劇啟發我，有很多鼓勵我的粉絲，也遇見很多好人溫暖善待我，後來我也明白，重要的不是結果，而是沿路遇到的人事物，我也相信這不是終點，我會繼續走下去。

寫這本書的時候，我深刻感受到我比自己想像得還要受到大家的疼愛，並非自大或自誇，而是衷心感謝許多人大方、二話不說地幫忙。謝謝申沅昊導演跟李祐汀編劇的推薦，他們的戲劇帶給我無數溫暖的時光，給了我善良的力量，真的沒想過有一天能把自己的文字帶到他們面前。身為粉絲送出告白信，能讓偶像看見自己的心意已經是幸運兒，沒想到還能得到回應，讓我感動到難以言喻。看見推薦文字時讓我更震撼，他們看見我冷靜又尖銳的真實模樣，總是不斷思索著編導想要傳達的意圖。老實說，我是想要隱藏這樣的自己，但不虧是細膩觀察人們的編導，我還是被看透了。

每個人的幫忙對我來說都很珍貴，再容許我特地謝謝我的好友兼經紀人蘑菇，我不是一個勇敢的人，但是她不計付出帶著我追夢。想起我們初次見面，我小心翼翼地自薦粉專，她豪氣大方地跟大家推薦，還立下讓我覺得遙不可及

的目標，比我自己還有信心。過了好幾年，她還是做著一樣的事情。雖然寫作是自己的目標，然而一本書的完成卻需要許多人的用心與努力，我像是經歷了一場不可思議的冒險旅程，謝謝你們。

我的文字可以帶到各位面前真的非常榮幸，希望閱讀這本書的你可以感到幸福快樂。最後，寫到這裡，我也好奇正在看著這本書的你最喜歡哪一部韓劇呢？

參考書目：

《反正競賽還很長》 羅暎錫 著

《此刻不愛的人，都有罪》 盧熙京 著

《不知為何，我就是覺得會爆紅！》 孫正鉉 著

《秘密森林：原著劇本》 李秀妍 著

《信號 Signal：原著劇本【上＋下】》 金銀姬 著

Essential YY0935

我的機智韓劇生活
──55 部韓劇心動手札

作者：王喵
封面設計：Bianco Tsai
內頁排版：立全排版
責任編輯：詹修蘋
行銷企劃：黃蕾玲、陳彥廷
版權負責：陳柏昌
副總編輯：梁心愉

發行人：葉美瑤
出版：新經典圖文傳播有限公司
地址：10045臺北市中正區重慶南路一段五七號十一樓之四
電話：886-2-2331-1830　傳真：886-2-2331-1831
讀者服務信箱：thinkingdomtw@gmail.com
臉書專頁：http://www.facebook.com/thinkingdom/

總經銷：高寶書版集團
地址：11493臺北市內湖區洲子街八八號三樓
電話：886-2-2799-2788　傳真：886-2-2799-0909
海外總經銷：時報文化出版企業股份有限公司
地址：桃園市龜山區萬壽路二段三五一號
電話：886-2-2306-6842　傳真：886-2-2304-9301

初版一刷：二○二三年五月二日
定價：新台幣三八○元

國家圖書館出版品預行編目(CIP)資料

我的機智韓劇生活/王喵著 . -- 初版 . -- 臺北市：新經典圖文傳
播有限公司, 2023.05
328面; 14.8x21公分 -- (Essential ; YY0935)

ISBN 978-626-7061-66-4(平裝)

1.CST: 電視劇 2.CST: 劇評 3.CST: 韓國

989.2 112005800